기억의 의자

중세부터
매뉴팩처까지
장인의 시대

기억의 의자

이지은 지음

모요사

차례

의자,
사람의 숨결이 스며 있는 사물

일 년에 한 권 정도씩 주변의 사물들을 하나씩 선정해 깊이 있게 들여다보는 책을 만들고 싶었다. 기존의 미술사가 틀 안에 담지 못했던 생활 도구와 물건들의 이름을 불러주고, 그 사연을 조명해보는 '사물들의 미술사' 시리즈는 이렇게 시작되었다. 액자, 침대, 화장실용 도구, 조명 등 수많은 생활 도구 중에서 '의자'는 '사물들의 미술사' 시리즈를 시작할 때부터 가장 다루고 싶었지만 그 역사가 너무나 창대해서 선뜻 발을 내디딜 수 없는 주제였다. 장식미술사학자들에게 '의자'란 안나푸르나 거봉 같은 존재다. 도저히 전체를 파악할 수 없을 정도로 거대하고 높지만 꼭 한 번은 오르고 싶다고 꿈꾸는 곳.

의자는 우리 주변에서 가장 흔히 볼 수 있는 오브제다. 집, 카페, 관공서 대기실이나 공연장, 하다못해 아파트 옆 산책로나 고즈넉한 호숫가 등 인간의 발길이 닿는 공간이라면 어디에나 의자가 있다. 유아용 하이 체어부터 인체공학적 설계라는 광고 문구가 따라붙는 사무용 의자, 집 안 인테리어의 꽃인 소파와 라운지 체어, 효도 상품인 안마 의자까지 현대인의 일상은 의자에서 시작해 의자에서 끝난다고 해도 과언이 아니다.

생활 밀착형 오브제이다 보니 의자만큼 우리의 라이프 스타일을 직접적으로 반영하는 가구도 드물다. PC방에 놓인 의자를 생각해보자. 장시간 컴퓨터 앞에서 시간을 보내야 하는 시대가 오기 이전에는 그 누구도 컴퓨터용 의자 같은 건 상상조차 하지 못했다. 하지만 척추 지지 기능이나 목 받침대, 서스펜션 시트와 리클라이닝 기능을 갖

춘 컴퓨터용 의자가 대중화되는 데에는 채 20년도 걸리지 않았다.

긴 역사적 시선으로 컴퓨터용 의자를 바라보면 이 변화가 보다 극적으로 느껴진다. 사무실에서 하루 일곱 시간 이상 노동을 하는 생활이 보편화되기 전에는 사무용 의자라는 개념 자체도 존재하지 않았다. 18세기의 유럽 귀족들은 안장이 삼각형인 서재용 의자를 사용했지만 그건 까다롭고 섬세한 취향을 누릴 수 있는 극히 소수의 의자에 불과했다.

의자라는 오브제는 삶이 변함에 따라 사소한 장식이나 디테일뿐 아니라 구조와 종류 자체도 완전히 바뀐다. 그래서 의자만큼 족보가 복잡한 오브제도 찾아보기 힘들다. 지역에 따라 시대에 따라 다양한 삶의 프리즘이 존재하는 만큼 의자의 역사는 전 세계의 모든 왕조사를 다 합쳐도 비교할 수 없을 정도로 방대하다. 일일이 이름을 열거할 수 없는 수많은 의자들이 유행이라는 이름을 타고 절정기에 올랐다가 맥없이 사라졌다. 반면 어느 시점에 탄생했는지 도저히 알 수 없지만 지금 이 순간까지도 변함없이 쓰임새를 인정받는 의자도 있다.

'의자'에 관한 책을 쓴다면 이 수많은 의자 중에서 어떤 것을 골라야 할까? 그리고 어떻게 이야기를 전개해야 할까?

의자에 숨을 불어넣고 의자의 역사를 창대하게 만들어주는 원동력은 바로 삶의 변화다. 그래서 이 책에서는 의자의 종류나 등받이, 시트나 다리의 모양, 시대별 장식처럼 기존의 장식미술사에서 통상적으로 다루는 주제 외에 의자라는 사물 뒤에 숨겨진 사람들, 그 의

자에 앉아 밥을 먹고 대화를 나누며 주어진 인생을 살아갔던 이들의 사연이 등장한다.

분명 책의 제목에는 '의자'가 박혀 있는데 의자의 고유한 이름이나 무슨 무슨 스타일별 특성에 대한 서술보다 일상생활의 이야기에 초점이 맞추어져 있어 실망하는 독자도 있을지 모르겠다. 하지만 외형적인 특징보다 의자의 탄생과 사망을, 특별한 구조와 가계도를 만들어낸 근원이 무엇인가를 탐구하는 것이 좀 더 본질적인 질문에 대한 해답을 찾는 길이라고 생각했다. 중세 성당의 수도사와 프랑스의 베르사유 궁을 거닐던 궁정인들, 영국의 조지 왕조 시대를 주름잡은 젠트리들이 등장하는 이유는 바로 그래서다.

이 책에서는 '근대 이전'의 의자 다섯 점을 다룬다. 의자의 발전사에서 근대 이전이란 의자의 생산과 판매가 산업화되기 이전의 시대를 지칭한다. 생산자와 판매자가 분리되지 않고 생산 공정의 대부분을 수공에 의지하던 시대다. 자연히 이 시대의 의자들은 우리가 알고 있는 현대의 의자와는 전혀 다른 콘셉트와 경제성, 미의식에 따라 제작되었다.

이 책의 문을 여는 중세 시대만 해도 우리와는 무려 8세기 이상 떨어져 있는 머나먼 미지의 세계다. 물론 그리스나 로마, 이집트의 파라오 시대에도 의자는 존재했다. 그럼에도 중세 시대를 출발점으로 삼은 것은 전문적으로 의자를 제작한 직업군인 '장인'이 본격적으로 형성되기 시작한 시대였기 때문이다.

중세 시대부터 시작된 장인의 시대는 산업 시대가 도래한 19세기가 되어서야 막을 내린다. 중세의 성당을 만든 토목공이자 가구 제작자였던 이들이 만든 중세의 걸작이 바로 '스탈'이다. 중세 시대의 권력자인 주교를 비롯해 고위 성직자들을 위한 의자인 스탈에는 널리 알려지지 않은 중세의 민낯을 보여주는 또 다른 의자인 미제리코드가 숨어 있어 더욱 흥미롭다.

중세 시대가 저물고 왕정 시대가 도래하면서 스탈은 새 시대의 권력자인 왕을 위한 전용 의자인 '옥좌'로 변신한다. 스탈은 사라졌지만 가구 제작자들은 어떤 것이 권위 있는 의자인지, 어떤 의자가 권력을 더 돋보이게 하는지를 스탈을 통해 배웠고 그 교훈을 옥좌에 고스란히 적용했다.

그런데 왜 하필 이제는 세상에 존재하지 않는 루이 14세의 옥좌일까. 지금까지도 유럽의 박물관과 성안에는 수많은 옥좌들이 원형을 보존한 채 남아 있는데 말이다. 그것은 루이 14세의 옥좌가 가지고 있는 흥미로운 스토리 때문이다. 과거의 어느 시점에 분명히 존재했지만 역사의 어느 한 순간 신기루처럼 사라져버린 사물, 멸종해버린 공룡에 관한 이야기에 끌리는 소년처럼 장식미술사학자로서 루이 14세의 옥좌는 그 어떤 전설보다 매혹적인 이야기를 품고 있었다.

옥좌와 더불어 루이 14세의 찬란했던 베르사유 궁을 증언해주는 의자인 '타부레'는 옥좌와는 또 다른 의미로 흥미로운 의자다. 일종의 스툴이라 할 수 있는 타부레는 장식미술사에서 거의 다루지 않는 의자다. 워낙 흔했던 탓에 제작자의 이름이 남아 있는 경우는 거의

없으며, 여타의 의자에 비해 기술적으로도 특기할 만한 것이 없다. 그럼에도 불구하고 당대인들은 타부레를 고귀한 의자로 생각했다.

어떤 사물에 가치를 부여하는 것은 재료나 기술처럼 사물을 구성하는 내재적인 특성이 아니라 정교하게 기능하는 사회 시스템이다. 이 시스템이 부여한 가치에서 자유로운 사물은 아무것도 없다. 오늘 새로 산 휴대폰은 당장 내일이면 중고가 되고 백 년 뒤면 유물이 된다. 그럼에도 우리는 신상 휴대폰을 열망한다. 이처럼 사물의 가치는 절대적인 것이 아니라 지극히 상대적이며 가변적이다.

하지만 바닷속을 잠수하면 파도가 보이지 않듯이 특정 사회 시스템 안에 있을 때 우리는 그 시스템 내에서 적용되는 사물의 가치를 본질적인 가치라고 착각하기 쉽다. 사물에 대한 집착과 욕심, 우리를 괴롭히는 스트레스는 이러한 착각에서 비롯된다. 이 점에서 우리는 오늘날의 캠핑 의자나 마찬가지인 타부레를 열망하고 염원했던 루이 14세 시대의 궁정인들을 비웃을 수 없다. 베르사유 궁을 장식하고 있는 의자 중에서 지금은 아무도 관심을 갖지 않는 타부레를 다루고자 한 것은 타부레의 절정기가 가르쳐주는 이 엄정하고도 무서운 교훈을 함께 나누고 싶어서였다.

그리고 타부레가 지나간 자리에는 유럽의 장식미술사에서 '의자의 르네상스'라고 말할 수 있는 18세기가 찾아온다. 우리가 박물관에서 볼 수 있는 대부분의 앤티크 의자들은 이 시대에 뿌리를 두고 있다. 18세기는 17세기와 마찬가지로 정치적으로 왕정 사회라는 동일 선상에 위치한 시대지만 사회적으로는 많은 변화가 찾아온 시기다.

인권 사상이 조금씩 움트고 철학과 과학에 대한 관심이 높아진 빛의 세기, 부르주아가 시대라는 연극의 주인공으로 전면에 나선 이 시기의 변화는 얼핏 보면 의자와는 하등의 관련도 없어 보인다. 하지만 실상은 그렇지 않다. 18세기에 탄생한 의자들은 빛의 세기를 적나라하게 목도한, 말은 없으나 가장 강력한 증언자다.

하늘의 별처럼 수많은 장인들이 춘추전국시대의 무사들처럼 실력과 운을 겨루던 의자의 르네상스는 산업 생산 논리가 점차 확대되면서 저물기 시작한다. 이 책의 마지막을 장식하고 있는 토머스 치펀데일은 장인의 시대와 산업 시대 사이의 과도기를 영리하게 헤쳐나간 가구 제작자다. 치펀데일과 같은 시대를 살았던 영국인들에게 그의 의자는 혁신 그 자체였다. 치펀데일을 당대에 가장 성공한 가구 제작자로 만들어준 것은 산업의 변화를 읽어내고 가능성을 탐구해 의자에 적용시킨 그의 사업가적 정신이었다.

하지만 오늘날 대표적인 앤티크 스타일로 손꼽히는 그의 마호가니 의자에서 혁신이라는 단어를 찾아내기란 쉽지 않다. 우리에게 혁신은 인공지능이나 백신 개발에 더 어울리는 단어이기 때문이다. 시간과 공간을 뛰어넘어 당대 영국인들이 너나없이 고개를 끄덕이며 매료되었던 치펀데일의 혁신에 공감할 수 있기를 바라면서 마지막 장을 마무리했다.

저자에게 서문은 마라톤에서 가장 마지막에 나타나는 심장 터지는 언덕이다. 이미 지나온 언덕이 많고 심지어 그 언덕들이 더 높았음

에도 불구하고 마지막이라서 가장 어렵다. 이 서문을 쓰면서 저자인 나에게 의자는 무엇일까를 다시 한 번 생각해보았다. 나에게 의자는 사람의 숨결이 스며 있는 사물이다. 인체공학이 적용되는 제작이 까다로운 가구, 시대별 구조와 스타일의 변화가 다채로운 오브제, 혹은 장인들의 신묘한 솜씨 때문에 흥미로운 것이 아니다. 의자를 만들고 사용했던 이들, 지금은 사라진 수많은 사람들의 인생이 그 속에 녹아 있어서다. 그들이 의자 속에 묻어두고 떠난 이야기들이 부디 이 책을 읽는 독자들에게도 전달되었으면 좋겠다.

마지막으로 이 책이 세상에 나오는 데 저자인 나보다도 더 힘써주신 분들이 있다. 국내에는 전무하다시피 한 의자를 다룬 책을 선뜻 받아주고 전폭적인 지지를 보내준 모요사출판사와 고치고 또 고치는 험난한 교정의 순간을 같이 고민해준 북 디자이너 민혜원 님께 서문을 빌려 진심으로 감사를 드린다.

2021년 봄
파리에서 이지은

중세를 기억하라, 미제리코드

세상에서 가장 작은 의자 속 풍물 사전

1

1999년 12월 26일

찬과 성무 기도를 드리던 조제프 뒤발Joseph Duval 대주교는 점점 거세어지는 심상찮은 바람 소리에 가만히 귀를 기울였다. 창문을 뚫고 들어오는 거친 바람에 주교관이 쉴 새 없이 흔들렸다. 그는 포효하는 바람에 지지 않겠다는 듯이 한층 목소리를 높여 찬송가를 불렀다.

하지만 뒤발 대주교의 간절한 기도는 역부족이었던 모양이다. 두 시간 뒤인 오전 7시, 노르망디 지방의 루앙 노트르담 대성당에서 하늘이 쪼개지는 폭음과 함께 먼지와 파편이 자욱이 피어올랐다. 시속 150킬로미터가 넘는 기록적인 강풍에 루앙 대성당의 첨탑에 달려 있던 27톤짜리 종 하나가 성당 지붕 위로 추락한 것이다.

종은 12세기에 지어진 성당 지붕을 뚫고 그대로 40미터 아래의 제단에 내리꽂혔다. 성스러운 공간인 제단과 제단 앞을 장식한 15세기의 스탈stalles(성직자석)이 식빵 부스러기처럼 바스러졌다. 그 여파가 어쩌나 요란했던지 폭풍에 덧문을 닫아걸고 숨을 죽인 채 바깥 동정에 신경을 곤두세우고 있던 루앙 시민들은 머리 위로 난데없이 폭탄이 날아든 듯한 충격에 정신을 차릴 수 없었다. 노인들은 온몸을 떨며 제2차 세계대전 때 쏟아진 독일군의 무자비한 폭격을 떠올렸다.

1999년 12월 26일 새벽에 몰아닥친 세기의 태풍 로타르Lothar는 프랑스 북서부의 노르망디 지방부터 동쪽의 알프스 산맥 기슭까지 쓸고 지나가며 엄청난 피해를 입혔다. 베르사유 궁의 정원에서는 루이 16세 시절에 심어 '마리 앙투아네트'라는 별칭이 붙은 떡갈나무를

비롯해 18세기부터 자리를 지킨 무수한 나무들이 맥없이 쓰러졌다. 파리 노트르담 성당 내부에도 물이 찼다.

언론에서는 하필 크리스마스 다음 날 불어닥친 태풍을 두고 '20세기 최후의 재난'이라며 연일 난리법석을 떨었다. 뒤발 대주교는 텔레비전 카메라 앞에서 루앙 노트르담 대성당의 복원에 힘을 보태줄 것을 전 국민에게 호소했다. 곧 모금함이 루앙 시내에 설치되어 큰 호응을 불러일으켰다. 하지만 국민 중 누구도 중세를 대표하는 의자인 스탈의 안부를 챙기는 이는 없었다.

의자는 어디에?

의자의 변천사를 다룬 전문서조차 중세 시대의 의자와 관련된 챕터는 빈약하기 그지없다. 중세 시대에 관한 역사서도 마찬가지다. 역사가들이 유독 중세 시대의 의자에 대해서 말을 아끼는 이유는 자료가 빈약해서 언급할 것이 별로 없기 때문이다. 일부 수도사나 귀족을 제외하고 대다수가 문맹인 시절이었으니 서지 정보는 말할 것도 없고 그림에서조차 의자의 모습은 거의 눈에 띄지 않는다.

중세 시대의 채색 필사본 중에서 가장 널리 알려진『베리 공의 매우 호화로운 기도서』에는 베리 공이 주최한 1월의 신년 연회 장면이 나온다. 중세 시대의 1퍼센트에 해당하는 상류층에 속한 베리 공이 성대한 연회를 여는 장면이니 그럴듯한 의자가 나올 법도 한데 화면

1237 루앙 노트르담 대성당 전면부 완성

에 보이는 것은 테이블 다리뿐이다.

중세 시대의 의자가 많이 남아 있을 법한 르네상스 시대라면 어떨까?

누구나 알고 있듯이 레오나르도 다빈치의 작품 〈최후의 만찬〉은 그리스도와 함께 열두 명이나 되는 제자들이 테이블 주변에 앉아 있는 장면을 묘사하고 있다. 등장인물만 무려 열셋이니 의자를 묘사하는 데 이보다 걸맞은 작품은 찾기 어려울 것이다. 하지만 이 그림에서 의자는 전

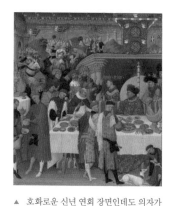

▲ 호화로운 신년 연회 장면인데도 의자가 등장하지 않는다.
랭부르 형제, 〈1월의 연회 장면〉, 『베리 공의 매우 호화로운 기도서』, 1413~1416년.

혀 주목받지 못하고 있다. 화면 전체를 가로지르는 긴 테이블보 밑으로 간신히 다리만 드러내고 있을 뿐이다. 다빈치 이후에도 사정은 마찬가지다. 틴토레토는 〈최후의 만찬〉을 그리면서 포도주 단지며 굽이 달린 접시까지 묘사했지만 의자는 과감히 무시했다.

그나마 의자가 제대로 등장하는 그림을 들라면 로베르 캉팽Robert Campin의 〈메로드 제단화〉를 꼽을 수 있다. 의자 때문에 이 제단화는 중세 가구를 설명하는 책에서 가장 자주 등장하는 그림이 되었다. 천사 가브리엘이 마리아에게 나타나 예수 그리스도의 잉태를 예고하는 장면인 수태고지는 수많은 중세 그림에 등장하지만, 목수인 마리아의 남편 요셉까지 출현시킨 그림은 매우 드물다. 이례적으로 요셉의 작업 모습을 꼼꼼하고 사실적으로 묘사한 로베르 캉팽 덕분에 중세 시대 목수의 작업 도구까지 살펴볼 수 있는 귀한 작품이다. 하지

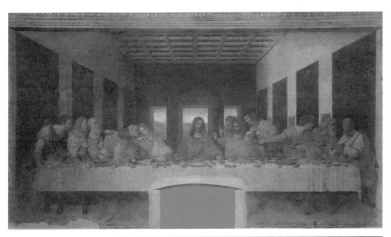

▲ 무려 열세 명이 테이블에 둘러앉은 〈최후의 만찬〉은 의자가 등장하기에 더없이 적절한 작품이지
만 정작 그림 속에서 의자는 보이지 않는다.
레오나르도 다빈치, 〈최후의 만찬〉, 1496~1498년.

▼ 수태고지 장면을 다룬 〈메로드 제단화〉는 목수인 마리아의 남편 요셉이 등장하는 아주 드문 작품
이다. 중세 목수의 도구부터 요셉과 마리아가 앉아 있는 의자까지 매우 상세하게 묘사되어 있다.
로베르 캉팽, 〈메로드 제단화〉, 1425년경.

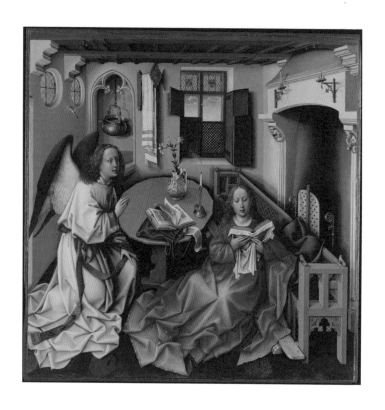

▲ 수태고지 장면을 다룬 〈메로드 제단화〉에는 중세 시대 수도원에서 쓰던 긴 기도용 의자가 등장한
다. 중세 성당의 벽감과 창문 장식을 그대로 옮겨 놓은 듯한 다리 사이의 장식과 앉아 있는 마리아
의 옷 아래로 살짝 드러난 기도용 무릎대가 이 의자의 정체를 알려주는 단서다.
로베르 캉팽, 〈메로드 제단화〉, 가운데 패널.

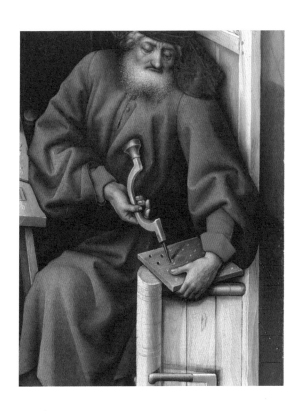

▲ 마리아의 남편 요셉은 무엇을 만들고 있는 것일까? 요즘의 드릴과 유사한 철제 도구로 판자에 구멍을 뚫고 있는 요셉이 묘사된 이 장면은 현재까지 남아 있는 보기 드문 중세 목수의 초상이다. 로베르 캉팽, 〈메로드 제단화〉, 오른쪽 패널.

만 이 그림에서도 의자는 곁가지에 불과하다. 마리아와 요셉이 앉아 있는 의자를 보라. 등받이가 달려 있기는 하나 부박한 스툴stool 형태로 별 이야깃거리가 되지 못하는 의자다.

이처럼 책이나 그림 어디에서도 중세의 의자를 찾기가 쉽지 않다. 게다가 수많은 전쟁과 재해로 인해 지금껏 실물로 남아 있는 중세 시대의 의자도 극히 드물다.

연출용 의자, 스탈

사정이 이렇다 보니 '스탈'은 오늘날까지 눈으로 직접 볼 수 있고 심지어 만져볼 수도 있으며 동시에 많은 이야기를 담고 있는 유일무이한 중세의 의자다. 스탈은 수도원이나 대성당의 제단 앞에 양옆으로 배치되어 있는 거대한 붙박이 의자를 말한다. 통상 좌석이 앞뒤 2열의 계단식으로 배치되어 있는데 각 좌석에는 독서실처럼 양옆으로 어깨높이의 칸막이와 등받이가 붙어 있다. 손잡이와 독서대가 딸려 있는 경우도 종종 있다.

사실 스탈은 현대인의 감각으로 보면 의자라기보다 건축물에 가깝다. 스탈이 가구가 아니라 성당 건축의 일부처럼 보이는 이유는 좌우 양면이 막혀 있는데다 좌석 전체가 벽처럼 높은 등받이와 지붕으로 감춰져 있기 때문이다. 좌석 사이사이의 기둥이 떠받치고 있는 지붕에는 대성당 지붕의 축소판인 양 큰 십자가와 첨탑이 달려 있다.

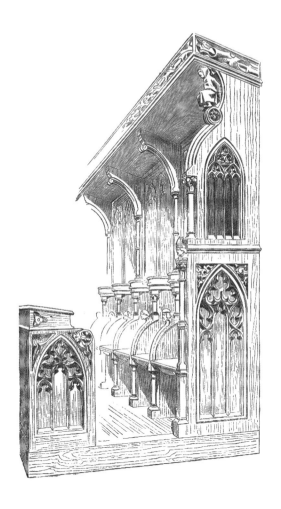

▲ 양옆으로 붙어 있는 어깨높이의 칸막이, 좌석 전체를 감싸고 있는 벽체 등받이와 지붕 때문에 스탈은 의자라기보다 건축물이라는 인상을 준다.

14세기 수도사의 스탈. 라리브와 플뢰리Larive et Fleury, 『단어와 사물의 일러스트 사전』, 1895년.

좌석 전체를 감싸는 커다란 지붕 덕분에 성가를 부르면 큰 울림통처럼 공명이 생긴다. 그래서 스탈을 성가대석이라 부르기도 한다. 하지만 사실 중세 시대의 성가대원들은 스탈이 아니라 스탈 앞에 따로 긴 의자를 놓고 앉았다.

스탈에 거대한 지붕을 둔 이유가 추위 때문이라는 주장도 있다. 돌로 지어진 대성당에 벽난로가 있을 리 없으니 겨울에는 당연히 손이 곱을 정도로 추웠을 것이다. 스탈의 지붕과 벽은 아닌 게 아니라 성당 안을 가로질러 불어오는 바람을 막아주는 역할도 겸했다.

무엇 때문이건 간에 스탈을 만든 이들은 '편안함'에 대해서는 일말의 고려도 하지 않은 게 분명하다. 스탈 자체는 거대하고 웅장하지만 정작 엉덩이를 대고 앉을 자리라고는 경첩이 달려 있어 접었다 폈다 할 수 있는 판자 한 장이 전부이며 등받이도 직각으로 꺾여 있다. 인체공학적인 디자인에 메모리폼 매트리스 같은 안락한 가구에 익숙해져 있는 현대인과는 편안함에 대한 경험치가 전혀 달랐을 중세 사람들이라 할지라도 스탈에 앉아 지친 몸을 위로받겠다는 생각 따위는 전혀 하지 않았을 것이다.

스탈은 앉기 위한 의자라기보다 보여주기 위한 의자에 가깝다. 좌석은 엉덩이 반쪽도 걸치기 힘들 정도로 자그맣지만, 좌석 이외의 것에는 감탄이 나올 만큼 정성을 들였다. 특히 스탈에 달려 있는 조각들은 통나무를 통째로 깎아 섬세하고 정교하게 세공한 것으로 스탈 전체에 걸쳐 장식되어 있다. 세월의 더께가 내려앉은 짙은 초콜릿색 나무는 장정 열 명이 들어도 꿈쩍하지 않을 듯이 육중한 무게감을

▲ 스탈은 중세 성당의 축소판이나 다름없었다. 벽면이나 기둥은 물론 칸막이까지 성당의 일부처럼 촘촘하게 조각이 배치되어 있다.

외젠 비올레-르-뒤크, 『11~16세기 프랑스 건축 사전』, 1854~1868년.

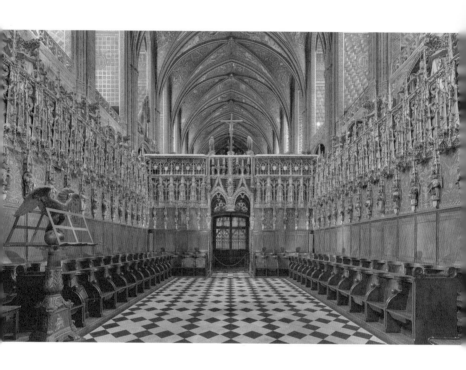

▲ 이런 의자라면 누가 앉아도 권력자로 보일 만하다. 비교적 원형이 잘 간직되어 있는 프랑스 남부 알비 대성당의 스탈은 중세 시대를 다룬 영화에나 등장할 법한 연출 효과를 발휘한다.

자랑한다. 못을 사용하지 않고 장부촉으로만 연결했기 때문에 일체의 연결 부위가 바깥으로 드러나지 않아 나무로 형상을 빚은 듯 신묘한 힘이 배어 나온다.

스탈은 기능적인 측면에서는 빵점에 가까운 의자지만 연출 장치로서는 엄청난 효과를 발휘한다. 즉 스탈은 누가 앉건 간에 앉은 이에게 장엄함과 카리스마를 부여하는 할리우드의 무대장치에나 등장할 법한 연출용 의자인 것이다.

스탈의 주인

중세 시대에 스탈에 앉을 수 있는 사람들은 주교를 비롯한 교회 참사위원단이었다. 중세 시대의 주교는 오늘날로 치면 도지사에 가까웠다. 이를테면 루앙 대주교의 관할 교구는 루앙을 비롯해 르아브르, 에브뢰, 세에즈, 바이유, 쿠탕스 등 오늘날 노르망디 지역의 절반에 달했다.

유럽을 자동차로 여행해본 사람이라면 누구나 느낄 수 있듯이 허허벌판에 집 몇 채가 전부인 작은 마을에도 교회는 꼭 있다. 그 어떤 왕도 체계적인 행정 조직을 갖추지 못한 중세 시대에 대성당을 필두로 수많은 개별 교회를 줄줄이 엮어 만든 교계 제도는 가톨릭이 유럽을 지배할 수 있었던 주요한 요인 중 하나였다. 세금이라도 걷을라치면 대영주들을 어르고 달래야 했던 왕과는 달리 주교는 교회와 교

1237 루앙 노트르담 대성당 전면부 완성

▲ 주교의 궁전이라 할 수 있는 대성당은 중세 도시의 구심점이었다.
16세기의 루앙 대성당. 자크 르리외, 『분수의 책』, 1525년.

회를 촘촘히 엮은 행정 구역 그리고 주교와 사제, 부제로 이루어진 탄
탄한 조직 체계 덕택에 가만히 앉아서도 교구를 마음대로 주무를 수
있었다. 다시 말해서 중세 시대의 주교는 왕이나 대영주보다 더 큰 영
향력과 정치력, 경제력을 가진 실력자 중의 실력자로 군림했다.

교구가 주교의 영토라면 대성당은 주교의 궁전이라 할 수 있다. 흔
히들 대성당^{cathédrale}이라고 하면 첨탑이 뾰족하고 장미창이 달린 웅
장한 성당을 연상한다. 하지만 대성당이라는 명칭은 성당의 규모나
역사와는 상관없이 '주교좌가 있는' 성당을 뜻한다. 주교좌가 없는 성
당은 아무리 창대해도 대성당이라는 명칭을 붙일 수 없다. 베르사유,
퐁투아즈 등이 소속되어 있는 파리 대교구에서 대성당이라고 부를
수 있는 곳은 단 하나 노트르담 성당뿐이다. 프랑스 왕들이 즉위식을
거행한 생드니 성당이나 몽마르트르 언덕 꼭대기에서 수많은 관광객

들의 사랑을 받고 있는 사크레쾨르 성당은 노트르담 성당만큼이나 규모가 크고 역사적으로도 중요한 자리를 차지하지만 주교좌가 없기 때문에 대성당이 아니라 바실리크^{basilique}라고 부른다.

한편 스탈의 또 다른 주인인 참사위원들은 기도와 참회에 평생을 바친 수도사들과는 달랐다. 그들은 재속 성직자여서 말 그대로 속세를 관장했다. 성무에 힘쓰는 것보다 약삭빠른 도시 상인들과 입씨름을 하고 관할 지역의 재산을 관리하는 데 더 많은 시간을 할애했다. 부활절 같은 종교 행사의 준비부터 부속 수도원에 딸린 포도밭의 소작 관리, 대성당의 관할하에 있는 학교의 재정 지원과 교사 임명까지…… 신경 써야 할 일이 끝도 없었다.

교구를 넘어 세속 권력과 손잡고 정치, 외교 분야에서 영향력을 행사하거나 관직을 겸하는 이들도 많았다. 심지어 14세기 이후로 대부분의 참사위원들은 대성당에 딸린 수도원이 아닌 성당 근처의 주택 단지에 땅을 불하받아 지은 개인 주택에서 살았다. 이들은 백성들 대다수가 문맹인 중세에서 책을 읽고 글을 쓸 줄 아는 학자이자 종교 이론가이며 과학자였고, 전문 회계사이자 부동산 개발자, 재정 투자 전문가로서 그 누구보다 유복한 생활을 누렸다.

아무나 볼 수 없는 의자, 스탈

대성당이 주교와 참사위원들의 '궁정'이라면, 스탈은 그들의 '옥좌'

였다. 스탈이 놓인 자리부터가 스탈의 특별한 지위를 보여준다. 중세 시대의 고딕 성당은 하늘에서 보면 세로가 긴 십자가 모양이다. 제단이 있는 둥그런 머리 부분은 해가 뜨는 방향인 동쪽을 향하고 있는데 성당의 모양대로라면 십자가가 교차하는 부분 아래쪽에 길게 배치된 회중석(설교를 듣는 군중의 자리)에서 제단이 바로 보여야 한다.

하지만 하느님 아래로 성직자들 사이에도 피라미드처럼 철저하게 계급이 구분된 중세 시대에 제단은 아무나 바라볼 수 없는 고귀한 성소였다. 중세 시대의 성직자는 신과 평신도를 이어주는 중계자를 자처했다. 평신도가 양이라면 성직자는 양을 지키는 양치기였다. 양과 양을 지키는 양치기가 같을 수 없듯이 중세의 성당 건축가들은 제단을 경배하는 것에도 철저한 차등을 적용했다. 평신도들이 직접 제단에 경배하지 못하도록 제단과 회중석 사이에 벽을 세워놓은 것이다. 쥐베Jubé라고 불린 이 벽은 두께만 3미터에 달하는 나무벽이거나 창끝 하나도 들어가지 않는 돌벽이었다.

쥐베는 제단의 앞쪽뿐 아니라 제단의 옆면까지 빈틈없이 가로막고 있었다. 높이는 대략 8, 9미터로 일반 신자라면 어느 누구도 쥐베 너머의 세상을 감히 들여다볼 엄두조차 내지 못할 만큼 위압적이었다. 성당의 입구처럼 아치 형태로 장식된 쥐베는 오로지 일부 성직자들만 드나들 수 있는 성당 안의 또 다른 성당이었던 셈이다.

스탈은 쥐베 너머의 제단 가까이에서 성체를 경배할 수 있는 가장 성스러운 장소에 놓여 있는 유일한 가구였다. 그렇기에 일반 신자들은 당연히 스탈을 볼 수 없었다. 아마 그들은 그 자리에 스탈이 있을

제단

스탈

쥐베

회중석

출입구

▲ 루앙 대성당 평면도.

거라고 상상조차 못 했을 것이다. 스탈을 볼 수 있는 이들은 오로지 쥐베 너머의 세계를 알고 있는 성직자들뿐이었다.

스탈에 숨어 있는 또 하나의 작은 의자

성직자들을 위해 만들어지고 성직자들만 앉을 수 있는 의자인 스탈에는 또한 오로지 성직자들만이 공유하는 비밀이 숨어 있다. 비밀을 간직하고 있는 것은 무엇이건 매혹적이다. 스탈의 안장을 접었을 때에야 비로소 깜찍한 모습을 드러내는 바로 그 비밀 때문에 스탈은 더욱 특별한 의자가 된다.

앉았을 때는 보이지 않는 안장의 아래편에는 역삼각형 형태의 장식이 달려 있다. 작은 물건 하나 정도 올려놓을 수 있는 평평한 선반에 자그만 조각이 딸린 이 장식을 성직자들은 '미제리코드Misericord'라고 불렀다. 기독교에서 미제리코드는 타인의 불행과 아픔을 긍휼히 여기는 마음을 뜻한다.

중세 시대의 교회 참사위원은 여러 직책과 업무를 수행하는 바쁜 와중에도 하루 여덟 번의 성무 시간을 지켜야 했다. 동이 트기 전에 열리는 1시과를 시작으로 대략 세 시간 간격으로 반복되는 기도와 묵상, 찬송에 참여했다. 어디에 있건 메카를 향해 깔개를 펴고 하루 다섯 번 기도를 올리는 이슬람교도와 다를 바 없었다. 게다가 기도의 기본자세는 서 있거나 무릎을 꿇는 것이다. 당연히 스탈에 엉덩이를

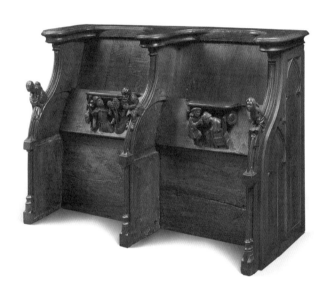

▲ 미제리코드는 스탈의 안장을 접었을 때에야 드러나는 수도사들만의 비밀 의자였다.
프랑스의 한 성당에서 발견된 15세기 후반의 스탈.

붙일 시간은 좀처럼 나지 않는다. 미사는 또 어떤가. 입당송이며 사죄경, 참회 예식의 대부분을 서서 노래하고 목청 높여 기도문을 외다 보면 대영광송인 〈글로리아〉를 부를 때쯤에는 힘들어서 혼이 반쯤 나갈 지경이었을 것이다. 아프거나 나이 든 성직자들은 그야말로 죽을 맛이었을 테다.

그러다 보니 수도복 아래에 긴 지팡이를 준비해놓았다가 일어날 때가 되면 슬그머니 지팡이를 세워 등을 받치거나 옆 벽면에 슬쩍 기대어 어정쩡한 자세를 취하는 등 여러 가지 눈속임이 난무했다. 신자들의 눈에는 이 세상 사람이 아닌 듯 근엄해 보이는 교회 참사위원들도 실은 평민과 다를 바 없는 인간이었던 것이다.

미제리코드는 이렇듯 사력을 다해 신을 찬양해야 하는 성직자들을 위한 '자비'의 의자이자 눈속임 장치였다. 미제리코드에 슬며시 엉덩이를 걸쳐놓으면 서 있는 듯하면서도 결국은 앉아 있는 셈이니 말이다. 미제리코드는 세상의 그 어떤 의자보다 작고 하찮지만, 자비의 하느님처럼 세상에서 가장 큰 위로를 주는 의자였다.

하지만 바로 이 때문에 엄격주의자들에게는 비판의 대상이 되기도 했다. 심신을 다해 성무에 온몸을 바쳐야 할 성직자가 눈속임이나 쓰고 있다니. 게다가 미제리코드 그 자체도 문제였지만 정작 더 큰 문제는 다른 데 있었다. 스탈에 접근할 수 있는 성직자들만 알고 있는 비밀, 평신도는 감히 상상도 할 수 없는 미제리코드에 새겨진 불경한 조각들이 문제였다!

미제리코드, 중세의 진짜 삶을 증언하다

중세 시대의 대성당은 주교의 궁전답게 기독교의 세계관과 드라마를 시각적으로 보여주는 거대한 쇼윈도라 할 수 있다. 성사^{聖事}라는 역사적이며 전통적인 시나리오를 바탕으로 수많은 예술가들이 풀어낸 벽화와 조각, 스테인드글라스는 무지한 이들에게 교리를 설명하고 전파하는 가장 효과적인 수단이었다. 그래서 대성당은 수많은 예술작품과 보물을 간직한 중세의 박물관이라고 할 수 있다.

스탈 역시 예외는 아니었다. 스탈의 외부에는 통상 예수님의 고난을 시리즈로 묘사한 조각을, 옆면에는 성모마리아의 에피소드를 표현한 조각을 배치했다. 등받이에 해당하는 거대한 벽면에는 주교의 고유한 문양이 새겨져 있고, 스탈의 칸막이와 손잡이에도 성인의 형상이 빼곡하다.

그러나 하느님을 찬양하는 종교적인 드라마로 가득 찬 대성당에서 유일하게 성인이 등장하지 않는 곳, 성경의 이야기가 묘사되어 있지 않은 곳이 있다. 바로 미제리코드다. 왜 그럴까? 그건 미제리코드가 있어서는 안 될 의자였기 때문이다. 미사 시간에 슬그머니 엉덩이를 걸치는 것도 불경스러운데, 성직자의 엉덩이 아래에 성스러운 성경의 일화를 조각하는 것은 가당치 않은 일이다. 하지만 바로 그 때문에 미제리코드는 대성당 안에서 유일하게 기독교에 가려진 중세인들의 진짜 삶을 들여다볼 수 있는 창구가 되었다.

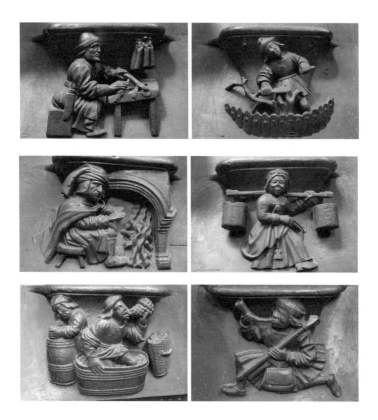

▲ 초를 다듬는 상인, 말뚝 앞에서 나무를 자르는 남자, 벽난로 앞에서 곁불을 쬐는 도시인, 물동이를 진 여자 물장수, 신나게 발로 포도를 밟으며 포도를 먹는 농부, 사냥에 나선 사냥꾼 등 미제리코드의 조각에는 중세의 삶과 냄새, 소리가 담겨 있다.

방돔 트리니테 수도원 성당의 미제리코드, 1522~1529년.

중세판 풍물 사전

미제리코드에 성경의 이야기를 새길 수 없었던 중세의 조각가들은 그 대신에 그들에게는 일상인 대성당 너머의 세계를 담았다. 대성당의 담벼락 너머로 펼쳐져 있는 중세 도시와 그 도시에서 벌어지는 왁자지껄한 인생사가 진부한 성경 이야기를 대신했다. 당연한 말이지만 후세인인 우리에게는 성경의 이야기보다 이쪽이 훨씬 활기차고 재미있다.

제화공이 가죽을 펼쳐놓은 대성당 입구의 구둣방, 초가 소시지처럼 주렁주렁 걸려 있는 초 가게, 금화를 가득 쌓아놓고 돈을 세고 있는 환전상⋯⋯. 어찌나 상세한지 미제리코드의 조각을 관찰하는 것만으로도 중세를 배경으로 한 소설 한 편을 너끈히 쓸 수 있을 정도다. 미제리코드를 조각한 목공들이 수없이 드나들었음직한 가게와 그들의 일상이 담긴 미제리코드는 성당이 위치한 마을에 대한 중세판 풍물 사전이나 마찬가지였다.

자연히 스탈이 놓여 있는 대성당의 지리적 위치에 따라 미제리코드에 묘사된 풍경과 직업의 세계도 달랐다. 파리 생제르베 성당의 미제리코드에는 센 강을 오가는 배를 만드는 조선공의 모습이, 포도주가 많이 생산되는 방돔의 트리니테(삼위일체) 수도원 성당église de la Trinité에서는 큰 포도송이를 손에 들고 포도를 먹어가며 신나게 통 안의 포도를 발로 밟는 포도주 상인이 등장한다.

때로 미제리코드는 지금은 이름만 남고 사라져버린, 오늘날과는

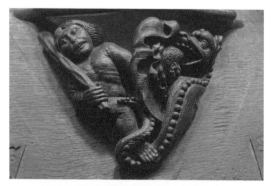

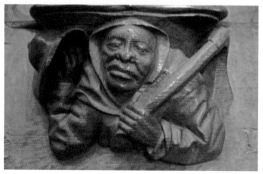

▲ 농업이 경제의 중심인 트레기에 마을의 생투그뒤알 대성당의 미제리코드에는 농작물을 해치는 용을 몽둥이로 퇴치하는 농부의 모습이 등장한다.

▼ 농부들 사이로 난데없이 등장한 광부. 오른손에는 광부용 모자를, 왼손에는 곡괭이를 든 이 광부는 도대체 어떻게 미제리코드에 모습을 드러낸 것일까?

생투그뒤알 대성당의 미제리코드, 1508~1512년.

전혀 다른 중세 도시의 일면을 전해주기도 한다. 이를테면 프랑스 브르타뉴의 트레기에Tréguier 마을에 위치한 생투그뒤알 대성당cathédrale St. Tugdual의 미제리코드에는 난데없이 곡괭이를 손에 든 광부의 모습이 등장한다. 광부라니? 브르타뉴는 프랑스 북서쪽의 낮은 구릉지대로 예나 지금이나 광산이 없다. 프랑스인들에게 브르타뉴는 맛있는 버터와 신선한 우유의 고장이다. 아무리 생각해봐도 광산과 관련될 일은 없다.

그렇다면 대체 이 광부는 어디서 별안간 나타난 것일까? 중세 시대의 트레기에는 로리앙 항을 중심으로 브르타뉴에서 교역이 가장 번창한 해운 항만 도시였다. 트레기에의 상인들은 상품을 실은 배를 영불해협 너머의 영국은 물론이고 스페인과 포르투갈, 그리고 더 멀리 동방에까지 보냈다. 그렇다면 해답은 중세 시대의 로리앙 항구를 주름잡은 상인들의 세금 장부가 보관되어 있는 로리앙 시립고문서관에서 찾을 수 있을 터이다.

중세 시대의 로리앙 항구에서 선적한 물품을 기재한 세금 장부에는 상인들의 주요 거래 품목으로 브르타뉴의 주요 생산품인 레이스와 면직물, 버터, 그리고 철제품이 올라 있었다. 이 철제품은 브르타뉴에서 생산된 것이 아니라 다른 지방에서 가져와 이문을 붙여 되파는 거래 품목이었다. 그리하여 그 어딘지도 모를 곳에서 철광석을 캐던 중세의 광부는 머나먼 바닷가의 항구 도시에 있는 대성당의 미제리코드에 불쑥 모습을 드러낸 것이다.

1237 루앙 노트르담 대성당 전면부 완성

중세판 보이스 피싱을 고발하다

중세 시대에 성당 건축을 발주한 교회 참사위원들은 오늘날의 건축주보다 집요했다. 작은 조각 하나에도 주제를 정하고 인물의 포즈 하나까지도 일일이 지정해 계약서로 남겼다. 성당 건축에 참여한 석공이나 목공이 자기 마음대로 창의성과 예술성을 발휘할 수 있는 곳은 단 한 군데도 없었다.

중세의 이름 모를 조각가들에게 미제리코드는 유일하게 허락된 빈 도화지였다. 중세의 성당 건축에서 미제리코드는 투박하지만 가식 없이 백성들의 서사를 새겨 넣을 수 있는 둘도 없는 자리였다. 승자의 입장에서 새긴 굵은 역사가 아니라 실낱처럼 어지러이 흩어져 있지만 작고 소중한 일화를 간직한 소소한 역사들이 미제리코드를 가득 채웠다.

영국 우스터셔 주의 리플에 있는 세인트 메리 교회St. Mary's church의 미제리코드에는 칼을 든 기사 두 명이 큰 화덕을 지키고 선 장면이 묘사되어 있다. 고작 화덕일 뿐인데도 금세 사달이라도 일으킬 듯이 칼을 빼든 기사의 기세가 심상찮다. 이 장면은 15세기에 실제로 이곳에서 일어난 사건을 묘사한 것이다.

사건의 발단은 이랬다. 영주는 농민들을 쥐어짜다 못해 빵을 굽는 화덕에까지 세금을 붙였다. 화덕을 지키는 기사는 세금을 내지 않고 빵을 굽는 이들을 엄단하기 위해 고용된 용병이다. 빵 한 조각을 굽는 것에도 세금을 내야 하다니…… 농민들은 더 이상 참지 못하고 들

고일어났다. 두려움에 벌벌 떨면서도 기사들의 칼에 맞아 죽기를 각오하고 시위에 나섰던 것이다.

미제리코드가 아니었다면 누가 이들의 억울한 사연과 고통의 눈물을 기억해줄까?

중세의 농민들을 괴롭힌 것은 비단 탐욕스러운 영주뿐만이 아니었다. 종교가 비대해지면서 종교의 이름을 내건 사기꾼들이 활개를 쳤다. 이단을 비롯해 셀 수도 없는 각종 종파에 속한 탁발승들 중에는 산야와 도시를 떠돌며 십일조를 요구하거나 하느님의 이름으로 농민과 상인의 재산을 약탈하는 후안무치한 이들이 적지 않았다. 성경 말씀처럼 주린 자에게 먹을 것을 주고 집 없는 자에게 거처를 내주는 일이 죄악을 씻는 선행임을 믿어 의심치 않은 순진한 사람들을 속이는 건 식은 죽 먹기였다. 이들은 종교를 이용한 중세판 보이스 피싱 업자나 다를 바 없었다.

미제리코드가 이런 세태를 놓쳤을 리 없다. 브르타뉴 모르탱-보카주의 생테브룰 참사회 성당collégiale Saint-Évroult de Mortain의 미제리코드에는 풍차에서 밀을 훔쳐 도망치는 수도사와 그를 이끄는 악마의 모습이 등장하고, 생드니 성당의 미제리코드에는 법의를 입은 여우가 양떼를 이끄는 목동으로 분장한 모습도 등장한다. 법의 아래에 감춰진 여우의 날카로운 눈은 바로 선량한 백성을 등쳐 먹는 탁발승의 간교한 얼굴이다.

미제리코드를 조각한 목공이나 조각가는 이러한 세태를 정면으로 고발할 수 없었을 것이다. 신의 대리인이라는 권위와 권력으로 무장

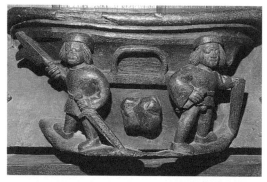

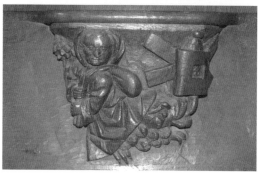

▲ 몽둥이를 들고 화덕을 지키는 용병. 부박한 조각이지만 용병들이 든 칼과 창을 통해 중세의 현실을 고발하고 있다.
세인트 메리 교회의 미제리코드, 15세기.

▼ 수도사의 뒤쪽으로 보이는 풍차는 그의 자루 속에 밀이 들어 있음을 암시한다. 순진한 농민을 속여 재산을 약탈하는 가짜 수도사의 악행이 생생하게 묘사되어 있다.
모르탱-보카주의 생테브룰 참사회 성당의 미제리코드, 15세기.

한 교회를 상대로 그런 짓을 했다가는 화형대에 매달릴 게 뻔했다. 그래서 미제리코드의 메시지는 더욱 소중하다. 미제리코드의 조각들은 그들이 미처 하지 못한 말들, 글로 적어 남기지 못한 이야기들을 은밀히 전해준다.

중세에도 몸개그가 있었다!

미제리코드에 진지한 가르침만 있는 것은 아니다. 근엄한 중세의 성직자들에게는 도통 어울리지 않을 법한 유머와 해학도 넘쳐난다. 보르도의 생쇠랭 성당église Saint-Seurin의 미제리코드에는 머리로 벽돌담을 무너뜨리려 하는 멍청이와 입으로 바람을 불어 풍차를 돌리려 하는 바보가 등장한다. 이는 각기 '머리로 담을 부순다'와 '입바람으로 풍차를 돌린다'라는 중세 속담에서 비롯되었다. 둘 다 아무 소용 없는 일을 한다는 교훈을 주는 속담이지만 교훈을 떠나 묘사된 장면과 인물들의 어처구니없는 행동은 슬랩스틱 코미디나 다름없다. 이밖에도 '팬티를 차지하기 위해 싸운다'라는 플랑드르 속담에 기초해 한 치의 양보도 없이 양쪽에서 팬티를 잡아당기는 부부의 모습이나 '뼈를 노리는 개들은 많고도 많다'라는 속담에 따라 큰 뼈다귀 하나에 달라붙어 서로 싸우는 개 두 마리와 그 사이에서 말려보려는 주인의 아귀다툼에 이르면 웃음을 참을 수 없다.

사육제도 빼놓을 수 없다. 사육제는 일상과 종교의 틀 안에 간혀

1237 루앙 노트르담 대성당 전면부 완성

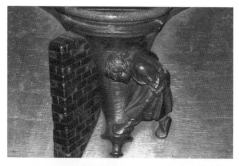

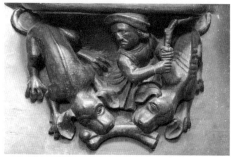

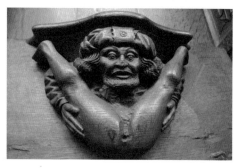

▲ '머리로 담을 부순다'라는 속담을 묘사한 조각. 다짜고짜 머리를 들이밀고 벽돌담으로 돌진하는 남자의 모습이 우스꽝스럽다.
생쇠랭 성당의 미제리코드, 1550년.

● '뼈를 노리는 개들은 많고도 많다'라는 속담에서 유래한 조각. 뼈 하나를 물고 서로 다투는 개 두 마리 사이에 껴서 어떻게든 말려보려는 주인의 불끈 쥔 손이 웃음을 자아낸다.
방돔 트리니테 수도원 성당의 미제리코드, 1522~1529년.

▼ 아니, 이런 경박한 자세라니. 사육제에서 두 다리를 활짝 벌린 광대의 모습은 어처구니없으면서도 유쾌하다.
생투그뒤알 대성당의 미제리코드, 1508~1512년.

있던 중세인들이 그야말로 미치광이처럼 노는 축제였다. 사육제가 되면 사지를 틀어 다리를 머리에 올리는 묘기를 부리는 곡예사부터 양손에 칼을 들고 춤을 추듯이 싸움을 벌이는 검투사, 류트를 불고 북을 치는 악단, 동방에서 전래된 터번을 두르고 금실로 수놓은 옷을 입은 춤꾼까지 온갖 재간꾼들이 도시로 몰려들었다. 일생 동안 단 한 번도 자신이 태어난 곳을 떠나지 못하는 것이 당연했던 시대에 떠돌이 악단이 풍기는 이국적인 냄새와 쉴 새 없이 쏟아지는 모험담 그리고 현란한 공연은 사육제를 흥분의 도가니로 만들고도 남았다.

미제리코드에 앉았을 근엄한 성직자들이 속세인들처럼 체면을 벗어던지고 길거리에서 춤을 추고 노래를 부르며 광대놀음을 구경했을 리는 없다. 하지만 분명 대성당의 문틈으로 이 광경을 엿보았을 것이다. 한참 성가를 부르다가 미제리코드에 새겨진 익살맞은 광대의 표정과 양쪽으로 다리를 벌린 우스꽝스러운 자세를 훔쳐보며 남몰래 키득키득 웃었을지도 모른다.

미제리코드에 담긴 익살은 중세가 오로지 종교라는 미명하에 깨어나지 못한 이들을 지배했던 암흑의 시기만이 아니라 그럼에도 불구하고 해학과 환희의 순간이 존재했던 시대라는 것을 슬며시 알려준다. 자신을 채찍질하며 고행에 몸을 던진 중세 성직자의 법의 속에는 우리와 별반 다르지 않은 인간이 살고 있었던 것이다. 움베르트 에코가 소설 『장미의 이름』에서 펼쳐낸 것처럼 그들도 역시 우리처럼 웃고 기뻐했다.

중세 시대의 성직자들은 불목하니가 챙겨주는 밥을 먹고, 성무를

1237 루앙 노트르담 대성당 전면부 완성

수행하며 성직록(교회가 주는 물질적인 직봉)을 받고 살았다. 한마디로 그들은 기독교 세계라는 거대한 울타리 속의 화초 같은 존재였다. 라틴어를 읽고 쓴 인텔리였지만 그들의 라틴어는 성사와 지식을 위한 언어일 뿐이었다.

하지만 그들의 기도가 향할 곳은 제단 위의 하느님이 아니라 미제리코드 속의 평범하고 신실한 어린양이어야 했다. 그들은 대성당 너머의 현실 세계와 성경 말씀 속 하느님의 세상 사이에서 균형을 잡아야 하는 중간자였기 때문이다. 성직자들이 미제리코드의 불경한 조각들을 눈감아준 것은 그래서가 아닐까. 참된 종교인이라면 성자의 성행록보다 미제리코드에 새겨진 세인들을 위해 기도하고 경배해야 한다는 것을 그들 역시 공감하고 있었던 게 아닐까.

기묘할수록 악마의 권능은 커지고

미제리코드는 또한 중세인의 세계관을 이해할 수 있는 관문이기도 하다. 중세판 이솝 우화라 할 수 있는 「여우 이야기^{Roman de Renard}」에서처럼 미제리코드에는 말을 하는 개와 사람처럼 걷는 여우, 노래하는 쥐와 춤추는 돼지가 등장한다. 이 동물들은 자연물로서의 동물이 아니라 사람의 거울이다.

요상한 세계지만 중세인들은 주변에서 흔히 보는 개와 고양이, 여우와 늑대, 닭에도 나름의 상징과 의미를 부여했다. 새를 공격하는

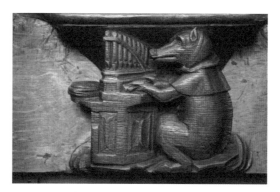

▲ 중세의 동물은 사람의 거울이었다. 수도복을 입고 수도사처럼 진지하게 오르간을 연주하는 개.
 클뤼니 중세박물관의 미제리코드, 1517년.

▼ 용의 머리가 잡아먹을 듯이 수도사가 앉을 엉덩이 부분을 향하고 있다.
 생투그뒤알 대성당의 미제리코드, 1508~1512년.

올빼미는 기독교도를 박해하는 유대인을 나타내고, 박쥐는 악마를, 뱀은 원죄를, 앞마당의 여우는 돈에 매수된 성직자를 가리킨다. 즉 미제리코드의 동물들은 사람의 또 다른 모습이다.

신기한 점은 이 동물들 중 다수가 중세 유럽인들이 좀처럼 볼 수 없었던 이국적인 동물이거나 가상의 잡종 동물이라는 사실이다. 프랑스 중부의 산골에 위치한 한 수도원의 미제리코드에는 이런 시골 깡촌에서는 절대로 나타날 리 없는 호저와 코뿔소, 사자가 새겨져 있다. 게다가 뱀의 꼬리에 매의 머리와 날개, 사자의 몸통을 가진 그리핀을 비롯해 이를 드러내고 불을 뿜는 용, 엄청나게 큰 성기를 달고 있는 기괴한 숫염소, 바다 괴물 리바이어던까지 괴이하기 짝이 없는 상상의 동물들이 여럿 등장한다. 중세인들은 도대체 무슨 생각으로 성직자의 엉덩이 아래에 이런 기묘한 동물들을 새겨놓은 것일까?

중세인들에게 세상이란 성경에 나와 있듯이 하느님이 창조한 세계였다. 그렇기에 그들에게 중요한 것은 동물들의 생태학적 특성 같은 과학적인 지식이 아니라 하느님의 속마음이었다. 진리란 사실에 대한 과학적 증명이나 표상에 대한 논리적 설명이 아니라 하느님이 세상에 무언가를 창조한 의미였다. 과학과 논리, 이성을 신봉하는 현대인들이 중세인의 세계에 다가가기 어려운 이유가 여기에 있다. 중세인들은 우리와는 전혀 다른 시각으로 자연 현상과 사물을 바라보고 해석했다.

마르코 폴로는 그의 여행기에서 코뿔소를 검고 성질이 포악한 동물이라고 묘사했지만 중세인들에겐 막상 코뿔소가 어떤 동물인가는

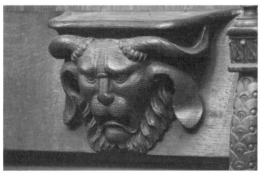

▲ 조용한 농촌 지역에 절대로 나타날 리 없는 사자가 새겨져 있다.
　 방돔 트리니테 수도원 성당의 미제리코드, 1522~1529년.

▼ 중세인이 상상한 악마는 어딘가 우리의 도깨비를 닮았다.
　 생쥘리앵 대성당(르망 대성당)의 미제리코드, 1570년.

전혀 중요하지 않았다. 진리는 코뿔소의 생태에 있는 것이 아니라 왜 하느님이 코뿔소를 만들었는가에 대한 답, 즉 코뿔소의 의미에 있기 때문이었다. 그래서 중세인들에게는 마르코 폴로가 전하는 귀중한 정보보다 코뿔소의 뿔을 유일신 하느님과 동일시한 불가타Vulgate 라틴어 성경이 더 진리에 가까웠다.

중세인들에게 미제리코드에 수없이 등장하는 가상의 잡종 동물들은 그 자체로 지옥의 상징이었다. 『참회록』을 쓴 로마 시대의 주교이자 기독교 철학자인 성 아우구스티누스는 현실 세계인 자연과는 달리 상징은 인간의 정신세계를 자극해 종교적인 진리를 일깨운다고 말했다. 즉 현실에서 멀어질수록 상상의 힘이 더해져 상징의 힘은 더욱 세진다는 뜻이다. 세상에 존재하지 않는, 그리고 존재했으나 실제로는 볼 수 없어 존재하지 않는 것이나 마찬가지인 미제리코드의 동물들은 대부분 사악하고 불길하다. 그리고 이 동물들이 가상천외하고 기묘할수록 악마의 권능에 대한 두려움도 더더욱 커졌을 것이다.

남자를 우려먹는 여자를 경계하라

미지의 생명체에 대한 두려움은 늑대인간의 전설처럼 사람과 동물이 결합된 기묘한 생명체를 대할 때 극대화된다. 중세인들은 수간을 하면 실제로 이런 반인반수가 태어날 수 있다고 믿었다. 그래서 13세기에서 16세기 말까지 스페인이나 스웨덴 등지에서는 수간을 범했다

는 죄로 처형되는 사건이 많았다.

손가락이 여섯 개인 육지족이나 상체는 사람이지만 배꼽 아래는 당나귀인 켄타우로스, 이마에 커다란 외눈이 달린 키클롭스, 육신은 인간이되 괴상한 동물의 머리를 달고 있는 온갖 괴물들……. 중세의 박물지나 먼 나라의 여행기에 등장하는 이 같은 신비한 생명체 중에서 우리에게 가장 익숙한 캐릭터는 바로 인어다. 중세인들의 인어는 영화 〈스플래시〉의 주인공 데릴 한나처럼 청순하고 아름다운 인어가 아니었다. 미제리코드의 인어는 어딘가 모르게 기묘하다. 성숙한 여인의 육체에 볼이 발그레하고 통통한 어린아이의 얼굴이 붙어 있기 때문이다.

고대인들에게 인어는 호메로스가 『오디세이아』에서 묘사했듯이 노랫소리로 뱃사람들을 유혹해 바다에 뛰어들게 만드는 요물이었다. 여기에 중세의 조각가들은 이 위험한 인어에 순진무구한 아이의 얼굴을 결합시켜 외려 위험을 더 강조했다. 누구나 쉽게 마음을 열 수 있는 어린아이의 얼굴을 하고 있지만 그 말간 얼굴에 속으면 목숨을 잃게 된다는 뜻이다.

인어는 종종 빗과 거울을 들고 등장하는데 이 빗과 거울은 누구나 짐작할 수 있듯이 여자의 상징이다. 중세인들에게 세상의 모든 여자는 이브의 후손이었다. 인어가 여자가 아니라 남자였다면 미덕의 상징이 되지 않았을까 싶을 정도로 중세 문화에서 여자는 경계의 대상이었다. 중세인이라면 누구나 알고 있을 중세판 베스트셀러 『장미 이야기Roman de la Rose』는 요즘이라면 판매 금지가 되었을 법한 여성 혐오

▲ 상체는 사람이지만 배꼽 아래는 당나귀인 켄타우로스.
　방돔 트리니테 수도원 성당의 미제리코드, 1522~1529년.

▼ 오른손엔 빗, 왼손엔 거울을 들고 있는 인어는 요염하면서도 위험한 분위기를 풍긴다.
　베스트팔렌 카펜베르크 성당의 미제리코드, 12세기.

로 가득 차 있다. 『장미 이야기』에서 추악한 노파는 남자의 재산과 정력을 우려내는 사악한 여자의 술수를 경계하라고 거듭 당부한다.

마녀의 정체

사악한 여자가 젊음과 미모를 잃고 나이를 먹으면 그게 바로 중세인이 생각한 마녀의 모습이었다. 당시 마녀로 처형된 여인의 대부분은 가족의 울타리에서 남자의 보호를 받지 못한 과부나 독신녀 또는 더 이상 출산이 불가능한 나이 든 여자였다.

미제리코드에 나타난 마녀의 모습은 중세 시대의 여성들 사이에서 유행한 긴 고깔 형태의 모자인 에냉hennin을 쓰고 있는 게 특징이

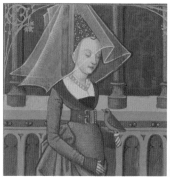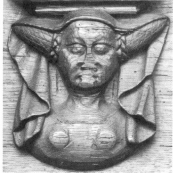

◀ 에냉을 쓰고 있는 중세 귀부인의 모습. 『보카치오의 귀족 인텔리 여자들에 관한 책』, 1460년.

▶ 미제리코드에 등장하는 에냉을 쓴 여인은 아름답지 않다. 마치 도깨비의 뿔처럼 묘사된 에냉 때문에 더욱 기괴해 보이는 미제리코드 속의 마녀. 네덜란드의 브레다 대성당의 미제리코드.

1237 루앙 노트르담 대성당 전면부 완성

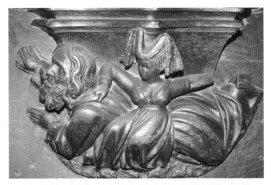

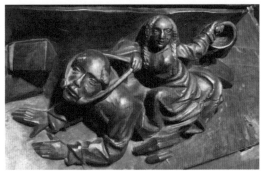

아리스토텔레스가 절세미인 필리스의 말이 되었다는 앙리 당들리Henri d'Andeli의 우화를 표현한 미제리코드. 말처럼 엎드린 아리스토텔레스의 등을 타고 있는 필리스가 마치 마녀처럼 에냉을 쓰고 있는 모습을 눈여겨보자.

▲ 루앙 대성당의 미제리코드, 15세기.

▼ 사모라 대성당의 미제리코드, 1502~1505년.

다. 사실 에냉은 여성이 결혼하면 성당에서 머리카락을 드러내지 말아야 한다는 예법에서 출발한 모자인데 중세 시대에 전 유럽에 걸쳐 유행했다. 길이가 1미터가 넘을 뿐 아니라 실크를 끝에 달아 화려하게 연출하고 급기야 보석까지 장식한 스타일이 인기를 끌자 교회에서는 공식적으로 에냉을 금지시키는 강경책을 쓴다. 이후 에냉은 사치와 허영의 상징이 되면서 마녀에게 딱 어울리는 액세서리로 재등장했다. 애당초 공주나 영주의 부인 같은 권력층에서 애용한 모자가 마녀 사냥에 몰린 여인들의 부덕함을 증명하는 징표로 바뀐 것이다

마녀 외에도 우리의 구미호 전설처럼 뱀이 여자로 변신해 남자를 홀리는 전설이나 아리스토텔레스가 미인의 환심을 사기 위해 말이 되어 방바닥을 기는 장면은 미제리코드의 단골 주제다.

대성당의 제단 장식이나 조각, 그림에 등장하는 고결한 성녀들과는 다르게 미제리코드의 악녀들은 노골적으로 나신을 드러낸다. 인어든 마녀든 미제리코드의 그녀들은 뜨거운 피와 탱탱한 살갗을 자랑하는 세속의 여인들이다. 아담이 이브의 유혹에 넘어가 에덴동산을 저버린 것처럼 그녀들을 탐하면 파문과 파멸의 대가를 치러야 한다는 경고를 더욱 실감 나게 전달하기 위해서라도 미제리코드의 그녀들은 마성의 매력녀들이어야 했다. 그래서인가, 가슴을 드러내고 뜨거운 숨을 헐떡이는 그녀들을 보면 왠지 애잔한 마음부터 든다. 그녀들에게 무슨 잘못이 있단 말인가!

1237 루앙 노트르담 대성당 전면부 완성

제단으로 가는 길을 열어라

스탈의 전성기는 급작스럽게 막을 내렸다. 1545년부터 1563년까지 종교 개혁으로 인한 폭력의 홍수를 저지하고자 소집된 트리엔트 공의회는 일반 평신도에게도 제단을 바로 볼 수 있는 권리를 부여하는 과감한 결단을 내렸다. 그에 따라 유럽 각지의 대성당에서는 누구나 하느님의 권능을 목도할 수 있도록 쥐베를 없애 회중석과 제단 사이를 훤히 뚫는 일대 공사가 벌어졌다. 쥐베가 사라지면서 제단 앞에 놓여 있던 스탈은 성당 구석으로 옮겨지거나 불쏘시개로 던져졌다.

그럼에도 불구하고 몇몇 성당에서는 여전히 스탈을 고집했다. 다만 미제리코드만은 없애기로 했다. 스탈이 훤하게 세상에 드러나면서 미제리코드에 새겨진 불경한 조각들이 연일 입방아에 오르내리며 문젯거리로 등장했기 때문이다. 프랑스 성직자들은 미제리코드를 떼어내는 것으로, 스페인 성직자들은 조각을 갈아엎고 보다 고상한 조각 장식을 붙이는 것으로 간단히 문제를 해결했다. 그래서 오늘날 미제리코드를 연구하는 미술사학자들은 유럽 전역을 돌면서 작은 성당을 뒤져 아직도 남아 있는 미제리코드를 찾아내는 것으로 연구를 시작하는 신세가 되었다.

미제리코드는 이렇게 사라졌지만 다행히 스탈은 살아남았다. 살아남았을 뿐 아니라 새롭게 변신했다. 종교가 빛을 잃고 왕정 시대가 시작되면서 스탈이 새 시대의 권력자인 왕을 위한 의자의 모델이 된 것이다. 역대 영국 왕들이 즉위식 때 앉는 '에드워드 왕의 의자^{King}

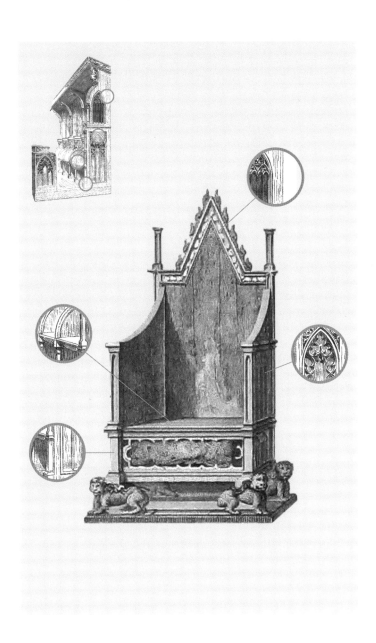

▲ 웨스트민스터 사원에 보관되어 있는 에드워드 왕의 의자는 영국의 왕들이 즉위식 때 앉는 공식 의
자다. 벽처럼 높은 직각 등받이와 칸막이 같은 팔걸이, 거대한 등받이에 비해 상대적으로 작은 시
트가 특징이다. 스탈과는 달리 독립된 의자지만 스탈이나 다름없는 구조 때문에 스탈처럼 건축물
같은 인상을 준다.

Edward's Chair'는 스탈의 왕정 시대 버전이다. 스탈의 벽처럼 높은 직각 등받이, 칸막이나 다름없는 높은 팔걸이, 등받이에 비해 작은 시트, 권위를 부여하는 조각 장식…… 권력자의 의자에서 빼놓을 수 없는 이런 부대 장치들이 스탈에서 비롯되었다. 여기에 스탈의 지붕을 대신하는 지붕형 천막인 데^{dais}를 더하면 왕을 위한 완벽한 세트장이 완성된다.

다음 장에서 등장할 루이 14세의 옥좌처럼 장식이나 재료는 더욱 정교하고 세련되게 변했지만 스탈의 기본 문법은 오래도록 지속되었다. 역대 유럽 대귀족의 초상화에는 어김없이 등받이가 과장된 안락의자가 등장한다. 이 과장된 등받이는 '여왕의 등받이^{dossier à la reine}'라는 이름으로 전 유럽 왕실의 궁전을 지배했다.

상상은 실제보다 힘이 세다

그렇게 스탈은 옥좌로 명맥을 이어나갔지만 반면에 스탈에 딸려 있던 또 하나의 의자, 미제리코드는 세상에서 잊혀졌다. 미제리코드를 기억하는 자들은 진즉에 한 줌의 흙으로 돌아갔다. 꾸벅꾸벅 졸다가 미제리코드 아래의 괴수를 발견하고는 몸서리쳤을 그들, 경이에 찬 눈으로 찬송가를 부르면서도 미제리코드 아래 세속의 일상다반사를 훔쳐보았을 그들, 교미하는 숫염소에게서 지옥의 환상을 그려 보았을 그들…….

상상은 실제보다 힘이 세다. 중세 시대에 대성당의 마법은 제단을 직접 볼 수 없었기 때문에 가능했던 것인지도 모르겠다. 중세의 평신 도들은 양쪽으로 난 스테인드글라스를 통해 천상의 빛이 쏟아져 들어오는 회중석과는 달리 항시 어둠에 잠겨 있는 쥐베 너머에 무엇이 있는지 몰랐다. 대신 그들은 쥐베의 높은 담벼락 너머에서 들려오는 찬송가를 들으며 쥐베 너머의 세상, 신의 자리인 그곳을 마음으로 바라보았다. 오로지 촛불만이 살아 움직이는 가운데 신의 세계에서 들려오는 찬송이 성당 지붕을 찌를 때 저릿한 감동으로 몸을 떨지 않은 중세인은 없었으리라.

어쩌면 중세인들이 맞았을지도 모른다. 중요한 건 실제가 아니라 실제 너머의 의미로 가득 찬 세계니까. 그러니 우리가 간직해야 하는 것은 실제의 미제리코드가 아니라 미제리코드에 담긴 중세의 기억일 지도…….

1237 루앙 노트르담 대성당 전면부 완성

사라진 옥좌를 찾아서

루이 14세의 위대한 은공예품

2

1686년 9월 1일

왕족과 대공작만 마차를 세울 수 있는 베르사유 궁의 정면 안뜰에 마차 부대가 줄줄이 들어섰다. 마차 안에서 코자 판Kosa Pan은 코를 벌름거리며, 빨간 벨벳 커튼 사이로 스며든 알싸한 가을 공기를 들이마셨다. 금으로 만든 꽃 장식에 루비가 박힌 긴 세모꼴 모양의 예식 모자를 쓰기 위해 고개를 숙이자 본국에서는 느끼지 못했던 차가운 공기가 목덜미를 스쳤다.

동석한 하인이 날렵한 손길로 옷매무새를 매만지자마자 기다렸다는 듯이 마차의 문이 열렸다. 금실로 정교하게 수놓은 얇은 슬리퍼 밑으로 울퉁불퉁한 돌바닥의 단단한 감촉이 전해졌다. 그렇다, 그는 마침내 아유타야Ayutthaya 왕국을 떠난 지 9개월 만에 베르사유 궁에 도착한 것이다!

코자 판이 루이 14세에게 보낸 나라이Narai 왕의 친서를 가지고 아유타야 왕국을 떠난 것은 1685년 12월 14일이었다. 나라이 왕이 프랑스라는 머나먼 나라로 보낸 일등 대사라는 직함은 목숨을 걸어야 하는 자리였다. 그보다 앞서 1680년에 아유타야 왕국을 출발한 대사 일행은 6년째 생사를 알 수 없는 상태였다. 아마 먼바다 어디에선가 길을 잃었거나 폭풍우에 좌초돼 바다 속 귀신이 된 지 오래이리라.

▲ 파리에 도착한 코자 판 일행과 통역관 리온 주교가 등장하는 〈시암의 대사들〉. 이들은 이듬해 3월까지 프랑스에 머물렀다.
자크 비구루 뒤플레시스, 〈시암의 대사들〉, 1715년경.

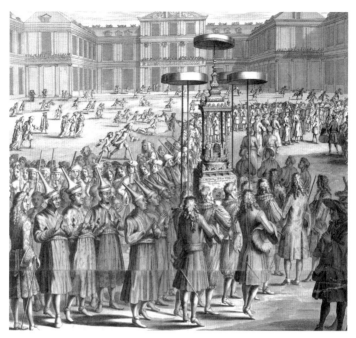

▲ 나라이 왕의 친서가 담긴 전각 구조물을 들고 궁정으로 들어서는 코자 판 일행의 행렬.
장 바티스트 놀랭, 〈베르사유 성으로 들어서는 대사 일행〉, 1687년.

코자 판은 신의 가호가 없었다면 무사하지 못했을 기나긴 여정을 떠올리며 속으로 연신 감사의 기도를 올렸다.

마차에서 내린 코자 판을 비롯한 이등, 삼등 대사●들이 전열을 갖추자 행렬이 천천히 움직이기 시작했다. 세 명의 대사 뒤로는 나라이 왕의 친서가 담긴 은으로 만든 전각殿閣과 금실로 촘촘하게 수놓은 거대한 천개天蓋 네 개를 든 하인들이 따랐다. 그뿐인가. 페르시아산 카펫, 코뿔소의 거대한 뿔, 몇 개인지 셀 수도 없는 일본 자개, 옥과 금과

● 일등 대사인 코자 판의 공식 명칭은 Ok-Phra Wisut Sunthon이다. 그는 이등 대사인 Ok-Luang Kanlaya Ratchamaitri와 삼등 대사인 Ok-Khun Si Wisan Wacha를 이끌고 프랑스에 도착했다.

코자 판 일행의 루이 14세 접견 1686

▲ 궁정화가인 샤를 르브룅은 대사 일행의 장식용 단도와 신발 등을 꼼꼼히 관찰해 스케치로 남겼다.
 샤를 르브룅, 〈단도, 신발, 향로〉 스케치, 1686년.

은으로 만들어 보기만 해도 눈이 부신 주전자와 장식품이 가득 찬 상자들, 은장식이 달린 대포, 1천5백 점에 달하는 중국 도자기 등 나라이 왕의 선물을 실은 달구지가 끝도 없이 이어졌다.

코자 판의 모자만큼 거대한 가발을 쓰고 귀신처럼 하얗게 분칠한 궁정인들은 체면을 벗어던지고 대사 일행의 사뭇 다른 생김새와 복장, 그들이 가져온 이국적인 물건들을 뜯어보느라 정신이 없었다. 부채로 얼굴을 가린 귀부인들은 연신 부채를 팔랑이며 코자 판 일행이 입고 있는 바틱batik 직물인 이카이Ikai에 감탄사를 질렀다. 이 직물은 당장 내일부터 시암Siam 직물이라는 이름을 달고 사교계를 휩쓸 것임에 분명했다.

천천히 안뜰을 가로지른 코자 판 일행은 스위스 용병의 안내에 따라 베르사유 궁의 '거울의 방La Galerie des Glaces'으로 통하는 계단을 올

◀ 바틱 직물로 만든 코자 판 일행의 전통 의상은 당시 큰 화젯거리였다.
 장 바티스트 놀랭, 〈코자 판〉, 1700~1750년.

▶ 코자 판 일행이 입고 온 바틱 직물인 이카이는 그해 사교계 여인들 사이에서 최고의 유행으로 떠올
 랐다.
 니콜라 아르노, 〈파리지엔〉, 17세기.

랐다. '아, 이 성은 돌로 가득 차 있구나.' 코자 판은 그 어떤 공격에도
무너지지 않을 듯한 견고한 돌바닥과 지상의 것이 아닌 듯한 오묘한
무늬로 가득한 대리석에 감탄사를 삼켰다. 어디에선가 오렌지 향기
가 풍겼다. 이런 추운 나라에서 오렌지나무가 자랄 수 있을까. 이 거
대한 돌성 어딘가에 과실이 가득한 정원이 있음에 틀림없다. 코자 판
일행이 공식 알현장인 거울의 방으로 가까이 다가갈수록 오렌지 향
기는 긴 리본처럼 그들을 휘감았다.

 거울의 방은 한여름의 태양을 정면에서 바라볼 때처럼 너무나 강

코자 판 일행의 루이 14세 접견 1686

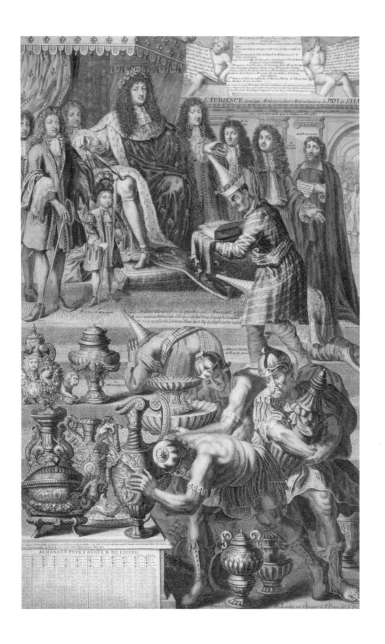

▲ 이들이 가져온 보물을 보라! 루이 14세에게 선물을 바치는 코자 판과 바닥에 납작 엎드려 절하는
이듬 대사의 모습이 손에 잡힐 듯이 생생하게 묘사되어 있다.
장 바티스트 놀랭, 〈루이 14세를 알현한 코자 판 일행의 모습〉, 1686년.

렬해 눈을 뜰 수도 없는 빛으로 가득했다. 코자 판은 도처에 놓여 있는 은조각상, 은촛대, 은향로, 은테이블을 보고서야 빛의 정체를 알 수 있었다. 거울의 반사광과 그 반사광을 다시 반사하는 수많은 은공예품 때문에 사방이 번쩍번쩍 빛났다.

코자 판 일행은 낮은 예식용 계단 위의 옥좌 아래에서 아유타야 왕국의 예법에 따라 고개를 조아리고 세 번 절을 올렸다. 귓가에 통역관인 리온 주교abbé Artus de Lionne의 속삭임이 들렸다. 프랑스의 예법에 따라 고개를 들어 왕을 바라보라는 루이 14세의 명령에 그는 고개를 천천히 들었다.

루이 14세는 은으로 된 옥좌 위에 앉아 있었다. 옥좌에 달린 은조각상이 빛무리처럼 왕의 머리를 감쌌다. 게다가 왕이 움직일 때마다 옷에 달린 다이아몬드와 유색 보석이 일제히 광채를 내뿜는 바람에 코자 판은 정작 왕의 얼굴을 제대로 보지 못했다. 눈이 아리도록 부신 빛 속에서 흐릿한 눈 코 입만을 분별했을 뿐이다. 코자 판은 다시 고개를 조아렸다. 그의 입에서 절로 왕의 평화와 안녕을 기원하는 축원이 터져 나왔다.

동방까지 알려진 위대한 왕 루이 14세여!

1686년 9월 1일, 루이 14세 시대의 가장 영광스러운 장면 중 하나로 남은 코자 판 일행의 알현식은 루이 14세와 나라이 왕의 이해관계

가 절묘하게 맞아떨어진 외교 정치의 산물이었다. 오늘날의 태국 중부 지역을 다스린 아유타야 왕국은 남쪽으로는 동인도회사를 앞세워 치고 올라오는 네덜란드, 서쪽으로는 이미 인도에 상륙한 영국, 북쪽으로는 버마(현재의 미얀마)를 손에 쥐고 호시탐탐 영토를 노리는 중국에 둘러싸여 있었다. 자력으로는 어느 한 나라도 상대하기 버거웠던 나라이 왕은 여기에 프랑스를 끌어들여 세력 균형을 유지하려 했다. 구한말 열강에 둘러싸인 조선 왕조에서 위기 상황을 타계할 비책으로 삼은 바로 그 이이제이以夷制夷, 즉 오랑캐로 오랑캐를 무찌른다는 정책이었다.

세력 균형을 위한 파트너로 점지된 프랑스로서도 손해 볼 것이 없는 거래였다. 식민지 교역에서 얻을 막대한 이익과 더불어 자신의 권력을 세계만방에 떨칠 호재에 마냥 들뜬 루이 14세는 알현식 준비에 만전을 기했다. 스스로를 태양으로 칭하고 태양을 이미지화한 온갖 예술품으로 궁정을 가득 채울 정도로 이미지 정치에 능한 루이 14세답게 알현식 행사는 처음부터 끝까지 용의주도하게 기획되었다.

우선 대사 일행을 일부러 베르사유나 수도 파리에서 가장 가까운 노르망디 쪽의 항구가 아닌 브르타뉴의 서쪽 끄트머리에 위치한 브레스트Brest 항에 상륙시켰다. 당시 브레스트는 '왕의 항구'가 있는 프랑스 해군의 요충지였다. 브레스트 항을 둘러싸고 있는 요새와 항구를 메운 병기고, 줄줄이 도열한 함선과 수병을 보여주면서 프랑스의 힘을 아낌없이 과시해 '위대한 프랑스'라는 이미지를 심어주기 위한 전략이었다.

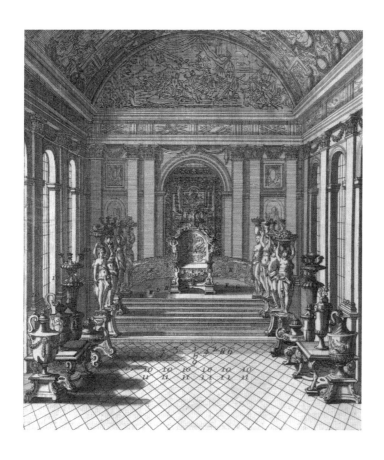

▲ 베르사유 궁의 고문서 보관소에 남아 있는 알현식 준비를 묘사한 장식 배치도. 알현식 준비에 얼
마나 공을 들였는지를 뚜렷이 보여준다. 임시 계단과 옥좌, 계단 양옆으로 여신상 모양의 원탁과
은주전자, 은향로가 보인다. 바닥에 매겨진 번호는 주요 인물들의 자리를 표시한 것이다.
장 돌리바르, 〈알현식의 장식 배치도〉, 1686년.

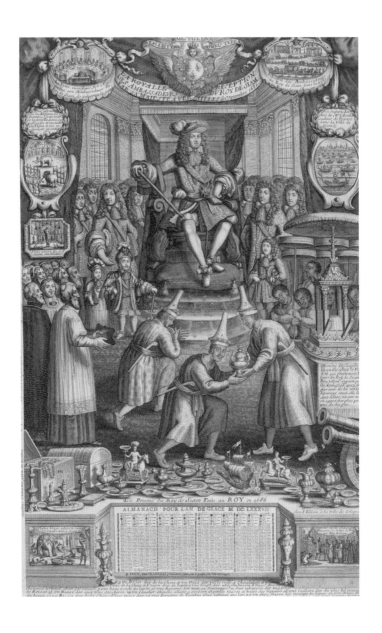

▲ 루이 14세는 코자 판 일행의 알현식을 왕실 홍보에 아낌없이 이용했다.
장 바티스트 놀랭, 〈1687년 왕실 달력에 등장한 코자 판 일행의 알현식〉, 1687년.

평상시에 대사 일행을 알현하는 장소인 마르스 살롱^{Salon de Mars} 대신에 특별히 거울의 방에서 진행된 알현식은 말할 필요도 없었다. 대사 일행이 절로 기가 죽을 만큼 최대한 장엄하고 화려하게 연출하기 위해 식장 준비는 행사 나흘 전부터 일찌감치 시작되었다.

우선 금실로 수놓은 카펫을 깐 아홉 단의 임시 계단을 설치했다. 주인공인 루이 14세와 함께 등장할 옥좌는 당연히 계단 가장 높은 곳의 가운데를 차지했다. 임시 계단 둘레로는 베르사유 성을 채우고 있는 그랑드 아르장트리^{Grande Argenterie}, 즉 '위대한 은공예품' 중에서 정수만을 뽑아 재배치했다. 임시 계단의 양옆으로는 아홉 발걸음 길이의 거대한 은촛대 시리즈를 놓았고, 계단 위에는 바구니를 이고 있는 여신상 모양의 원탁 열 개를 배치했다. 계단 아래로는 은향로, 은주전자, 은물병이 줄을 이었다.

자고로 행사는 홍보가 중요한 법이다. 17세기 사교계와 왕실의 일상생활을 다룬 대표적인 가십 잡지인 『메르퀴르 갈랑^{Mercure Galant}』은 코자 판 일행의 알현식을 묘사한 특집호를 발행했다. 새해를 맞아 전해에 있던 왕실의 주요 행사와 업적을 기리고자 삽화를 곁들여 발행한 1687년 왕실 달력의 주인공 역시 코자 판 일행의 알현식이었다. 알현식을 상세하게 묘사한 기념주화도 발행했다. 왕실 화가인 샤를 르브룅^{Charles Le Brun}은 루이 14세의 업적을 칭송하는 기념비적인 태피스트리 시리즈인 '왕의 역사'에 알현식 장면을 포함시키기 위해 스케치를 남겼다.

옥좌는 대체 어디에 있는가?

 행사에 들인 비용을 뽑고도 남을 만큼 홍보 효과를 톡톡히 거둔 코자 판 일행의 알현식은 4세기가 지난 오늘날에도 여전히 수많은 역사가와 장식미술사학자들의 뜨거운 관심사다. 이러한 관심의 핵심에는 바로 코자 판 일행이 보았다는 루이 14세의 '옥좌'가 있다.

 루이 14세의 옥좌는 사실 아이러니의 결정체다. 공식적으로 프랑스 왕가에서 옥좌는 존재하지 않는다. 베르사유 궁이나 루브르 박물관에서 옥좌를 본 적이 있는가? 프랑스 왕가에서 전해 내려오는 옥좌는 단 두 개, 다고베르트 1세Dagobert I와 샤를마뉴Charlemagne의 옥좌

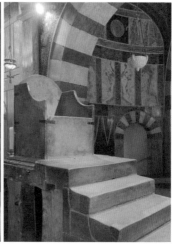

◀ 다고베르트 1세의 옥좌. 프랑스 국립 도서관, 7세기경.
▶ 장식이 없는 중세식 의자인 샤를마뉴의 옥좌. 아헨 대성당, 8세기경.

뿐이다. 프랑스 왕가의 보물 중 하나로 현재는 프랑스 국립도서관에 보관되어 있는 다고베르트 1세의 옥좌는 7세기경에, 샤를마뉴가 지은 아헨 대성당의 팔라틴 예배당chapelle Palatine 안에 있는 샤를마뉴의 옥좌는 8세기경에 만들어졌다.

하지만 이 옥좌들은 전설적인 왕들의 옥좌에 대한 호기심 어린 기대를 무참히 박살낸다. 역사에 대해 관심이 없는 사람이라도 중세 시대의 의자라는 걸 대번에 짐작할 수 있을 만큼 오래된데다 너무나 검박하다. 그 흔한 금장식이나 하다못해 보석 하나도 박혀 있지 않다. 영화 〈인디아나 존스〉 속의 성배처럼 맥이 빠질 정도로 소박한 옥좌는 다고베르트 1세나 샤를마뉴 같은 전설적인 이름을 빼면 여느 수도원의 의자와 다를 바 없다.

다고베르트 1세와 샤를마뉴 외에 13세기부터 루이 14세의 치세인 17세기까지 무려 24명의 왕이 거쳐 갔지만 그중 옥좌를 남긴 왕은 단 한 명도 없었다. 루이 14세가 1682년에 공식적으로 베르사유 성에 거주하기 이전까지 프랑스의 왕들은 블루아, 샹보르, 퐁텐블로, 생제르맹, 루브르 궁 등 파리와 파리 주변에 포진한 36개의 성을 삼사 개월 단위로 끊임없이 이동하며 살았다. 왕권이 미약한 중세 시대에 전란과 음모를 피해 지방의 유력 인사들을 만날 목적으로 시작된 이 관행은 왕권이 안정된 이후에도 변함없이 이어졌다. 새로운 성으로 이동할 때마다 왕의 의자를 이고 다니지 않은 것은 물론이다.

자금성 태화전의 옥좌에 앉아 나라를 다스린 중국의 황제들과 달리 프랑스의 왕들은 옥좌 대신에 천막을 쳤다. 남아 있는 그림을 보

코자 판 일행의 루이 14세 접견 1686

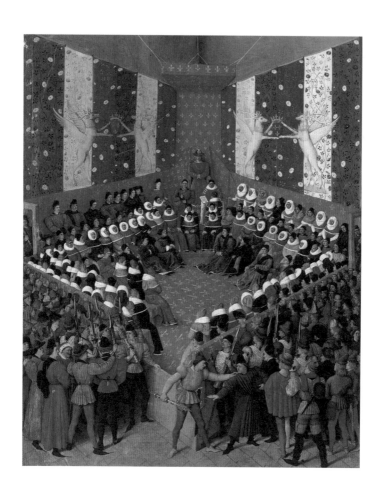

▲ 왕의 자리를 표시하는 파란색 천막인 데 아래에 정좌한 샤를 7세. 이처럼 '정의의 침대'는 왕의 자리
 이자 왕권을 행사하는 회합이라는 의미를 가지고 있다.
 장 푸케, 〈방돔에서 열린 친국親鞫〉, 1459년.

면 데^{dais}라고 불린 지붕 달린 천막을 쳐서 왕의 위치를 표시했는데, 왕이 앉는 자리를 '정의의 침대^{lit de justice}'라고 불렀다. 하지만 여기서 '리^{lit}'는 현대 프랑스어에서 통용되듯이 침대라는 가구가 아니라 '왕이 앉는 자리'를 뜻한다. 또한 이 '자리'에는 제후들을 모아놓고 새로운 법령이나 명령을 내리는 '회합'이라는 의미도 담겨 있다. 즉 왕이 고유의 권한인 사법권을 행사하는 중요한 자리인 것이다.

샤를 7세의 '정의의 침대'를 묘사한 그림을 보면 왕은 다른 사람보다 높은 단상 위의 파란 지붕 아래에 앉아 있다. 이 파란 지붕과 단상으로 표시된 왕의 자리가 바로 '정의의 침대'다. 하지만 그림 속에 샤를 7세가 앉아 있는 의자가 무엇인지는 묘사되어 있지 않다. 굳이 묘사할 필요가 없었다는 것이 더 정확하다. 지붕 달린 천막과 단상으로 왕의 자리를 표시했을 뿐 왕이 앉은 의자는 여타의 왕족과 똑같은 평범한 의자였기 때문이다.

자연히 루이 14세나 루이 15세의 공식 초상화에도 옥좌는 등장하지 않는다. 프랑스 왕가의 상징인 금색 백합이 수놓인 망토와 왕의 정통성을 입증하는 상징물인 레갈리아^{régalia}●를 들고 있을 뿐이다. 프랑스 왕가에서 옥좌는 전통적인 왕의 상징물이 아니었다. 은옥좌에 앉아 있는 모습을 공식 초상화로 남긴 프로이센의 프리드리히 1세와는 전혀 다르다. 이 때문에 루이 14세의 옥좌는 공식적으로 존재하지 않았다고 단언하는 학자들도 있다. 그렇다면 코자 판 일행이 보았다는 옥좌는 대체 무엇이었을까?

● 군대 통수권을 상징하는 긴 막대 형태의 왕홀, 법적인 절대 권한을 의미하는 엄지·검지·중지를 편 손 모양의 '정의의 손'과 가톨릭 수호자를 뜻하는 십자가가 달린 지구본 모양의 글로브 등을 말한다.

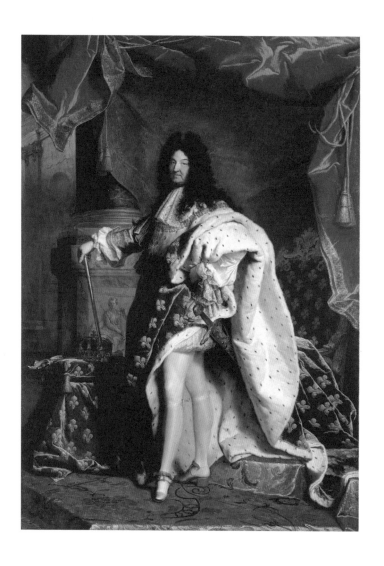

▲ 루이 14세의 공식 초상화에서 의자는 단지 배경에 불과하다. 왕실의 문양인 백합이 금박으로 수
놓인 천으로 마감되어 있긴 하지만 의자 자체는 궁정에서 흔히 볼 수 있는 안락의자다.
이야생트 리고 아틀리에, 〈프랑스 왕 루이 14세〉, 1701년.

옥좌의 미스터리

앞서 언급했듯이 알현식을 진두지휘한 궁정화가 샤를 르브룅은 코자 판 일행의 알현식을 데생으로 남겼다. 이 데생에서 루이 14세는 특이한 의자에 앉아 있다. 희미하긴 하지만 가운데에 조각상이 달린 등받이가 큰 안락의자다. 이 의자는 그날의 알현식을 위해 급조한 행사용 의자일까?

알현식을 기념하기 위해 발행된 메달에도 이와 비슷한 의자가 나온다. 게다가 더 상세하다. 루이 14세가 앉은 의자의 등받이에는 비스듬히 누워 있는 두 개의 여신상과 월계관으로 인해 정체를 알아볼 수 있는 아폴론 상이 달려 있고, 큐피드 조각상이 팔걸이 지지대를 대신하고 있다.

게다가 코자 판 일행의 알현식이 있기 일 년 전에 똑같이 거울의 방에서 진행되었던 제노아 공화국 대표의 알현식을 묘사한 그림에서도 범상치 않은 의자가 등장한다. 꼭대기에 왕관 장식이 달린 그림 속의 거대한 의자는 단지 화가의 상상에서 비롯된 것일까?

이 옥좌를 단지 화가나 조각가의 과장이나 상상으로만 치부할 수 없는 또 다른 이유는 코자 판 일행 이외에도 당시 베르사유를 드나든 여러 사람들의 한결같은 증언이 남아 있기 때문이다. 1685년 그랜드 투어 도중에 베르사유 성을 방문한 폴란드의 스타니스와프 왕자 Karol Stanisław Raziwiłł, 스웨덴 왕실의 명으로 베르사유 성에서 건축과 미술을 연구하고 있던 니코데무스 테신 Nicodemus Tessin 등은 왕이 앉은

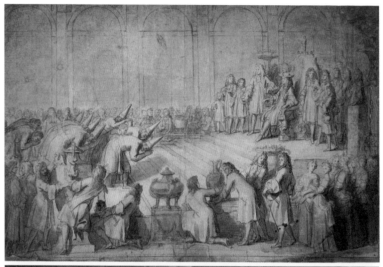

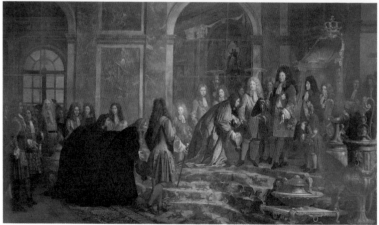

샤를 르브룅이 스케치한 태피스트리 시리즈 '왕의 역사' 밑그림과 제노아 공화국 총독의 알현식을 묘사한 그림에는 각기 범상치 않은 의자가 등장한다. 루이 14세의 옥좌였을 이 의자들은 정말로 존재한 것일까? 아니면 화가의 상상일까?

▲ 샤를 르브룅이 스케치한 태피스트리 시리즈 '왕의 역사' 밑그림, 1686년.

▼ 클로드 기 알레, 〈1685년 5월 15일, 베르사유 거울의 방에서 루이 14세에게 문서를 전달하는 제노아 총독〉, 1715년.

의자라거나 왕을 위한 의자 같은 애매한 표현이 아니라 분명히 트론trône, 즉 옥좌를 보았다는 기록을 남겼다.

프랑스 왕실의 관행에 비추어 볼 때 존재할 수 없는 옥좌가 연이어 등장하고 있는 것이다. 기록을 믿자니 관습에 어긋나고, 관습을 존중하자니 무시할 수 없는 기록들이 엄연히 남아 있다. 학자들 사이에서 설전이 붙은 것은 당연했다. 옥좌가 존재했다고 주장하는 측에서는 이 문제의 옥좌가 보통 의자가 아니라 은으로 만든 의자였을 거라고 추측했다.

프랑스의 역대 왕 중에서 가장 창대한 권력을 자랑한 루이 14세인 만큼 옥좌의 존재 유무는 역사가들을 매혹시켰다. 수많은 역사가들이 고문서관에 틀어박혀 먼지가 피어오르고 바스러지는 고문서들을 해독하는 동안 옥좌의 존재를 확인하려는 열망은 커져만 갔다. 어딘가에 있긴 있되 아직 찾아내지 못한 보물만큼 미스터리하고 기대감을 불러일으키는 주제는 드문 법이니까.

거대한 은광이었던 베르사유

루이 14세의 옥좌가 은으로 만들어졌을 거라는 추측은 루이 14세의 자랑거리였던 '위대한 은공예품'에서 비롯되었다. 거울의 방에 들어선 코자 판 일행이 한여름의 태양빛으로 착각할 만큼 눈부시게 반짝였다는 수많은 주전자와 화병은 바로 '위대한 은공예품'의 일부였

▲ 베르사유 궁전의 벽화나 천장화에는 당시 궁 안을 장식한 '위대한 은공예품'이 정밀하게 묘사되어 있다. 코자 판을 향기로 유혹했던 오렌지나무가 심어진 거대한 은화분은 실제로 거울의 방을 장식하고 있었다.
장 바티스트 모노이에, 〈화분과 꽃〉, 1676~1700년.

다. 이름부터 거창한 '위대한 은공예품'은 1661년부터 1689년까지 루이 14세의 명으로 제작된 2백여 점의 순은 오브제 컬렉션이다.

　루이 14세는 이 '위대한 은공예품'들로 거울의 방을 비롯해 마르스 살롱, 메르퀴르 살롱salon de Mercure, 아폴론 살롱salon d'Apollon을 채웠다. 보통 유럽의 전통 은공예품이라 하면 꽃병이나 물병 정도를 지칭하지만 루이 14세의 은공예품은 '위대한'이라는 수식어를 붙여도 허풍이 아닐 만큼 종류와 크기 면에서 압도적이었다.

　이를테면 루이 14세 시대에 거울의 방에는 각 창문 사이의 벽마다

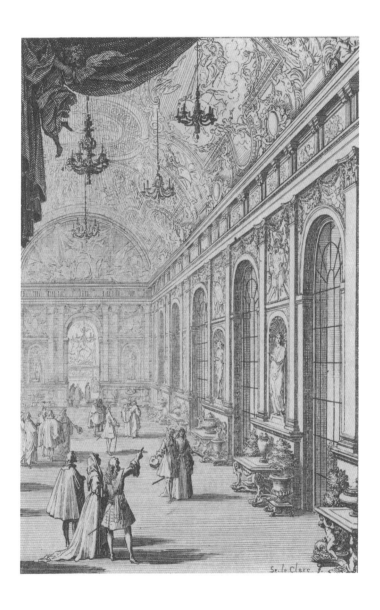

▲ 당시의 베르사유 궁 안내도에 나온 거울의 방에는 은가구와 오렌지나무를 심은 은화분의 모습이
상세하게 묘사되어 있다.
세바스티앵 르클레르, 〈거울의 방〉, 1684년.

두 개씩 총 열여섯 개의 오렌지나무를 심은 은화분이 놓여 있었다. 코자 판을 리본처럼 휘감아 거울의 방으로 인도했던 오렌지 향기는 바로 이 은화분에 심은 오렌지나무의 냄새였다. 높이가 30센티미터인 은받침대 위에 놓인 이 화분들은 높이가 62센티미터로, 둘을 합치면 그 자체만으로도 1미터에 가깝다. 여기에 나무를 심었다면 과실이 우거진 실내 정원 같은 느낌이었을 것이다.

비단 화분뿐만이 아니라 거울의 방에 놓여 있는 가구와 천장에 달린 조명, 창의 반대편에 열 맞추어 세워놓은 여신상 모양의 원탁까지 모조리 은이었다. 은 여신상 원탁은 1668년에 은공예 장인인 지라르드보니에Girard Debonnier가 네 개를 완성했고, 이후 세 차례에 걸쳐 각기 다른 장인들이 제작에 참여해 17년 동안 총 열 개를 완성한 걸출하고도 기묘한 은가구였다.

나신의 여신 세 명이 머리에 이고 있는 쟁반 위에 과일이나 꽃, 보석 등을 올려두는 용도였기 때문에 원탁이 달린 테이블의 일반 명칭인 게리동guéridon이라고 불렀지만 누구도 2미터의 높이에 무게가 350킬로그램이나 되는 이 물건을 원탁이라고 생각하지는 않았을 것이다. 여신들이 하도 섬세하게 묘사된 탓에 멀리서 보면 살아 있는 무녀 같은 착각마저 불러일으켰다.

은 여신상 옆에는 거울의 방을 둘러보며 감탄을 금치 못했을 방문객들의 다리쉼을 위해 은으로 만든 네 개의 소파와 역시 은으로 만든 열여섯 개의 타부레가 준비되어 있었다. 오렌지나무 화분 사이사이로는 그리스·로마 신화의 장면을 묘사한 수십 개의 주전자와 물병이

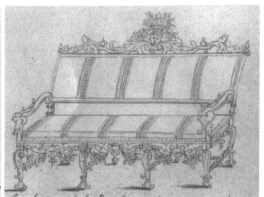
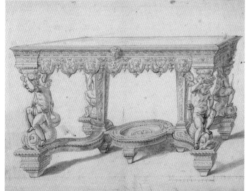
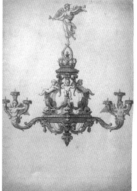

베르사유 궁을 장식했던 은가구와 은공예품은 오늘날 착상 스케치로만 남아 있다.

▲◀ 샤를 르브룅, 〈게리동(원탁) 데생〉, 1690년.

▲▶ 작자 미상, 〈카나페(소파)〉, 1690년.

▼◀ 클로드 발랭, 〈테이블〉, 1670년.

▼▶ 뤼스트르는 천장에 단 조명 기구로 촛대를 여러 개 꽂을 수 있도록 고안되었다.
 니콜라 들로네, 〈은 뤼스트르〉, 1678년.

테이블 위에 놓여 있었다. 물론 이것들 역시 모조리 은이었다.

하지만 수량과 종류, 크기보다 루이 14세의 '위대한 은공예품'이 독보적인 이유는 바로 무게 때문이다. 왕의 침실에 놓여 있는 발뤼스트르balustre는 왕의 침대와 침실의 여타 공간을 분리해주는 일종의 난간 장치다. 현재 베르사유 궁내 왕의 침실에는 나무 위에 금도금을 입힌 발뤼스트르가 놓여 있는데 루이 14세 시절에 이것은 은이었다. 방 전체를 가로지르는 형태이다 보니 크기도 크거니와 무게만 무려 1톤에 달했다.

이 무게가 의미하는 바는 이러하다. 루이 14세의 발뤼스트르는 나무 위에 은도금을 씌우거나 은판을 붙여 만든 게 아니라 은을 녹여서 틀에 부어 만든 순은 오브제였다. 길이가 3미터가 넘는 난간을 통째 은으로 만들다니…… 이쯤 되면 사치를 넘어 어처구니없는 수준이구나 싶다.

비단 발뤼스트르뿐만이 아니었다. '위대한 은공예품'은 모두 통째 순은으로 만들어졌다. 은향로나 은주전자, 은물병 역시 마찬가지여서 물병의 평균 높이가 1미터 60센티미터에 무게는 150킬로그램이며, 향로 역시 1미터 10센티미터에 108킬로그램이나 된다. '위대한 은공예품'을 모두 합하면 대략 순은 20톤이니 한마디로 당시 베르사유는 거대한 은광이나 다름없었다.

루이 14세 시대의 그림이나 태피스트리에는 '위대한 은공예품'의 상세한 모습이 등장한다. 그림으로 봐도 섬세한 장식과 무게감, 크기를 느낄 수 있다.

▲ 메이프렌 콩트, 〈두 개의 물병과 헤라클레스의 고역을 묘사한 촛대〉, 1680년.

▼ 메이프렌 콩트, 〈은촛대가 있는 정물〉, 1680년.

보물을 찾아라!

　당시 베르사유 궁은 전설에나 나올 법한 말 그대로 '은의 궁전'이었으니 루이 14세의 옥좌가 평범한 나무의자였다면 그게 더 이상한 일인지도 모르겠다. 그런데 여타의 '위대한 은공예품'과는 달리 이 옥좌는 어찌된 일인지『왕실 자산 목록』(102~103쪽 설명 참조)에 등재되어 있지 않으며 그 어디에서도 흔적을 발견할 수 없다. 옥좌가 실제로 존재했다면 그렇게 중요한 보물을 빼놓을 리는 없었을 텐데 말이다.

　『왕실 자산 목록』이 알려주는 유일한 실마리는 1672년 4월 6일에 왕의 옥좌를 위한 모델과 스케치를 실베스트르 보스크Sylvestre Bosc에게 의뢰했다는 기록뿐이다. 보스크는 17세기 유럽 은공예의 중심지인 함부르크에서 활동한 보석 상인으로 루이 14세에게 다수의 보석 꽃병과 메달을 판매했다. 그러니까 보스크에게 의뢰했다면 짐작한 대로 옥좌는 '위대한 은공예품'처럼 은이나 금으로 된 의자였을 것이다. 하지만 의뢰 기록만 있을 뿐 그 뒤로 어떤 왕실의 문서에서도 옥좌에 대한 언급은 나타나지 않는다. 주문이 진행되었다는 기록도, 대금 청구나 지불 기록도 없다.

　어째서 그토록 중요한 의자가『왕실 자산 목록』에서 누락될 수 있었을까? 모든 정황으로 판단해보건대 보스크에게 의뢰했다는 의자는 만들어지지 않았을 가능성이 크다. 다시 말해 코자 판이 본 루이 14세의 옥좌는 보스크에게 의뢰한 의자가 아니었던 것이다.

　수많은 학자들이 보물찾기에 좌절할 무렵 옥좌의 미스터리를 풀

어줄 열쇠가 생각지도 못한 곳에서 튀어나왔다. 프랑스 국립고문서관이 소장하고 있는 재상 콜베르Jean-Baptiste Colbert의 개인 문서 속에서였다. 이 문서 더미 안에 어찌된 영문인지 몇 쪽의 궁정 금전 출납 내역이 함께 보관되어 있었는데, 이 문서가 바로 비밀을 풀 단서였다.

드디어 밝혀진 옥좌의 비밀

콜베르가 남긴 궁정의 금전 출납 내역에는 '비범한 안락의자fauteuil extraordinaire'라는 항목 아래에 1681년 하반기에 왕가의 가구 장인인 도메니코 쿠치Domenico Cucci에게 지불한 대금의 상세 내역과 작업 내용이 기록되어 있다. 쿠치는 왕가의 조각가인 필리프 카피에리Philippe Caffiéri, 금도금 장인인 바로니에La Baronnier, 화가인 본메르Bonnemer 및 르무안Lemoyne과 한 팀을 이루어 나무로 의자를 만들고 은판을 씌운 뒤 순은으로 만든 큐피드 상과 아폴론 상, 정의와 힘의 여신상을 의자에 붙이는 작업을 진행했다. 큐피드 상과 아폴론 상, 정의와 힘의 여신상이라……. 단지 우연이라고 하기에는 르브룅의 데생이나 메달에서 묘사된 옥좌의 장식과 정확히 일치한다.

콜베르의 금전 출납부가 신뢰할 만한 이유는 그가 궁정의 크고 작은 대소사를 도맡아 챙긴 루이 14세의 오른팔이었기 때문이기도 하지만 결정적으로 이 금전 출납부에 언급된 아폴론 상과 정의의 여신상, 힘의 여신상과 큐피드 상이 모두 『왕실 자산 목록』에 나란히 등재

되어 있기 때문이다.

『왕실 자산 목록』799번부터 802번까지의 항목에는 꽃이 든 바구니를 이고 있는 네 개의 큐피드 상이 기록되어 있다. 이 큐피드 상은 원래 왕실 소유인 생제르맹 성의 정원에 르브룅이 만든 인공 동굴 속을 장식한 은조각상이었다. 하지만 르브룅의 동굴은 1680년에 정원을 재정비하면서 없어졌다. 그렇다면 동굴이 사라지면서 떼어내 보관했던 네 개의 큐피드 상을 옥좌에 재활용한 게 아닐까?

아폴론 상은 309번에 등재되어 있다. 머리부터 다리까지 몸 전체를 묘사한 조각상으로 머리에는 월계관을 쓰고 손에는 류트를 들었다. 무게는 9.5킬로그램, 길이는 20센티미터 내외의 은조각상이었을 가능성이 크다. 그렇다면 능히 의자 등받이에 고정시킬 수 있는 사이즈다. 아폴론 상 아래로 312번과 313번에는 정의의 상징인 정의의 여신상과 손에 왕홀을 쥔 힘의 여신상이 등장한다.

의외의 방법으로 미스터리가 풀리기 시작하니 아귀가 딱딱 맞아떨어진다.

특이점은 콜베르의 문서 어디에도 옥좌라는 단어가 등장하지 않는다는 것이다. 단지 비범한 안락의자라고 되어 있을 뿐이다. 어디까지가 비범하다는 소리인지는 모르겠지만 치밀하고 신중하게 국정을 운영했던 콜베르의 기록이니 고개를 끄덕일 수밖에 없다.

그렇다면 『왕실 자산 목록』이나 『왕실 자산 관리부 대장』에서 옥좌 대신에 일반 의자, 그중에서도 콜베르의 문서에서처럼 '비범한' 같은 수식어가 붙은 의자 중의 하나가 루이 14세의 옥좌였을 가능성이

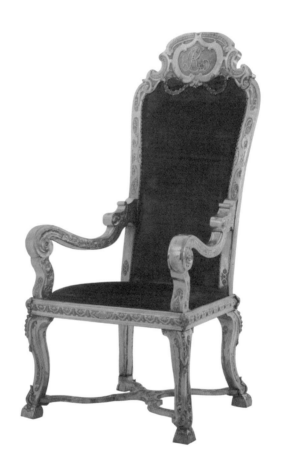

▲ 순은처럼 보이지만 실은 나무로 만든 의자에 은도금을 입힌 하노버 왕자의 의자.
루이 14세의 옥좌 역시 순은이 아니라 이런 방식으로 만든 의자였을 것이다.
필리프 야코프 4세가 제작한 하노버 왕의 의자, 1725~1730년.

있다. 몸체가 나무이기 때문에 『왕실 자산 목록』의 '나무로 된 가구' 항목 속에 옥좌가 숨어 있을지도 모른다. 이를테면 924번 항목처럼 말이다. 번호 아래에 적힌 설명은 이러하다.

아주 큰 비범한 안락의자에 은을 입혔다. 여덟 발걸음 높이에 등받이는 돋을새김 자수가 새겨진 벨벳에 금술이 달려 있으며…….

여덟 발걸음이라면 대략 2미터 60센티미터다. 르브룅의 데생이나 메달 속에 묘사된 루이 14세의 앉은키를 훌쩍 넘는 등받이는 과장이 아니라 진짜였던 것이다. 전체를 은판으로 덮고 은조각상을 붙였으니 겉으로 보기에는 은의자로 보였을 게 당연하다.

사실 이런 방식으로 옥좌나 왕의 가구를 만드는 것은 동시대 유럽의 다른 나라에서도 볼 수 있다. 코펜하겐의 로센보르 성^{Rosenborg Slot}에 전시되어 있는 덴마크의 프레데리크 4세의 의자나 테이블, 하노버 왕자의 의자 세트가 그렇다. 나무로 만든 본체 위에 은판을 붙여 만들어 겉으로 보면 순은으로 만든 것처럼 감쪽같지만 무게를 재보면 순은 오브제가 아님을 대번에 알 수 있다.

은으로 빛났던 그날의 베르사유

루이 14세의 옥좌를 빨리 찾아내지 못한 가장 큰 이유는 옥좌 역

시 루이 14세의 '위대한 은공예품'처럼 통째 순은으로 된 가구였을 거라는 믿음 때문이었다. 옥좌는 은이긴 은이되 '위대한 은공예품'처럼 은을 녹여 통으로 만든 것이 아니라 은판을 붙인 가구였다.

그런데 왜 하필 은이었을까? 무엇이건 당대 최고로 사치스럽고 화려한 것만을 추구한 루이 14세라면 은이 아닌 금으로 베르사유 궁을 치장하고도 남았을 텐데 말이다.

은은 17세기 유럽 왕실에서 가장 애호한 귀금속이었다. 당대인들은 은의 하얀색을 순결과 순수의 상징이라 생각했다. 독극물이 닿으면 색이 변하는 은의 특징도 이러한 믿음을 뒷받침했다. 때문에 은을 더 많이 소유하면 소유할수록 더 강력한 지혜와 힘을 얻을 수 있다는 속설이 생겼다.

게다가 1545년에 지금의 볼리비아 영토인 포토시^{Potosi}에서 대규모의 은광이 발견되고 연이어 1548년에는 멕시코의 사카테카스^{Zacatecas}에서도 은 채굴이 시작되었다. 16세기와 17세기에 스페인을 거쳐 유럽에 유입된 은은 어림잡아 추산해도 1만 6천 톤에 이른다. 식민지에서 유입된 풍부한 은 덕분에 17세기 유럽의 은공예 기술은 정점을 찍었다.

이 시대의 은공예품은 마치 살아 있는 대상 위에 은을 부어 찍어낸 듯이 선 하나하나가 매우 깊고 강렬하다. 얼굴을 찡그리고 있는 괴물, 발톱을 세우고 당장이라도 달려들 듯한 사자, 술에 취한 듯 기묘한 미소를 짓고 있는 큐피드처럼 드라마틱하고 연극적인 얼굴들이 공예품 위를 수놓았다.

▲ 위대한 은공예품이 상세하게 묘사된 시암 대사의 알현 장면. 베르사유 궁의 '거울의 방'에서 진행
된 코자 판 일행의 알현식이 어떠했을지 연상해볼 수 있는 장면이다.
세바스티앵 르클레르, 〈루이 14세 앞에 엎드린 시암의 대사들〉, 17세기.

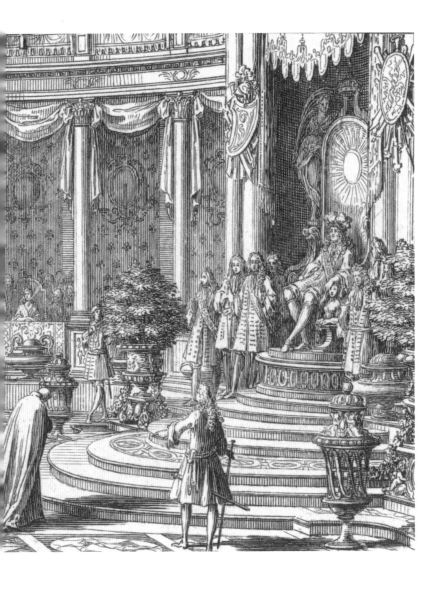

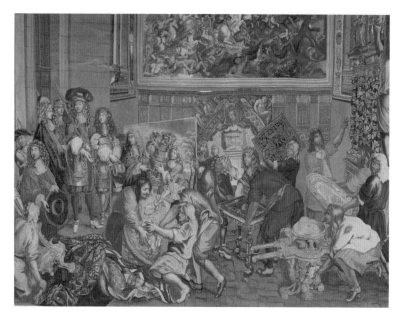

▲ 왕실 태피스트리 제조소인 고블랭을 방문한 루이 14세의 모습이 그려진 태피스트리에는 '위대한 은공예품'의 일부였던 꽃병과 향로가 등장한다. 장정 한 사람이 들기에도 버거워 보이는 거대한 쟁반과 가마처럼 생긴 쟁반 받침대 등 기상천외한 오브제들은 모두 순은이었다.
샤를 르브룅, 〈고블랭을 방문한 루이 14세〉(부분), 1734년.

특히 은공예품으로 베르사유 궁을 채우겠다는 루이 14세의 욕심 덕택에 프랑스의 은공예 장인들은 전성기를 누렸다. 루이 14세의 어마어마한 주문을 처리하기 위해 만들어진 루브르 궁내의 왕실 은공예 전담 아틀리에에서는 클로드 발랭Claude Ballin, 토마 메를랭Thomas Merlin, 피에르 제르맹Pierre Germain, 니콜라 들로네Nicolas Delaunay 같은 공예가들이 쉴 새 없이 작업에 몰두했다. 또한 왕실 태피스트리 제조창인 고블랭Gobelin에도 은공예 아틀리에를 신설해 자크 뒤텔Jacques Dutel

이나 프랑수아 드 빌리에르^{Françoise de Villiers} 같은 신진 장인들을 육성했다. 이것도 모자랐는지 왕실 아틀리에에 소속되지 않은 장인들에게도 주문이 돌아갔다. 오늘날 정부에서 첨단 산업을 육성하는 것과 마찬가지로 루이 14세는 '위대한 은공예품' 프로젝트로 프랑스 은공예 장인들을 먹여 살렸다.

프랑스식 은공예의 특징은 은을 녹여서 틀에 부어 형체를 찍어낸 뒤 정교하게 다듬는 기술이었다. 그중에서도 루이 14세의 '위대한 은공예품'은 거대한 크기로 말미암아 각 부분을 분리해서 만든 뒤 감쪽같이 합체하는 기술까지 필요했다. 지금은 전통 은공예가 쇠퇴해 이름조차 기억하는 이들이 드물지만 17세기 파리의 은공예 장인들은 오늘날의 인상파 화가에 버금가는 명성과 인기를 누렸다. 전 유럽 왕실에서 주문이 쏟아져 들어왔다. 그러니 당대인들이 베르사유 궁을 유럽 최고의 궁정이라 치켜세운 것도 과장이 아니었던 셈이다.

화분도 의자도 테이블도 모조리 은으로 된 궁전이라니 전설 속에서나 나올 법한 이야기가 아닌가. 코자 판이 그날의 알현식을 오로지 빛으로만 기억하는 것도 무리는 아니다. 양과 크기와 질에서 '위대한 은공예품'은 정말이지 유일무이한 컬렉션이었다.

전설은 용광로 속으로 던져지고

하지만 오늘날 베르사유 성을 방문하는 관람객들에게 은으로 가

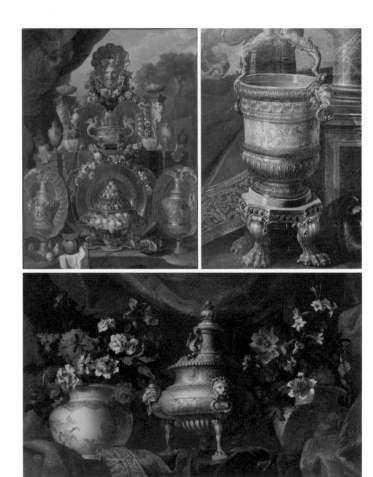

루이 14세의 위대한 은공예품은 현재 그림으로 그 모습을 추정할 수 있다.

▲◀ 루이 14세는 공식 연회 때마다 은물병과 은쟁반 등을 산처럼 쌓아놓은 과시형 인테리어를 선보였다.
 알렉상드르 프랑수아 데포르트, 〈은세공품〉, 18세기.

▲▶ 루이 14세의 궁정에서는 양동이마저 은이었다. 양동이를 받치는 사자의 발과 손을 맞잡은 천사 모
 양의 손잡이 등 드라마틱한 장식이 특징이다.
 샤를 르브룅, 〈양동이〉, 1667~1670년.

▼ 1미터 10센티미터 높이에 무게가 108킬로그램이나 되는 거대한 은향로는 이런 모습이었다. 사자
 머리가 장식된 손잡이는 당대 은공예의 높은 수준을 보여준다.
 장 바티스트 모노이에, 〈꽃병과 향로〉, 17세기.

득 찬 코자 판의 베르사유는 도무지 상상이 안 가는 이야기다. 거울의 방은 여전히 화려하지만 오렌지나무를 심은 은화분은커녕 은주전자 하나 없다. 은판을 붙였다는 루이 14세의 옥좌 역시 프랑스의 어느 박물관에서도 찾아볼 수 없다.

루이 14세의 '위대한 은공예품'에 얽힌 이야기가 드라마틱한 이유는 수백 점에 달하는 보물들이 어느 날 갑자기 단 한 점도 남김 없이 신기루처럼 사라졌기 때문이다. 코자 판 일행이 베르사유 궁에 발을 디딘 지 3년 후인 1689년 12월 3일, 당시 궁정에서 벌어진 일들을 매일 일기에 상세하게 기록한 당조 후작$^{Philippe de Courcillon, Marquise de Dangeau}$은 청천벽력 같은 한마디로 이 사건을 기술했다.

페하는 왕국의 모든 은을 녹여 화폐로 만들기를 명하셨다.

바로 '위대한 은공예품'을 모두 녹여 주화로 만들라는 루이 14세의 명령이었다.

17세기 권력자들이 유난히 은공예품을 탐한 데에는 또 다른 이유가 있었다. 당시 주화는 은이었다. 즉 은공예품은 언제라도 녹여 주화로 만들 수 있는 돈이나 마찬가지였다. 마음만 먹으면 은공예품을 무기와 병사, 식량 등 무엇이든 살 수 있는 화폐로 바꿀 수 있었기 때문에 권력자들은 부와 권력이 위태로워지면 서슴지 않고 은을 용광로에 집어넣었다. 얼마나 부침과 위기가 많았던지 16, 17세기의 은공예품 중에서 한 세기를 무사히 넘긴 예는 극히 드물었다.

코자 판 일행의 루이 14세 접견 1686

NAMUR PRIS PAR SA MAJESTE
LE DERNIER JUIN 1692

▲ 전쟁을 주제로 한 흔한 그림 같지만 이 그림은 '아우크스부르크 동맹 전쟁' 도중 루이 14세가 친히
전장으로 출정해 한 달 만에 벨기에의 나무르Namur 시를 함락시키는 데 성공한 업적을 묘사하고
있다. 하지만 '위대한 은공예품'을 서슴지 않고 불 속으로 던져 넣었던 루이 14세는 결국 전쟁에서
패했다.
장 바티스트 마르탱, 〈1692년 6월, 나무르 함락〉, 1693년.

루이 14세의 '위대한 은공예품' 역시 마찬가지였다. 그가 그토록 자랑스럽게 내세우던 '위대한 은공예품'을 모두 녹이라는 명령을 내린 이유는 1668년에 발발한 대동맹전쟁(9년 전쟁 혹은 아우크스부르크 동맹 전쟁으로도 불린다)이 새로운 국면을 맞았기 때문이었다. 애당초 이 전쟁은 뤽상부르나 스트라스부르, 알자스, 로렌 지방처럼 네덜란드 공화국과 인접한 국경 지역들을 하나둘씩 프랑스로 강제 병합하려는 루이 14세의 야심찬 확장 정책 때문에 시작되었다. 일곱 개의 소왕국이 모여 연합체를 구성한 당시 네덜란드 공화국Provinces Unies과의 국경 분쟁은 곧 신성로마제국의 황제 레오폴트 1세의 심기를 건드렸다. 그도 그럴 것이 네덜란드 공화국이 무너지면 프랑스와 신성로마제국은 담장을 맞댄 이웃 사이가 된다. 루이 14세 같은 야심에 불타는 왕을 이웃으로 두고 싶어 할 군주는 아무도 없었다.

　게다가 확장 전략에서 빼놓을 수 없는 요충지인 뤽상부르는 스페인의 영향권 내에 있었다. 엎친 데 덮친 격으로 바다 건너 영국에서도 심상찮은 분위기가 감돌았다. 가톨릭 수장을 자처한 루이 14세의 박해를 피해 영국으로 피신한 위그노를 적극 포용한 영국 왕실 내에서 반反프랑스파가 득세하기 시작한 것이다. 1689년 결국 루이 14세는 영국의 윌리엄 3세를 필두로 네덜란드 공화국, 신성로마제국, 스페인, 스웨덴, 포르투갈, 사부아 왕국이 연합한 아우크스부르크 동맹을 상대로 홀로 싸워야 하는 처지에 내몰렸다.

　은으로 가득 찬 '유럽 최고의 궁정'과 막강한 군주들을 상대로 한 '승리' 중에서 오로지 하나만 선택해야 한다면 어느 것이 나을까? 루

이 14세의 저울은 피가 튀고 살이 찢기는 전쟁으로 기울었다. 전쟁에서 승리해 유럽 최고의 강력한 왕국을 만들기 위해 작은 영광쯤은 가차 없이 버렸다. '위대한 은공예품'뿐 아니라 왕세자나 동생 오를레앙 공작 등 왕실의 유력자들에게도 17세기판 은 모으기 운동에 동참하라는 왕명이 내려졌다.

루이 14세의 명에 따라 12월 9일부터 시작된 '위대한 은공예품' 녹이기 작업은 다음 해 5월까지 지속되었다. 코자 판 일행이 보았던 은촛대, 거울의 방을 채우고 있던 은 여신상을 비롯해 옥좌를 장식한 아폴론 상이나 큐피드 상도 모조리 용광로 속으로 던져졌다.

옥좌가 우리에게 알려주는 것

'위대한 은공예품'을 헌신짝 버리듯 녹여 얻은 돈으로 아우크스부르크 동맹에 맞선 루이 14세는 사실상 전쟁에서 패했다. 간신히 알자스 땅을 지킬 수 있었을 뿐이다. 무려 9년간 지속된 전쟁에서 양측의 사망자는 68만 명에 이르렀다. 왕들의 땅따먹기 전쟁 때문에 영토는커녕 손바닥만 한 밭뙈기조차 갖지 못한 수십만 명의 군사들이 세상을 등졌던 것이다.

그러나 루이 14세는 전쟁을 멈추지 않았다. 4년 뒤인 1701년부터 무려 13년간이나 합스부르크 왕가를 상대로 스페인 왕위 계승 전쟁을 벌였다. 결과적으로 72년이라는 긴 세월 동안 왕위에 앉아 있었던

루이 14세가 세상을 떠난 뒤에 남긴 것은 왕국의 어느 누구도 해결하지 못할 엄청난 빚더미였다.

그 빚더미는 돌고 돌아 존 로Jo hn Law의 주식 파동●으로 이어진다. 루이 14세의 뒤를 이어 섭정을 펼친 오를레앙 공이 존 로의 금융 실험에 넘어간 건 국공채를 발행하면 빚을 갚을 수 있다는 달콤한 속삭임 때문이다. 결국 존 로의 금융 실험은 실패로 끝났고, 그 책임은 아껴 모은 재산으로 국공채를 샀던 일반 개미 투자자들에게 돌아갔다.

루이 14세의 '위대한 은공예품'과 거울의 방에 감명받은 나머지 코자 판을 통해 4천 점이 넘는 거울을 주문하고 160점의 대포에 망원경, 안경, 시계, 크리스털 등 프랑스산 신문물과 사치품을 마구 사들인 나라이 왕은 코자 판의 알현식이 있고 나서 2년 뒤인 1688년에 급작스럽게 세상을 떠났다. 그가 사망한 뒤로 외세의 지나친 정무 개입을 우려한 반대파가 정국을 주도했고, 모든 서방과의 관계를 단절한다는 포고령이 내려지면서 프랑스와의 밀월도 끝났다.

이렇게 '위대한 은공예품'과 태양이 되기를 꿈꾸었던 왕 그리고 저 멀리 프랑스에까지 존재를 알렸던 동양의 군주는 모두 신기루처럼 세상에서 사라졌다.

하지만 세계를 뒤흔든 막강한 권력과 옥좌에 대한 열망은 그 후로도 계속되었다. 역사는 되풀이된다는 말처럼 그로부터 2세기 뒤, 황제로 태어나지 않았으나 전쟁을 통해 스스로 황제가 된 남자 나폴레옹은 자신의 상징인 N자가 아로새겨진 옥좌를 무려 다섯 개나 만들었다. 그러나 루이 14세의 옥좌가 그러했듯이 사자의 발과 꿀벌, 반인

● 존 로는 오를레앙 공의 허가를 받아 은행을 세우고 금화를 지폐로 바꿔준 뒤 이 지폐로만 서인도회사의 주식을 사게 했다. 주가는 천정부지로 치솟았고 금화보다 더 많이 찍어낸 지폐는 다시 금화로 전환해줄 수 없었다. 결국 존 로가 베네치아로 도망치면서 금융 실험은 실패로 끝났다.

코자 판 일행의 루이 14세 접견 1686

반수가 장식된 다섯 개의 호화찬란한 옥좌도 그의 권력을 영원히 지켜주지는 못했다.

진정한 권력에는 장식이 필요 없는 법이다. 샤를마뉴가 우리에게 알려주었듯이 전설적인 왕에게는 옥좌가 필요하지 않다. 농민이나 앉을 법한 소박한 의자, 어쩌다가 원정 중에 걸터앉은 바위 하나만으로도 이름을 남기기에는 충분하다. 보물은 '위대한 은공예품' 같은 귀금속이나 거창한 옥좌 따위가 아니라 전설이 된 한 인간의 발자취가 만든 소중한 기억과 가치이므로.

『왕실 자산 목록』과 『왕실 자산 관리부 대장』

1663년 루이 14세는 궁내부 소속의 '왕실 자산 관리부 Garde meuble de la Couronne'를 신설했다. 이 부서의 임무는 가구, 은, 각종 직물, 보석, 그림, 조각, 도자기 등 부동산을 제외한 왕실 소유의 자산 일체를 보호하고 관리하는 일이었다. 단지 컬렉션용 작품뿐 아니라 일상적으로 사용하는 식기, 계절마다 시행하는 천갈이에 사용한 직물, 벽난로 위에 놓여 있는 장식 도자기, 벽에 거는 조명 등 그야말로 왕궁에 놓여 있는 모든 물건이 왕실 자산 관리부의 관리 감독 대상이었다.

이 부서에서 작성한 두 가지 문서가 『왕실 자산 목록 Inventaire général des meubles de la Couronne』과 『왕실 자산 관리부 대장 Journal des meubles de la Couronne』이다.

『왕실 자산 목록』은 왕실의 재산을 종류에 따라 가구, 은제품, 보석 등 36개의 항목에 맞춰 정리한 것으로 고유번호, 특징, 가격 등이 명시되어 있다. 루이 14세 시대의 베르사유 성을 비롯한 왕실 소유의 궁전에 무엇이 있었는지를 바늘 하나까지 빠짐없이 수록해놓은 문서이다.

『왕실 자산 관리부 대장』은 매일 작성하는 문서였다. 주문과 구입을 비롯해 반출까

지 각 물건의 주요한 상태 변화와 이동 경위를 상세히 기록해놓았다. 따라서 『왕실 자산 목록』에서 고유번호가 지정된 물건들은 『왕실 자산 관리부 대장』을 통해 상태를 확인할 수 있다. 왕실 자산 관리부는 루이 14세를 거쳐 프랑스 혁명기까지 지속된 부서였기 때문에 현재 남아 있는 대장의 분량만 총 열여덟 권에 달한다.

이 두 문서만 있으면 어떤 가구를 언제 누구에게 얼마를 주고 주문했는지, 언제 배달을 받아 어디에 놓았는지 등의 모든 상세한 부가 정보를 추적하는 게 가능하다. 이 문서들 덕분에 우리는 루이 14세가 어떤 침대에서 잠을 잤는지, 112캐럿이나 되는 프렌치 블루 다이아몬드를 언제 얼마를 주고 구입했는지, 어떤 식기를 사용해 식사를 했는지 등 일상의 소소한 풍경들을 세밀하게 들여다볼 수 있다. 프랑스 왕가의 예술품이나 보석 컬렉션, 왕가의 생활상 연구 등 프랑스 왕가를 대상으로 한 수많은 역사 연구와 미술사 연구가 가능한 이유가 여기에 있다.

이 금쪽같은 문서들을 열람할 때마다 조선 왕실에도 이런 문서가 존재했다면 어떠했을까 하는 상상을 하게 된다. 조선 시대에도 이런 문서가 존재했다면, 우리는 영조가 사도세자를 어떤 모양의 뒤주에 가두었는지 눈으로 보듯 훤히 알 수 있었을 것이다.

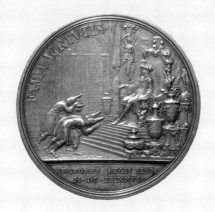

장 모제, <코자 판 일행의 알현식을 담은 기념주화>, 1686년.
지금은 사라진 루이 14세의 옥좌를 가장 상세하게 묘사한 주화이다.

코자 판 일행의 루이 14세 접견 1686

갈망의 의자, 타부레

의자의 서열

3

나는 너를 원해

'타부레tabouret'라는 의자가 궁금해지기 시작한 것은 루이 14세 시대의 원전 자료들, 예컨대 당대인들이 남긴 수기나 일기 때문이었다. 여기저기서 전해 듣는 소개팅 상대의 신상 명세처럼 타부레는 잊을 만하면 한 번씩 등장해 존재를 알리곤 했다.

이를테면 네덜란드 전쟁에 관한 프랑스의 기밀을 누설한 혐의로 바스티유 감옥에 수감되기도 했던 작가 프리미 비스콘티$^{Primi\ Visconti}$는 1672년 말경 고향 피에몬테를 떠나 이듬해 루브르 궁에 도착한 뒤 루이 14세의 궁정을 약 9년간 면밀히 관찰해 『루이 14세 궁정의 추억 $^{Mémoires\ sur\ la\ cour\ de\ Louis\ XIV,\ 1673~1681}$』이라는 책을 남겼다. 여기서 그는 타부레에 대한 당대 궁정인들의 열광을 단 한마디로 정리했다.

프랑스 궁정에서는 어떤 여인이라도 타부레에 앉을 수만 있도록 해준다면 몸과 영혼을 다 바칠 준비가 되어 있다.

도도하고 야심 찬 궁정 여인들이 몸과 영혼을 다 바칠 정도의 의자라니, 비스콘티가 이렇게 단언할 정도라면 타부레가 대체 어떤 의자이기에 저리 야단법석일까 궁금하지 않을 수 없다.

비스콘티의 말이 과장이 아니라는 것은 또 다른 이의 증언으로도 확인할 수 있다. 루이 14세 시대의 궁정인이자 여성 문인으로서 유명한 서간집을 남긴 마담 세비녜$^{Madame\ de\ Sévigné}$는 타부레를 언급할 때

마다 당연하다는 듯 '영광스러운'이라는 수식어를 덧붙인다.

> 아름답고 매력적인 방타두르 공작부인(루이 15세의 유모)을 위시해 많은 공작부인이 들어왔어. 하인들이 그녀에게 '영광스러운 타부레tabouret de grâce'를 가져오기까지는 시간이 많이 지체됐지. 나는 시종장을 돌아보며 말했어. "얼른 그녀에게 그것을 갖다줘. 그녀는 자격이 충분하니까." 그는 내 말에 고개를 끄덕였어.
>
> ─1771년 4월 1일 딸에게 보낸 편지 중에서

비단 궁정의 여인들만 그랬던 것은 아니다. 스탕달, 발자크와 어깨를 나란히 하는 프랑스의 대표적인 문인이자 사상가인 생시몽의 3천 페이지가 넘는 방대한 『회고록』에 유일하게 등장하는 의자가 바로 타부레다. 『회고록』은 사실 루이 14세와 궁정 생활에 대한 불평과 독설로 가득한데, 프랑스의 인문계 고등학생이라면 반드시 읽어야 할 필수 고전이자 중요한 역사서마다 단골로 인용되는 원전이다.

이 책에서 생시몽은 궁정의 주요 사건이나 가십에 촉수를 곤두세우고 궁정의 인맥 관계를 상세하게 증언하면서도 루이 14세 시대 최고의 사치품인 왕실 장인 샤를 불André Charles Boulle의 서랍장에 대해서는 단 한 줄도 할애하지 않았다. 그 정도로 그는 가구에 일절 관심이 없는 인물이었다. 그럼에도 불구하고 유독 타부레에 대해서만큼은 집착에 가까운 열정을 쏟으며 꼼꼼하게 기록했다. 마담 세기에가 타부레를 차지했다거나 마담 엘뵈프가 타부레를 하사받았다거나 하

는, 지금 보면 지극히 사소해 보이는 일화도 놓치지 않는다. 좀 과장해서 말하면 『회고록』 전체가 타부레에 관한 기록처럼 보일 정도다.

단순해서 흔한 의자

여기저기서 전해 들은 이야기로는 그럴듯했는데 막상 소개팅에 나온 상대는 그만 못해 한숨이 나오는 상황, 타부레가 딱 그렇다. 타부레는 프랑스어로 등받이와 팔걸이가 없이 오로지 시트와 다리로만 이루어진 의자를 뜻한다. 별다른 기술이나 재료가 없어도 필요할 때 뚝딱 만들 수 있는 아주 단순한 구조를 가진 의자다.

구글에서 타부레를 검색하면 생김새와 유래가 각기 다른 의자들이 수없이 화면을 채운다. 구조적으로는 다 똑같지만 의외로 타부레의 가계도는 복잡하다. 타부레는 그리스 시대의 벽화나 도자기 그림에서 볼 수 있는 접이식 의자인 디프로스diphros, 디프로스와 비슷하지만 둥근 배舟 모양으로 생긴 로마 시대의 쿠룰레curule, 다리 세 개에 도마처럼 생긴 시트가 특징으로 소젖을 짜는 데 사용된 농민들의 스툴stool, 중세 시대의 수도원에서 사용한 긴 스툴인 방크banc까지 시대별 지역별로 다양한 이름과 형태로 변모했다. 요즘도 주변에서 흔히 볼 수 있는 캠핑 의자나 스툴, 발 받침대 역시 타부레의 일종이다. 경제적인데다 제작이 간편하고 편리한 생활용품이라는 특성은 타부레가 몇 세기를 뛰어넘어 살아남을 수 있었던 비결이었다.

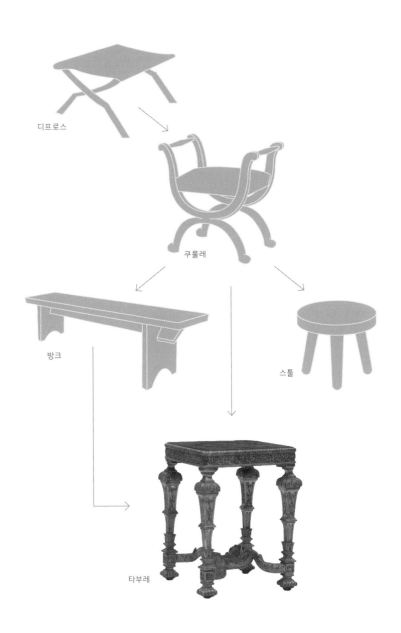

디프로스

쿠룰레

방크

스툴

타부레

▲ 타부레의 변천.
그리스 시대의 디프로스를 거쳐 로마 시대 집정관의 의자였던 쿠룰레, 중세 시대 수도사들의 의자
였던 방크 그리고 농민들의 스툴까지 타부레의 가계도에는 다양한 이름과 형태의 의자들이 자리
잡고 있다.

플리앙

타부레

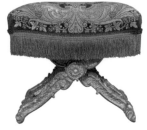

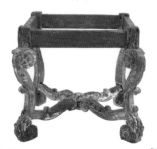

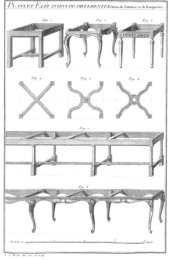

◄ 접을 수 있다는 의미를 가진 플리앙은 가운데 조임새를 기준으로 X자형 다리가 특징이다.
　　작자 미상, 플리앙, 17세기.

▶ 다리 네 개에 다리 사이의 연결 부위가 조각으로 장식된 타부레는 궁정에서 가장 흔한 의자였다.
　　작자 미상, 타부레, 17세기.

가구 대사전이라 할 A. J. 루보의 『메뉴지에의 기술』(1772년)에 실린 플리앙과 타부레의 일러스트.

루이 14세 시대 베르사유 궁정의 타부레 역시 본질적으로는 앞서 열거한 의자들과 큰 차이가 없다. 당시 궁정의 타부레에는 두 가지 종류가 있었다. 첫 번째는 당대인들이 타부레라고 불렀던, 다리가 네 개 달려 있고 다리와 다리 사이를 조각 장식으로 연결한 의자다. 당시의 타부레는 장식이 달린 기둥이 위에서 아래로 좁아지는 모양인 발뤼스트르 형태의 다리가 특징이다.

두 번째는 시트(안장) 양쪽으로 X자형의 다리가 달려 있는 의자로 이를 특히 플리앙pliant이라고 부른다. 플리앙은 접을 수 있다는 뜻으로 말 그대로 X자형 다리의 가운데 부분에 조임쇠가 달려 있어 접었다 폈다 할 수 있다. 시트는 말총을 엮어 만든 지지대 위에 두터운 쿠션을 얹어 대신했다.

당대인들은 구조적으로 생김새가 전혀 다른 이 둘을 모두 타부레라고 불렀다. 가구의 명칭 중에는 이런 경우가 많아서 종종 혼란을 일으킨다. 왕실이 소유한 가구와 집기, 보물을 일괄 정리한 문서인 『왕실 자산 목록』에는 루이 14세의 침실에 열두 개의 '타부레'가 놓여 있었다고 기록되어 있지만 실은 타부레가 아니라 플리앙이었다. 그래서 오늘날 베르사유 궁의 루이 14세 침실을 방문하면 타부레 대신에 플리앙을 볼 수 있다.

17세기 베르사유 궁의 타부레는 궁정의 가구답게 당시 의자의 재료로서는 최고급인 너도밤나무를 사용했고 섬세한 조각 장식과 금도금을 입혀 매우 고급스럽고 화려해 보인다. 술과 매듭 장식에 금박 자수가 박힌 두터운 방석이 달려 있어 앉기에 부담스러울 정도로 으

리으리하다. 하지만 이런 인상은 장식이 없는 간소한 의자에 익숙해져 있는 현대인이 빠지기 쉬운 눈속임에 불과하다.

17세기 루이 14세의 궁정에서 타부레는 상당히 흔한 의자였다.『왕실 자산 목록』에서 타부레는 '침대와 가구$^{lit\ et\ ameublement}$' 항목에 등재되어 있는데 여타의 의자에 비해 수가 월등히 많다. 이를테면 루이 14세의 개인 집무실에만 무려 102개의 타부레가 놓여 있을 정도였다. 타부레는 제작자가 누구인지 제대로 밝혀놓지 않은 경우가 태반인데, 낡으면 버리고 새로 만들어 쓰는 일이 잦은 그야말로 생활용품이었기 때문이다. 그러니까 의자 자체로서의 타부레는 그 어디에도 "궁정 여인들이 몸과 마음을 다 바칠 만한" 가치가 전혀 없었다.

반전 있는 의자, 타부레

그렇다면 타부레에 대한 생시몽과 마담 세비녜의 열정과 집착은 어떻게 설명할 수 있을까? 대체 타부레를 향한 그들의 선망은 어디에서 비롯된 것일까?

생시몽이 펼쳐놓은 타부레와 관련된 일화 중에서 가장 어처구니 없는 이야기는 1649년 10월에 궁정을 떠들썩하게 만든 '반反타부레 동맹$^{anti-tabouretiers}$'이다. 의자에 반대하는 동맹이라니, 거창한 작명부터 피식 코웃음이 나지만 이 동맹의 가담자들은 17세기 프랑스인이라면 어느 누구도 우습게 볼 수 없는 인물들이었다. 혈통친왕$^{Prince\ du}$

Sang을 비롯해 대귀족들이 앞다투어 연판장에 서명하고 동맹에 가입했다. 그들의 요구 사항은 부용 공작^{Duc de Bouillon}에게 하사한 타부레를 거두고, 앞으로는 타부레의 임자를 고등법원에 공식적으로 등록해달라는 것이었다.

등받이도 없는 일개 의자 따위의 주인을 고등법원에 등록하라니, 이런 것도 등록이 되나 싶은 생각이 먼저 든다. 하지만 '반타부레 동맹'은 조선의 17대 왕 효종이 승하했을 때 상복을 1년 입느냐 3년 입느냐를 놓고 서인과 남인이 대립한 현종 시대의 '예송 논쟁'처럼 지금 사람들의 눈에는 하찮고 우스꽝스럽지만 당대인들에게는 목숨을 걸 만큼 중요한 현안이었다.●

여기에 바로 타부레의 반전이 있다. 루이 14세의 의전 담당관으로 작위와 예절에 관한 한 최고 전문가인 니콜라 생토^{Nicolas de Sainctot}는 궁정에서 중요한 두 가지 의자로 팔걸이가 달린 안락의자인 포테유^{fauteuil}와 함께 이 타부레를 꼽았다. 포테유와 타부레는 단순히 의자가 아니라 그 자체로 예법인 의자였기 때문이다.

에티켓^{étiquette}이라는 이름으로 수많은 예법이 궁정을 지배한 루이 14세 시대에 에티켓은 오늘날 우리가 흔히 생각하듯이 말에서 내리는 귀부인의 손을 잡아주고 우아하게 절을 하는 일상의 예의범절을 말하는 게 아니었다. 당시의 에티켓은 나의 사회적 위치를 가늠하게 해주는 기준이자 권리였고 동시에 사람과 사람 사이의 관계를 정의하는 섬세한 기술이었다.

궁정 에티켓의 최고봉은 일명 '루브르의 영광^{Honneur du Louvre}'이라고

● 1차 예송 논쟁에서 송시열을 역적으로 몰아붙인 윤선도는 귀양을 갔고, 2차 예송 논쟁에서 패한 서인의 영수 송시열도 결국 유배의 몸이 되었으니, 웃음기가 싹 가시는 논쟁이 아닐 수 없다.

불린 세 개의 특권이었다. 성을 겹겹이 두른 쇠
시리 장식 문을 지나 왕궁의 앞마당까지 마차
를 타고 들어갈 수 있는 자격, 왕실 미사에 참석
할 때 무릎 아래에 쿠션을 깔 수 있는 자격, 마
지막으로 타부레와 포테유에 앉을 수 있는 자
격이 그것이었다.

이 중 타부레, 포테유와 관련된 에티켓은 자
격이 명확하게 정해져 있는 다른 두 개의 에티
켓과는 달리 나와 함께 의자에 앉는 상대의 지
위에 따라 내가 어떤 의자에 앉아야 할지가 달

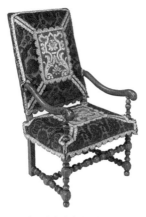

▲ 타부레와 함께 예법이 적용된 의
자인 포테유.
작자 미상, 포테유, 1660년.

라지는 예절이었다. 17세기의 궁정에서는 오늘날 군대가 그러하듯이 나
와 상대의 지위, 즉 계급^{rang}에 따라 누가 어디에 앉을지가 결정되었다.

그러니 생시몽의 반타부레 동맹을 이해하기 위해서는 당시 궁정의
계급 서열을 해독할 수 있어야 한다. 그렇지 않으면 이 이야기는 알
수 없는 외국어로 씌어 있는 책처럼 하나 마나 한 이야기가 된다. 이
제부터 부용 공작과 그의 적들이 당시 궁정에서 어떤 위치에 있었는
지를 철저하게 파헤쳐보자.

이를 위해 우리는 30센티미터가 넘는 가발을 쓰고 하얀 분칠을 한
귀족들이 서로 은밀한 눈길을 교환하며 베르사유 궁의 기나긴 복도
를 거닐던 생시몽의 세계로 들어가야 한다. 등받이도 없는 하찮은 의
자에 눈에 보이지 않는 권력의 아우라가 덧씌워졌던 바로 그 시대로
말이다.

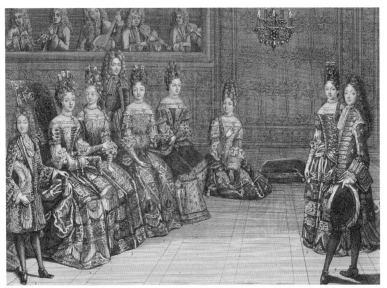

▲ 이 판화는 우연히 이렇게 그려진 것이 아니다. 루이 14세의 손자와 손녀, 즉 왕실 가족이 등장하는 이 판화에서 안락의자에 앉은 이는 루이 14세의 제수씨가 되는 팔라틴 공주다. 자세히 들여다보면 팔라틴 공주를 제외한 나머지 여인들은 타부레나 바닥의 쿠션에 앉아 있고, 루이 14세의 손자인 남자들은 모두 서 있다. 즉 인물들이 어디에 앉아 있느냐에 따라 신분을 가늠할 수 있는 것이다. 왕실 가족 내에서도 의자에 앉는 에티켓은 엄격하게 지켜졌다.

앙투안 트루방, 〈궁전의 네 번째 방〉, 1696년.

▼ 베르사유 궁의 앞마당을 그린 그림 같지만 자세히 보면 숨겨져 있는 신분의 의미가 보인다. 가장 앞쪽의 쇠시리 문을 통과해 베르사유 궁의 가장 가까운 곳에 마차를 댈 수 있었던 사람들은 '루브르의 영광'이라는 특á권을 누린 이들이었다.

장 바티스트 마르탱, 〈베르사유 궁 앞의 전경〉, 1688년.

왕의 가족은 누구인가?

생시몽의 세계에서 서열이 제일 높은 자는 두말할 것도 없이 바로 왕, 루이 14세였다. 스페인 왕 펠리페 4세의 고명딸로 루이 14세에게 시집와 왕손을 여섯이나 낳았지만 평생 권력도 매력도 없는 이름뿐인 왕비로 살다 간 마리 테레즈$^{Marie\ Thérèse}$는 그럼에도 엄연한 왕의 부인이기 때문에 왕과 동등한 신분으로 대접받았다.

왕과 왕비 다음으로는 적장자 상속의 원칙에 따라 왕위를 이어받을 왕세자가 위치한다. 루이 14세 시대의 왕세자는 무려 네 명이었다. 그와 왕비 마리 테레즈 사이에서 태어난 장남인 루이$^{Louis\ de\ France}$는 너무나 오래 산 아버지 때문에 왕위를 이어받지 못하고 49세에 천연두로 세상을 떠났다. 게다가 생전에 그의 둘째 아들이자 루이 14세의 손자인 앙주 공작이 스페인의 왕위를 계승해 펠리페 5세가 되는 바람에 '아버지와 아들을 모두 왕으로 둔 왕세자'라는 씁쓸하고 아이러니한 별명을 얻었다. 궁정에서는 그를 대권력자나 높은 성직자를 일컫는 명칭인 몽세뇨monseigneur라고 부르기도 했다.

왕세자 루이가 세상을 떠나자 새로운 왕세자를 책봉해야 했다. 우선 사망한 왕세자 루이의 장남이자 당시 궁정에서는 이례적으로 수학책의 저자이기도 했던 부르고뉴 공작$^{Duc\ de\ Bourgogne}$이 왕세자 자리에 올랐다. 하지만 그는 이른 나이에 홍역으로 세상을 떴다. 뒤이어 그의 장남인 브르타뉴 공작$^{Duc\ de\ Bretagne}$이 왕세자에 책봉되었는데 그 역시 홍역으로 일찍 세상을 뜨고 말았다. '태양왕'이라는 별칭을

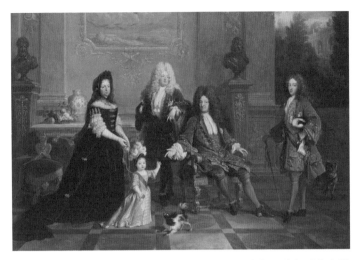

▲ 루이 14세와 왕세자, 왕세자의 장남과 후에 루이 15세가 되는 증손자 앙주 공작의 초상화. 왕권을
 이어받을 수 있는 적통 왕세자만이 등장하는 이 그림에서 유일하게 함께한 여인은 루이 15세의 유
 모인 방타두르 부인이다.
 작자 미상, 〈루이 14세의 가족을 비롯해 왕실 직계손과 함께한 마담 방타두르〉, 1715~1720년.

얻을 만큼 찬란한 권력을 자랑했지만 가계도로만 따지면 루이 14세
는 엄청나게 불운한 왕이었던 것이다.

결국 루이 14세의 왕위를 이어 루이 15세가 된 이는 맏손자(부르고
뉴 공작)의 셋째 아들인 증손자 앙주 공작Duc d'Anjou이었다. 앞선 왕세
자들이 줄줄이 세상을 떠나지 않았다면 앙주 공작이 루이 15세가
되는 일은 없었을 것이다.

왕세자를 제외한 현왕의 아들인 '프랑스의 아들Fils de France', 딸인
'프랑스의 딸Fille de France' 그리고 그들의 자식인 '프랑스의 손자Petit fils
de France'와 '프랑스의 손녀Petite fille de France'까지가 '왕의 가족famille du roi'

루이 13세
1601~1643

안 도트리슈
1601~1666

루이 14세

마리 테레즈

필리프 1세
(오를레앙 공작)

팔라틴 공주

루이 드 프랑스
(그랑 도팽)

필리프-샤를 드
프랑스

루이 프랑수아

필리프 2세
(오를레앙 공작)

프랑수아즈 마리
드 부르봉

엘리자베트
샤를로트

루이 드 프랑스
(부르고뉴 공작)

펠리페 5세
스페인 왕
(앙주 공작)

샤를 드 프랑스
(베리 공작)

마리 루이즈
엘리자베트

샤를로트
아글라에

루이즈
엘리자베트

루이즈 디안

루이즈
아델라이드

루이
(오를레앙 공작)

필리핀
엘리자베트

루이 드 프랑스
(브르타뉴 공작)

루이 드 프랑스
(도팽 드 프랑스)

루이 드 프랑스
(앙주 공작,
루이 15세)

➕ 결혼관계

■ 왕세자

■ 프랑스의 아들

■ 프랑스의 손자·손녀

■ 혈통여친왕·혈통친왕

▲ 루이 14세의 왕실 가족 계보도.

이다. '왕의 가족'은 현왕의 직계 핏줄인 만큼 왕위에 가장 근접한 이들로 자연히 왕국에서 가장 신분이 높은 그룹이었다.

사족을 붙이자면 루이 14세 시대의 고전을 읽다가 가장 현기증이 나는 지점은 부르고뉴 공작이나 브르타뉴 공작처럼 왕의 자식인데 누구의 왕자가 아니라 무슨 무슨 공작이라는 이름이 붙어 있는 인물들이 하나도 아니고 여럿이 등장할 때다. 이런 작위는 후손이 없어 왕실로 귀속된 작위를 나눠준 데서 비롯되었는데 실상은 이름뿐인 실권 없는 작위였다. 이를테면 후에 루이 15세가 되는 앙주 공작은 앙주라는 영지를 소유한 적도 없고 그 영지에서 나오는 온갖 수입도 얻지 못했다. 게다가 이 작위는 자식에게 물려주는 것이 아니라 특정 연령이 지나면 왕실에 다시 귀속되었고, 다시 또 다른 후손에게 부여되었다. 이 때문에 루이 15세와 마찬가지로 왕세자 루이의 둘째 아들 역시 앙주 공작이었다.

왕실의 일원이지만 왕의 가족은 아닌 자, 혈통친왕

루이 14세의 궁정에는 루이 14세의 직계손 외에도 아주 중요하고 흥미로운 인물이 한 명 있었다. 바로 루이 14세의 동생인 오를레앙 공이다. 그의 공식 칭호는 현왕의 남자 형제를 뜻하는 무슈Monsieur인데, 무슈는 현대 프랑스어에서 영어 미스터에 해당하는 경칭이기 때문에 역사서를 읽다 보면 헷갈리기 쉽다.

동생에게 남다른 애정을 쏟은 형 루이 14세 덕분에 오를레앙 공은 왕을 제외하고 왕국에서 제일가는 부자였다. 그는 잘생긴 남자 귀족들을 주변에 거느리고 돈을 물 쓰듯 쓰고 다닌 난봉꾼이자 프랑스에서 으뜸가는 한량이었다.

오를레앙 공의 부인은 하이델베르크에서 태어나 본인이 적나라하게 고백했듯이 "독일을 위해 정치적으로 희생된 어린양"인 팔라틴 공주Princesse Palatine로 그녀의 공식 명칭은 무슈의 부인이라는 의미인 마담Madame이었다. 얼굴이 크고 키도 작은데다 뚱뚱하기까지 한 자신의 외모를 대놓고 '작은 못난이'라고 인정할 만큼 직설적인 성격의 소유자였던 팔라틴 공주는 독일과는 다른 프랑스 궁정의 신분제 때문에 속을 끓였다.

내 아들은 '프랑스의 손자'죠. (……) 그래서 내 아들은 왕의 식사 시간에도 동석할 수 있고요. (……) 하지만 그의 아들, 그러니까 내 손자는 '첫 번째 혈통친왕'이에요. 내 손자는 그래서 아침저녁으로 왕에게 문안을 갈 수도 없고, 그 애가 왕의 식사 시간에 끄트머리라도 차지할 수 있는 건 오로지 큰 행사가 있어 왕실 가족이 모두 모일 때뿐이랍니다. 게다가 내 손자는 자기 아버지처럼 왕실 마구간에 공식 자리를 가질 수도 없고, 왕 앞에서 하인에게 시중을 받지도 못해요. 자기 아버지와는 누릴 수 있는 권한이 백 가지도 넘게 차이가 날 거예요.

— 팔라틴 공주의 편지, 1713년 12월 27일

▲ 팔라틴 공주는 루이 14세의 제수씨라는 지위 덕분에 평생을 오만하고 사치스럽게 살았지만 그녀
역시도 의자와 관련된 에티켓 때문에 속을 끓였다.
프랑수아 드 트루아, 〈팔라틴 공주 초상화〉, 1680년.

 '혈통친왕Prince du Sang'과 '혈통여친왕Princesse du Sang'은 현 국왕의 직
계로부터 갈라져 나간, 정통성 있는 방계 왕족으로 대부분은 '프랑
스의 손자'의 자식들이다. 무슈 오를레앙 공은 루이 13세의 자식이기
때문에 '프랑스의 아들'이며 그와 팔라틴 공주의 아들은 자연히 '프
랑스의 손자'가 되고 그들의 손자인 루이 오를레앙 공작은 '혈통친왕'
이 된다. '혈통친왕'에도 등급이 있는데 현왕과의 촌수가 가까울수록
등급이 높기 때문에 팔라틴 공주의 손자는 혈통친왕 중 가장 계급이
높은 '첫 번째 혈통친왕'이었다.

혈통친왕의 억울한 처지

'혈통친왕'은 천운만 따라주면 언제든 왕이 될 수 있는 이들이었다. '프랑스의 손자'의 아들이므로, 가계도를 거슬러 올라가보면 과거 어느 시점에서 반드시 왕의 자식(프랑스의 아들)이 나오기 마련이다. 역사에서 가정은 무의미하지만 만약 루이 14세가 어린 나이에 세상을 뜨고 오를레앙 공작이 왕위에 올랐다면 루이 오를레앙 공작은 '혈통친왕'이 아니라 '프랑스의 손자'가 되었을 것이며 왕위를 이어받을 수도 있었다. 왕위를 위해 형제를 독살할 마음만 있었다면 이 가정은 현실이 될 수도 있었던 것이다.

실제로 혈통친왕이 왕위에 오른 경우도 있었다. 앙리 3세의 방계 혈통인 앙리 4세가 대표적인 행운아였다. 또한 왕좌를 차지한 앙리 4세가 오랫동안 자식을 보지 못하자 조카인 '혈통친왕' 콩데 왕자가 공공연히 왕세자 노릇을 하기도 했다.

혈통친왕의 입장에서 보면 왕의 자식과 자신 사이에는 큰 차이가 없지만 팔라틴 공주가 안타까움을 잔뜩 담아 증언했듯이 현실은 달랐다. 혈통친왕은 '왕실Famille Royale'의 일원이 아니었다.

'왕의 가족'보다 넓은 개념인 '왕실'에는 왕의 형제와 형제의 자식만 포함된다. 즉 루이 14세의 형제인 오를레앙 공과 '프랑스의 손자'인 오를레앙 공의 아들은 왕실의 일원이지만 오를레앙 공의 손자는 혈통친왕이다.

혈통친왕은 왕의 핏줄을 이어받기는 했으나 왕실의 떨거지나 마찬

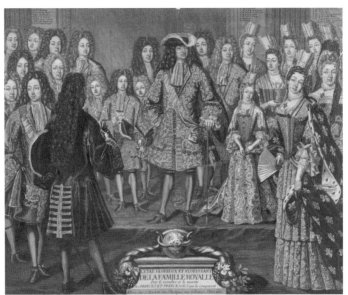

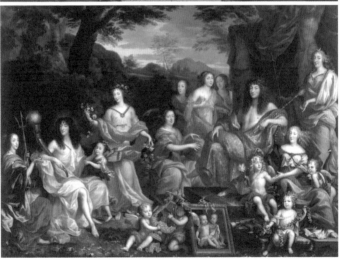

▲ 루이 14세를 중심으로 모인 왕실 가족. 왕실 가족은 오로지 직계손만 포함되는 개념이었다.
 J. 마리에트, 〈왕실 가족〉, 17세기.

▼ 그리스 신화의 신들로 분장한 왕실 가족의 초상화.
 장 노크레, 〈루이 14세와 왕실 가족〉, 1670년.

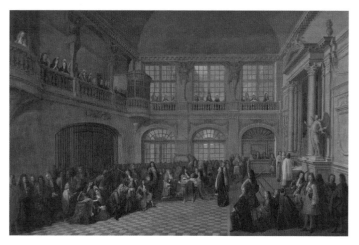

가지인 신세였다. 왕실과 비왕실의 경계선에서 아버지는 되는데 자식은 안 되는 신분제의 냉혹함을 맛보아야 했던 혈통친왕들은 그래서 왕실의 일원으로 인정받기 위해 사사건건 에티켓을 물고 늘어졌다. 이를테면 혈통친왕은 왕실 미사에 참석할 때 왕의 자식들과는 달리 무릎 아래에 쿠션을 놓을 수 없었다. 그렇다고 순순히 따를 리가 없던 이들은 쿠션처럼 보이는 깔개를 대신 까는 꼼수를 생각해냈다. 이 깔개의 크기와 두께가 점점 커져서 쿠션처럼 보일 지경이 되었다는 기록을 보면, 이 무슨 쪼잔한 블랙 코미디인가 싶다.

혈통친왕을 경계하라

루이 14세에게 혈통친왕은 언제든 왕위를 노릴 수 있는 위험 세력이었다. 신분의 장벽은 아버지와 아들 사이에도 넘어설 수 없는 벽이었지만, 한편으론 누가 왕이 되느냐에 따라 언제든 뒤집힐 수 있는 조각배 같은 것이기도 했다. 특히 작위의 본질이 왕조에 있는 혈통친왕은 어쩔 수 없이 수많은 음모와 배신, 반역의 원천이었다.

어린 시절 프롱드의 난을 겪으며 야망으로 가득 찬 사촌들이 얼마나 권력에 치명타를 날릴 수 있는지를 생생하게 체험한 루이 14세는 이들을 정책적으로 경계했다. 우선 혈통친왕의 지위를 왕실 바깥으로 밀어냈다. 또한 이들을 왕의 저녁 식사 자리에 동석할 수 없게 했으며 따로 허락을 받지 않는 한 왕실 가족만 모이는 은밀한 카비네^{cabinet}에도 들어올 수 없게 했다. 사촌이 아니라 왕실 아래의 귀족보다 못한 대접을 받았으니 혈통친왕들의 울분도 이해가 간다.

더 노골적인 견제책으로 루이 14세는 혈통친왕과 지위는 비슷하지만 왕실과 직접적인 혈연관계가 아닌 '비혈통친왕^{Prince étranger}'을 정책적으로 적극 옹호했다. 비혈통친왕은 원래 앙리 3세의 칙령으로 만들어진 작위였다. 최초의 비혈통친왕은 앙리 3세 시절에 왕위를 넘볼 만큼 강력한 권력자였던 로렌 가문의 기즈 공작^{Duc de Guise}이었다. 앙리 3세는 왕권을 사수하기 위해 왕가의 핏줄은 아니지만 왕가의 핏줄과 똑같은 특권을 누릴 수 있는 비혈통친왕이라는 작위를 만들어 기즈 공작을 달랬던 것이다. 일종의 달콤한 유화책이었다.

로렌 가의 뒤를 이어 비혈통친왕이라는 작위를 따내는 데 성공한 가문은 사부아^{Savoie}나 오늘날의 모나코 왕실에 해당하는 그리말디^{Grimaldi} 그리고 노르망디, 부르고뉴, 기엔^{Guyenne}처럼 왕권이 강화되면서 프랑스 영토로 편입된 영지의 주인들이었다.

귀족과 귀족의 떨거지들

혈통친왕은 대귀족과도 서로 우위를 점하기 위해 사사건건 시비가 붙었다. 이를 보다 못한 앙리 3세는 칙령을 내려 혈통친왕이 대귀족보다 우위에 있으며 왕과 촌수가 가까울수록 왕위계승권의 서열이 앞선다고 교통정리를 했지만 현실적으로는 별반 효과가 없었다.

여기서 대귀족이란 고등법원에 출석할 수 있는 권리와 함께 성인이 되면 신분을 고등법원에 등록할 수 있는 특권을 가진 귀족을 뜻한다. 이 특권을 페리^{pairie}라고 하는데 페리를 가진 귀족들이 주로 공작이었기 때문에 대공작^{Duc et pair}이라는 명칭이 생겼다.

대공작의 기원은 루이 14세로부터 무려 1천 년 전으로 거슬러 올라간다. 987년 왕위에 올라 카페 왕조를 세운 위그 카페^{Hugues Capet}는 선출된 왕이었다. 봉건 시대인 당시에 여섯 명의 제후와 여섯 명의 성직자 대표가 모여 그를 왕으로 추대했다. 이 중 여섯 명의 제후는 각기 부르고뉴, 노르망디, 아키텐, 플랑드르, 샹파뉴, 툴루즈 지방을 다스린 대영주였는데 이들이 보상으로 받아 챙긴 것이 바로 대공작 자

리였다.

대공작과 공작 아래로는 귀족 사회를 배경으로 한 로맨스 소설에 대거 등장해서 우리에게도 익숙한 백작comte, 후작marquis, 자작vicomte, 남작baron 등의 작위가 줄줄이 이어진다. 하지만 17세기 프랑스에서 이런 작위들은 궁정의 공식 계급에는 속하지 않았다. 공식 계급에 해당하는 작위는 일정한 나이가 되면 고등법원에 이름을 등록하게 되어 있다. 하지만 대공작과 공작 이외에 나머지 귀족의 작위는 고등법원에 이름을 등록할 수 없는 그야말로 허울뿐인 작위였다.

고등법원에 신분을 등록하는 작위와 그럴 수 없는 작위 사이에는 큰 차이가 있었다. 등록된 작위, 즉 대공작과 공작 작위는 아버지에게서 장남으로 상속된다. 하지만 백작, 남작 등의 등록되지 않은 작위는 영지에 귀속되기 때문에 영지가 다른 사람에게 팔리면 작위 역시 넘어간다. 즉 영지를 쪼개 팔면 작위를 가진 이들이 기하급수적으로 늘어나게 되는 셈이다.

루이 14세 시대에 궁정에서 공식 계급을 누린 공작 위의 인물들이 대략 240여 명인 데 반해 공작 아래의 귀족들, 즉 궁정에서 공식 계급을 누리지 못한 귀족들이 많게는 12만 명을 헤아린 이유가 여기에 있다. 이를 두고 생시몽은 "프랑스에서 누군가 자신을 후작이나 백작이라 칭하며 뽐낸다면 그가 바로 뻔뻔하고 파렴치한 인간이다"라고 비웃었다. 대공작인 생시몽의 입장에서 보면 남작이니 백작이니 자작이니 하는 작위는 귀족이라 부를 수도 없는 떨거지였기 때문이다.

그들만의 '의자' 리그

왕 아래로 수많은 사람들이 층층시하의 작위로 도열한 시대, 궁정은 신분과 관계에 무엇보다 예민한 사회였다. 아버지와 어머니가 누구인지에 따라 신분이 정해지기 때문에 그 시절 출세를 위해 가장 중요한 덕목은 남의 집 가계도를 훤히 꿰는 능력이었다.

18세기나 19세기 귀족 상류층의 생활을 다룬 소설을 읽다 보면 누가 누구랑 결혼을 해 누구를 낳았는지, 누가 언제 죽었는지 등등의 시시콜콜한 가족사가 지루하리만큼 길게 이어져 기가 질리곤 한다. 하지만 작가가 이렇듯 가계도에 공을 들인 이유가 있다. 가계도를 알아야만 등장인물이 어떤 지위를 가진 인물인지, 주인공과 그의 관계는 어떠해야 하는지를 알 수 있기 때문이다. 옛날 어르신들이 그렇듯 어느 집 자식이냐, 아버지는 뭐 하시냐가 바로 한 개인의 사회적 위치와 한계를 결정짓는 사회, 그것이 신분제다.

궁정에서 계급을 가진 이들, 17세기 프랑스에서 상위 1퍼센트에 속한 이들은 그들만의 리그에서 또 다른 특권을 차지하기 위해 아귀다툼을 벌였다. 그들의 특권이 가장 노골적이고 가시적으로 드러나는 것이 예법이고, 그중 하이라이트가 '의자' 예법이었다.

의자 예법에는 두 가지 원칙이 있었다.

1. 안락의자는 동석한 양쪽의 신분이 같을 경우에만 앉을 수 있다.
2. 남자보다 여자를 우대한다.

이 원칙에 의하면 궁정의 그 누구도 루이 14세와 여왕 마리 테레즈 앞에서 안락의자(포테유)에 앉을 수 없다. 루이 14세와 동석할 경우 타부레에 앉을 수 있는 이들은 왕의 가족을 제외하고 혈통여친왕과 대공작 부인뿐이다. 남자보다 여자를 우대한다는 원칙에 따라 혈통친왕이나 대공작은 타부레에 앉을 수 없다.

왕의 가족 사이에서도 서열은 공고했다. 왕세자 앞에서 같은 안락의자에 앉을 수 있는 이는 왕세자의 부인과 형제뿐이다. 즉 왕세자의 자식은 왕세자 앞에서 안락의자가 아니라 타부레에 앉아야 한다.

누가 타부레에 앉는가?

하지만 의자에 앉는 예법은 사람 일이 그렇듯이 원리 원칙대로 지켜지지 않았다. 다들 예법을 지키고 만사가 순리대로 돌아갔다면 생시몽이 그토록 긴 회고록을 집필할 필요는 없었을 것이다. 루이 14세 시대의 궁정 드라마는 신분과 예법을 영악하게 피해 간 이들 때문에 생겼다.

루이 14세의 제수씨라는 공고한 지위 덕분에 뼛속까지 오만하게 살았던 오를레앙 공작부인 팔라틴 공주조차도 어디에 앉을지를 두고 머리를 싸맸다. 루이 14세나 왕세자를 제외하고 왕국의 어느 누구에게도 고개를 숙일 필요가 없었던 그녀에게도 숙적이 있었으니 바로 몽테스팡 부인Madame de Montespan이었다. 루이 14세의 첩으로 왕비

앉는 이 / 동석자	세자, 세자빈, 프랑스의 아들과 딸	프랑스의 손녀와 손자	혈통여친왕	혈통친왕	비혈통여친왕 (공작부인)	비혈통친왕 (공작)
왕과 왕비	타부레	타부레	타부레	기립	타부레	기립
세자, 세자빈, 프랑스의 아들과 딸	포테유	타부레	타부레	기립	타부레	기립
프랑스의 손녀와 손자	포테유	포테유	팔걸이가 없는 의자	팔걸이가 없는 의자	팔걸이가 없는 의자	타부레
혈통여친왕과 혈통친왕	포테유	포테유	포테유	포테유	포테유	포테유

▲ 의자 예법표.

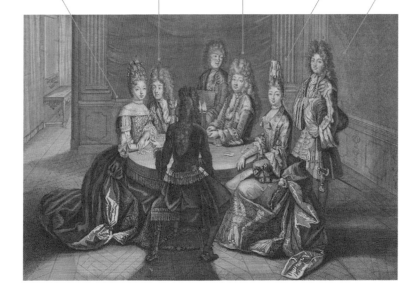

부르봉 공작부인 (프랑스의 딸)　　부르봉 공작 (혈통친왕)　　왕세자　　콩티 공주 (프랑스의 딸)　　방돔 공작 (혈통친왕)

▲ 이 그림속에는 에티켓을 제대로 지키지 않은 이가 있다. 콩티 공주는 루이 14세와 애첩 루이즈 드 라빌리에르 사이에서 태어났다. 부르봉 공작부인은 루이 14세가 마담 맹트농에게서 얻은 딸이다. 콩티 공주와 부르봉 공작부인은 둘 다 혼외 출생자이지만 왕명에 의해 적자로 인정받아 '프랑스의 딸'이 되었다. 유일하게 서 있는 이는 방돔 공작으로 그는 앙리 4세의 증손자다. 왕세자의 오른쪽에 앉은 부르봉 공작은 콩데 공작의 장남으로 혈통친왕이다. 즉 부르봉 공작은 혈통친왕인 방돔 공작과 마찬가지로 왕세자 앞에서 기립해야 하는 신분이지만 '프랑스의 딸'인 부인 옆에 찰싹 붙어 태연하게 앉아 있다.

앙투안 트루뱅, 〈궁전의 두 번째 방〉, 1694년.

마리 테레즈가 세상을 뜬 뒤 공석으로 남은 왕비 자리를 공공연히 대신한 몽테스팡 부인은 팔라틴 공주에게 평생 잊을 수 없는 굴욕을 선사했다. 신분으로 따지면 후작부인에 불과한 몽테스팡 부인은 왕의 아들을 남편으로 둔 팔라틴 공주와는 비교 자체가 불가능할 정도로 낮은 서열이다. 예법대로라면 팔라틴 공주가 안락의자에 앉고 몽테스팡 부인은 서 있어야 한다.

하지만 현실은 정반대였다. 팔라틴 공주는 안락의자에 앉은 몽테스팡 부인을 바라보며 고작 타부레에 만족해야 했다. 오를레앙 공작은 루이 14세가 자주 드나들기 때문에 몽테스팡 부인의 처소에서는 아무도 감히 안락의자에 앉지 않는다는 말로 부인을 달랬다. 하지만 이것은 눈 가리고 아웅 하는 격일 뿐이었다. 실상 몽테스팡 부인은 건강상의 이유를 대고 루이 14세를 비롯한 모든 궁정인 앞에서 태연히 안락의자에 앉았다. 예법대로라면 왕인 루이 14세 앞에서 안락의자에 앉을 수 있는 사람은 오로지 왕비뿐이다. 즉 공식적인 왕비는 아닐지언정 실질적인 왕비의 자리를 인정받기 위해서라도 그녀는 반드시 안락의자를 사수해야만 했던 것이다.

성질 같아서는 몽테스팡 부인의 머리채를 휘어잡아도 시원찮았겠지만 몽테스팡 부인의 뒤에 버티고 있는 루이 14세 때문에 팔라틴 공주는 남편에게 분풀이를 할 수밖에 없었다. 팔라틴 공주는 모국어인 독일어로 몽테스팡 부인을 '쪼그라든 할망구', '막되 먹은 악마', '늙다리'라고 욕하면서 하루에 열 통이 넘는 편지를 써대는 것으로 스트레스를 풀었다.

이러하니 루이 14세와 몽테스팡 부인이 그들의 딸인 프랑수아즈 마리 드 부르봉을 자신의 외아들과 짝지어주겠다고 나섰을 때 팔라틴 공주가 얼마나 분기탱천했을지는 보나 마나 뻔하다. 큰아버지인 루이 14세에게 불려 간 아들이 제 의사를 제대로 밝히지 못하고 더듬거리며 결혼을 수락하자 팔라틴 공주는 너무나 화가 난 나머지 온 궁정인이 보는 앞에서 아들의 등짝을 후려갈겼다!

끝없는 굴욕이여

팔라틴 공주에게 타부레의 굴욕을 안긴 이는 몽테스팡 부인 외에도 또 있었다. 비록 시아버지인 루이 14세에게 인정받지는 못했으나 왕세자의 비밀 연인으로 실질적인 세자빈 노릇을 한 슈앵Marie Émilie de Joly de Choin 양도 몽테스팡 부인의 전례를 따랐다. 일개 남작의 딸인 슈앵 양은 원래 콩티 공비의 '들러리 소녀(궁정 시녀)'였다. 그녀는 납작한 얼굴에 가무스레한데다 뚱뚱했지만 콩티 공비의 거처에 살다시피 하는 왕세자를 재치와 장난기로 즐겁게 해주면서 마음까지 사로잡아 팔자를 고쳤다.

당시 왕세자는 루이 14세의 적장자로 흔들리지 않는 공고한 지위에 있었지만 카리스마 넘치는 권력을 포크처럼 휘둘러대는 아버지 밑에서 기를 펴지 못하고 자란 탓에 슈앵 양과 결혼하고 싶다는 말을 꿈에서도 입 밖에 내지 못하는 인물이었다. 그런 탓에 진짜 세자빈

은 아니었지만 왕세자와 비밀 결혼식을 올리며 세자빈 역할을 수행한 슈앵 양은 팔라틴 공주와 오를레앙 공작 앞에서도 뻔뻔하게 안락의자에 앉았다. 팔라틴 공주는 출신도 비천한 여자, 그것도 공식적인 세자빈으로 인정받지 못한 상대 앞에서 타부레에 앉아야 하는 상황에 뒷목을 잡았지만 어쩔 수 없었다. 생시몽의 말마따나 본인의 성격을 하도 억압해 빛을 보지 못한 왕세자였어도 작은어머니 팔라틴 공주가 건드리기에는 신분의 차가 너무 컸기 때문이다.

슈앵 양 앞에서 굴욕을 당한 이는 비단 팔라틴 공주에만 그치지 않았다. 왕세자의 며느리들인 부르고뉴 공작부인(왕세손비)과 베리 공작부인(왕세자의 셋째 아들의 비) 역시 마찬가지였다. 생시몽의 『회고록』에는 이에 대한 자세한 일화가 소개되어 있어 당시 상황을 더욱더 생생하게 전해준다.

> 슈앵 양은 이미 지나치게 뚱뚱해졌으며 늙고 악취를 풍겼다. 하지만 뫼동의 저녁모임 자리에 초대받은 모든 사람들 한가운데 왕세자 앞에 있는 안락의자에 앉았고 부르고뉴 공작부인과 일찍 도착한 베리 공작부인은 각각 타부레에 앉았다. 또한 그녀는 왕세자와 실내에 있는 모든 사람들 앞에서 '부르고뉴 공작부인', '베리 공작부인'이라는 호칭을 사용했다. 게다가 두 왕손비에게 종종 무뚝뚝하게 대답하고 그녀들을 나무라며 몸단장과 태도, 품행을 흠잡고 지적했다. 그 모든 점 때문에 그녀들로서는 슈앵 양을 시어머니인 맹트농 부인과 동급으로 인정하지 않을 수 없었다.●

<hr>

● 생시몽, 『루이 14세와 베르사유 궁정』, 나남, 202~203쪽.

신분제를 뛰어넘는 방법

궁정의 따가운 시선 앞에서도 모른 척하며 안락의자를 사수할 만큼 간 큰 여인인 몽테스팡 부인의 야심은 안락의자에서 끝나지 않았다. 루이 14세를 움직여 공고한 신분제를 뛰어넘는 것, 그것이야말로 그녀의 목표였다.

루이 14세는 열여덟이나 되는 서자 중에서 무려 여덟 명을 적자로 인정했다. 그중에서 루이 14세와 몽테스팡 부인 사이에서 태어난 두 아들인 멘 공작Duc du Maine과 툴루즈 백작Comte de Toulouse은 몽테스팡 부인의 야심의 원천이자 희망이었다. 이들은 적자로 인정받았지만 왕실의 일원이 될 수는 없었다.

하지만 이 서자들을 위한 신분 세탁은 오래전부터 착착 진행되었다. 멘 공작은 네 살 때 스위스 근위대 대장을, 열두 살 때 랑게독 지방의 수령을, 열여덟 살 때는 왕실 친위대 대장을 맡았다. 실질적인 업무를 처리하는 사람은 따로 있는 이름뿐인 지위였지만 이마저도 애당초 서자가 오를 수 없는 자리들이었다. 결국 루이 14세는 1694년 5월 멘 공작과 툴루즈 백작을 혈통친왕으로 끌어올렸다. 서자가 혈통친왕이 된다는 것은 혼인 이외의 관계를 인정하지 않는 가톨릭 국가에서는 경천동지할 일이었다. 태양왕이라는 별칭을 가진 루이 14세가 무소불위의 권력을 휘두르지 않았다면 있을 수 없는 일이었다.

이 사건을 두고 생시몽은 마치 동료의 계략에 의해 과장 승진에서 탈락한 대리의 처지가 된 양 울분을 토한다. 멘 공작과 툴루즈 공작

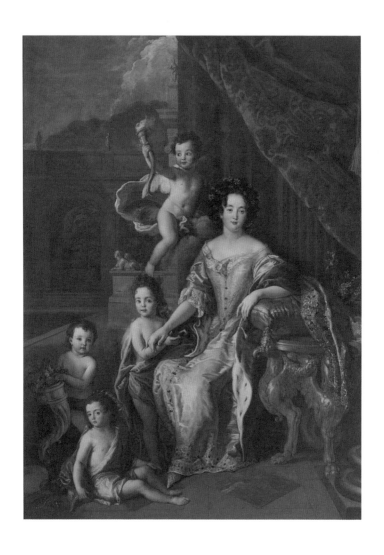

▲ 몽테스팡 부인은 루이 14세와의 사이에서 일곱 명의 자식을 두었는데 그중 성인이 될 때까지 살아남은 두 명의 딸과 두 명의 아들(멘 공작과 툴루즈 백작)이 함께 등장하는 초상화다.
피에르 미냐르, 〈몽테스팡 부인과 그녀의 자식들〉, 1677년.

을 바라보는 생시몽의 시선에는 떳떳하지 못한 관계에서 출생한 서자에 대한 멸시와 그러면서 역설적이게도 자신보다 신분이 높은 자들을 향한 선망, 왕의 은혜가 아니었다면 그 자리에 오르지 못했을 자들을 향한 질투가 복잡하게 뒤섞여 있다.

멘 공작의 지위 격상 문제는 맹트농 부인●의 작품이었다. 멘 공작에 대한 세자 부부의 적대감을 직접 목격한 그녀는 눈에 두드러질 정도로 가슴아파했다. 왕 자신도 그들의 적대감을 확연하게 느꼈으며 그것을 누그러뜨리느라고 상당히 마음고생을 했다. (……)

멘 공작은 지상에서 가장 위대한 음모가이면서도 가장 소심했다. 높은 지위를 추구한 그는 극도의 불안 상태에서 살았고 지나치게 머리가 좋은 나머지 누군가가 자신이 건설한 왕국을 파괴함으로써 자신에게 돌아올 막대한 몫을 놓치게 되지 않을까 두려워했다. (……)

세자 부부의 죽음이 모든 프랑스인들에게는 불행의 극치인 데 반해 그에게는 완벽한 의미의 구원이었다. 운명의 별이여! 아니면 도깨비 방망이의 소행이여! 엔켈라도스의 운명에 대한 공포가 돌연 파에톤의 운명으로, 그리고 그런 운명이 오래 지속되리라는 강렬한 희망으로 바뀌었도다!

그러니 모두가 눈물을 흘리는데도 그에게서는 활력이 넘쳤다.◆

● 당시 맹트농 부인은 몽테스팡 부인의 아이들을 돌보는 가정교사였다. 훗날 루이 14세의 총애를 받아 그와 비밀리에 결혼했다.

◆ 생시몽, 『루이 14세와 베르사유 궁정』, 나남, 288~289쪽.

반타부레 동맹자들의 분노

서자 문제처럼 왕이 언제든 신분을 뒤흔들 수 있는 강력한 권력을 가지면서 갈등의 씨앗은 여기저기에서 불거지기 시작했다. 원래 작위는 개인이 노력한다고 해서 획득할 수 있는 지위가 아니다. 오로지 금수저를 물고 태어나야만 얻을 수 있는 것이다. 하지만 왕권이 본격적으로 강화되기 시작한 앙리 4세 때부터 루이 14세 때까지 왕들은 자신의 눈에 드는 가신들에게 칙령을 내려 대공작이나 공작의 지위를 마구 수여했다. 오로지 출생에 의해서만 가질 수 있었던 작위가 임명직으로 바뀐 것이다. 귀족들이 루이 14세의 하인에 불과한 궁정직을 향해 앞뒤 안 가리고 달려들었던 가장 큰 이유는 작위를 하사받으면 명예도 높아지고 더불어 작위에 포함된 영지에서 나오는 수입으로 편안하게 먹고살 수 있었기 때문이다.

멘 공작의 신분 세탁에 거품을 물고 분노한 생시몽 역시 사실은 칙령의 수혜자였다. 생시몽은 『회고록』에서 시종일관 정통 대공작인 양 행세하지만 실상은 그렇지 않았다. 그가 대공작으로 행세할 수 있었던 것은 왕실 마구간의 최고 책임자인 그의 아버지가 1635년 루이 13세의 칙령을 받아 26번째 대공작이 되었기 때문이다.

'반타부레 동맹'이 부용 공작에게 하사한 타부레를 물려달라고 요구한 이유는 부용 공작이 바로 이렇게 왕의 칙령으로 비혈통친왕에 오른 인물이었기 때문이다. 부용 공작의 집안은 애당초 벨기에와 국경을 맞대고 있는 프랑스 북동부의 아르덴Ardennes 지방의 영주였다.

아르덴 지방이 프랑스에 병합된 것은 루이 14세가 즉위하기 일 년 전으로 부용 공작은 재상인 콜베르와 협상해서 영지 병합의 대가로 비혈통친왕의 지위를 보장받았다. 자연히 예법에 따라 그의 부인도 비혈통여친왕이 되면서 루이 14세 앞에서 타부레에 앉을 권리를 취득했던 것이다.

부용 공작의 입장에서는 영지 대신에 작위를 하사받았으니 정당한 거래였다. 하지만 그렇게 생각하지 않은 이들도 많았다. 가장 반발한 이들은 당연히 왕실과 대귀족 사이에서 입지가 위태로웠던 혈통친왕이었다. 왕의 후손으로 당당한 왕실의 일원임에도 대공작과 비교해 딱히 현실적으로 특권을 누리지 못한 혈통친왕에게 부용 공작은 눈엣가시였다. 당장 궁정에 출입하면 타부레에 앉아 있는 부용 공작부인의 모습을 지켜봐야 했다. 정통도 아니면서 거들먹거리는 꼴이 아니꼽기 그지없었고, 그들이 자신들과 같은 '급'으로 인정받는 건 더더구나 참을 수 없었다. 게다가 왕의 서자가 혈통친왕에 오르고 듣도 보도 못한 시골 귀족이 비혈통친왕이 된다면 뒤로 밀리고 밀려 어디까지 나가떨어질지 모르는 상황이었다.

생시몽 역시 그 자신도 임명 대공작이면서 부용 공작의 타부레 소동에서 혈통친왕 편에 섰다. 앞서 언급했듯이 대공작 역시 역사의 어느 순간에서는 영지의 자치권과 대공작의 지위를 맞바꾸었다. 다 똑같은 영지이거늘 왜 아르덴의 부용 공작은 비혈통친왕이 되며 자신은 대공작인가! 게다가 비혈통친왕은 대공작보다 역사가 짧을 뿐 아니라 왕이 만들어낸 작위가 아닌가 말이다.

'반타부레 동맹'의 일원이 혈통친왕이나 정통 대공작으로 채워진 데에는 이런 연유가 있었던 것이다. 1점 차이로 합격과 불합격이 갈리는 입시에서 사소한 부정조차 결코 용납할 수 없는 것처럼 혈통친왕과 대공작의 입장에서 이 사건은 연판장을 돌리지 않고는 대처할 수 없는 큰 사건이었다. 타부레의 주인을 고등법원에 등록해달라는 청원은 말하자면 작위를 제멋대로 하사해 신분 질서를 어지럽히는 왕의 강대한 권력에 대한 저항이었다. 해석하기에 따라 반역으로도 몰아갈 수 있는 '반타부레 동맹'은 루이 14세 시대의 가장 큰 정치 스캔들 중 하나였다.

영광스러운 타부레를 내게 허하라

타부레에 앉을 수 있는 이들이 예법으로 정해져 있긴 했지만, 이들 외에도 타부레에 앉을 수 있는 또 다른 방법이 있었다. 바로 루이 14세로부터 직접 타부레를 하사받는 것이었다. 이것이 앞서 세비녜 부인이 예찬한 '영광스러운 타부레'다.

'영광스러운 타부레'는 여인들에게 하사되었는데 이 타부레를 하사받은 여인들은 루이 14세의 저녁 식사를 참관하면서 왕의 식탁 앞에 타부레를 놓고 앉아 구경할 수 있는 특권을 누릴 수 있었다. 아무리 왕이라지만 남의 밥 먹는 장면을 등받이 없는 의자에 앉아 구경하는 것을 특권이라고 생각하다니! 지금으로선 어처구니가 없지만 모

든 귀족들에게 '영광스러운 타부레'는 선망의 대상 그 자체였다. 공공연히 왕의 총애를 받고 있다는 표식이었기 때문이다.

한편 루이 14세의 입장에서 '영광스러운 타부레'는 귀족들을 길들일 수 있는 효과적인 방편이었다. 단지 태어난 것만으로 특권을 누리는 자들을 위해서가 아니라 왕에게 충성을 바치는 이들을 위한 포상으로 사용한 것이다.

루이 14세의 비위를 맞춰가며 타부레를 얻어내기 위해서는 용의주도한 전략과 배짱이 필요했다. 로앙 집안의 여식으로 비혈통여친왕인 마르게리트 드 로앙Marguerite de Rohan은 샤보 백작Comte de Chabot에게 시집가면서 타부레에 앉을 수 있는 권리를 비롯한 비혈통여친왕으로서의 지위를 보장해달라는 청원을 올렸다. 왕실의 일원이 아닌 여성은 결혼하게 되면 남편의 작위에 따라야 한다. 즉 샤보 백작에게 시집가면 비혈통여친왕이 아닌 백작부인이 된다. 이처럼 관례를 무시하고 청원할 수 있었던 건 믿는 구석이 있었기 때문이다. 마르게리트 드 로앙은 루이 14세의 어머니인 안 도트리슈의 총애를 받았다. 왕후와 함께한 일화를 전하며 자신이 얼마나 헌신적인 가신인지를 호소한 마르게리트는 결국 루이 14세의 마음을 움직여 왕과 국무대신의 서명이 든 허가서를 손에 넣었다.

예법을 효과적인 통치 수단으로 이용해 고작 등받이 없는 의자일 뿐인 타부레를 선망의 자리로 올려놓은 루이 14세는 그 자신이 어떤 왕보다 예법에 까다로운 왕이기도 했다. 그의 궁정에서는 단 한 명도 왕의 승인 없이는 타부레에 앉지 못했다.

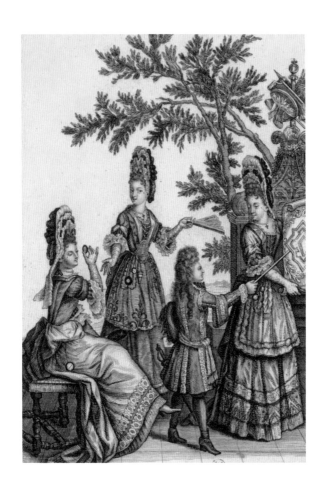

▲ 왼쪽의 여인이 앉아 있는 의자가 바로 세비녜 부인이 언급한 '영광스러운 타부레'다.
니콜라 아르노, 〈시각〉, 17세기.

로렌 공작은 무슈와 내 앞에서 팔걸이 없는 의자에 앉아야 한다
고 주장했지. 황제(독일의 페르디난트 2세)가 자신에게 팔걸이 없는
의자를 하사했다고 하면서 말이야. 하지만 황제는 황제의 궁정이
있고 나는 나의 궁정이 있다는 말로 왕은 그런 되도 안 한 변명을
단칼에 잘랐단다.

—팔라틴 공주의 편지, 1691년 10월 1일

팔걸이 없는 의자에 앉으려던 추기경 로렌 공작은 루이 14세의 매
서운 눈길 앞에서 의자 한쪽도 얻지 못했다. 그나마 로렌 공작은 나
은 축이었다. 최소한 면전에서 폭언을 듣지는 않았으니 말이다. 콜베
르의 조카이자 아버지의 대를 이어 외무대신을 역임한 토르시 후작
Jean-Baptiste Colbert, Marquis de Torcy의 부인인 마담 토르시가 루이 14세의
저녁 식사 자리에 참석한 팔라틴 공주보다 살짝 앞자리에 서 있었다
는 이유만으로 왕은 궁정이 떠나갈 듯이 화를 냈다.

의자의 서열

오늘날 '영광스러운 타부레'를 가장 많이 볼 수 있는 곳은 베르사
유 궁이다. 하지만 베르사유 궁에 발을 디디는 연간 770만 명이나 되
는 방문객 중에서 타부레에 눈길을 주는 이는 몇이나 될까? 타부레
는 단순한 구조를 가진 의자라는 이유로 박물관 컬렉션에서도 주목

받지 못할뿐더러 앤티크 시장에서도 인기가 별로 없다. 가구 전문 서적이나 왕가 컬렉션 서적에서도 타부레에 대한 설명은 고작 두세 줄이 전부다.

학자들은 루이 14세 시대에 베르사유 궁정에 머물며 왕을 지근거리에서 지켜본 궁정인들을 대략 1만 명으로 추산한다. 그 1만 명이 촘촘히 신분에 따라 줄을 선 생시몽의 세계에서 타부레는 의자가 아니라 지위 그 자체였다. 이 때문에 타부레는 질시의 대상이자 불안의 원천이었으며 파멸과 음모를 부르는 화근이었다.

하지만 타부레에 앉기 위해 아부를 떨고 질투에 불타는 이들이 모두 사라진 오늘, 타부레는 그 누구도 눈여겨보지 않는 낡고 오래된 의자일 뿐이다. 화석만 남기고 공룡들이 모두 사라진 것처럼 갈망의 숨결이 머물지 않는 타부레는 그냥 허울을 벗은 껍데기에 불과하다.

가장 단순하고 흔한 의자임에도 당대인들이 선망해 마지않은 타부레에 관한 일화는 사물의 가치가 지극히 상대적이며 사물 그 자체보다 사물을 바라보는 시선에 있음을 뜨끔하게 알려준다. 사물을 가치 있는 것으로 만드는 시스템은 정교하게 기능해서 마치 그것이 본디 귀한 것인 양 착각하게 만든다. 그래서 그 시스템 안에 있을 때는 어쩔 수 없이 눈먼 장님처럼 사회의 기준으로 사물을 보게 된다. 오늘 산 최신 스마트폰이 십 년 뒤면 고물상에도 넘기지 못할 쓰레기가 될 것을 알지만, 그래도 그 스마트폰을 욕망한다.

그러니 생시몽을 우습게 볼 수는 없다. 생시몽에게 다이아몬드와 타부레 중에서 무엇을 선택할 것인지 묻는다면 그는 주저 없이 타부

레를 선택했을 것이다. 그래서 지나간 역사 속의 오브제들, 특히 의자 같은 생활용품은 그 오브제를 둘러싼 큰 맥락을 들여다보지 않고서 는 그것의 진정한 가치와 의미를 판단할 수 없다.

생시몽 시대 궁정인의 타부레 타령이 현대인들에게는 한낱 우스꽝 스러운 일화일 뿐일지도 모른다. 하지만 고작 의자 하나를 두고 벌어 진 갈망의 싸움이 정말로 이젠 끝난 것일까?

세상은 많이 변한 것 같아도 사실은 그다지 변하지 않았다. 과연 우리는 타부레에 앉기 위해 소동을 피운 17세기 궁정인과 다른가. 곰 곰이 생각해보자. 그러면 여전히 우리가 의자를 갈망하고 있음을 깨 닫게 된다. 군대에서, 회사에서, 각종 조직과 행사에서 느긋하게 팔걸 이가 달린 의자에 앉아 거드름을 피우며, 주변에 서 있는 사람들을 둘러보는 자, 그가 바로 현대판 왕이다. 그리고 우리 모두는 여전히 그의 자리를 간절히 원한다.

루이 들라누아,
왕의 의자를 만들다

18세기 장인들의 의자 제작기

4

부르봉 드 빌뇌브 가로 가세

 데생이 가득 든 큰 화집을 옆구리에 낀 건축가 빅토르 루이Victor Louis는 서둘러 마차에 올랐다.

 "부르봉 드 빌뇌브 가rue Bourbon de Villeneuve로 가세."

 지팡이로 마차의 지붕을 때리며 행선지를 외치자마자 마부가 급히 말을 출발시키는 바람에 뒤로 나자빠질 뻔한 빅토르는 마차 창에 달린 손잡이를 잡고서야 한숨을 돌렸다. 언제쯤에나 도착하려는지, 그는 혼잡하기 이를 데 없는 거리를 내다보며 혀를 찼다. 길가는 합승마차며 물건을 가득 실은 상인들의 달구지에다 아무 데서나 길을 건너는 통행인들, 그럴싸한 귀족들의 마차를 쫓아가며 구걸하는 어린애들, 모퉁이마다 진을 치고 뻔뻔하게 손을 내미는 거지 떼로 그야

▲ 빅토르 루이의 마차는 이처럼 합승마차와 달구지, 통행인들이 뒤얽힌 복잡한 길을 내달렸다.
 바티스트 니콜라 라그네, 〈퐁뇌프에서 바라본 파리 전경〉, 1763년.

말로 난리 통이었다.

'이럴 때가 아니지.'

빅토르 루이는 복잡한 도로에서 시선을 돌려 옆자리에 곱게 올려놓은 화집을 조심스레 집어 들었다. 빨간 가죽 위에 왕관을 쓴 흰 독수리와 두 명의 기사 문양이 박혀 있는 예사롭지 않은 화집은 폴란드의 왕 스타니스와프 아우구스트 포니아토프스키Stanisław August Poniatowski의 하사품이었다.

34살의 스타니스와프는 러시아의 예카테리나 2세와의 밀월 관계 덕분에 왕이 되었다는 소문이 끊이지 않는 스캔들 메이커였다. 스타니스와프가 예카테리나 여제를 만난 건 그가 폴란드 유력 귀족 가문의 자제라는 신분으로 러시아 주재 폴란드 대사를 수행할 때였다. 당시 25살의 대공비 예카테리나 알렉세예브나는 22살의 스타니스와프에게 한눈에 반해버렸다. 그 시절에는 누구도 예카테리나가 남편을 대신해 여제 자리에 오르고 스타니스와프가 폴란드의 왕이 되리라고는 상상하지 못했다. 동유럽 출신에게서는 도통 볼 수 없는 밝은 얼굴과 프랑스와 영국을 넘나들며 몸에 익힌 여유롭고 우아한 행동과 말투, 아마도 예카테리나 대공비를 매혹시킨 건 스타니스와프가 풍기는 남다른 분위기였으리라.

그로부터 8년 뒤 예카테리나는 쿠데타로 정권을 탈취했고 소심한데다 무능해서 인기가 없었던 남편 표트르 3세를 쥐도 새도 모르게 살해했다. 그리고 옛 연인인 스타니스와프를 아우구스트 3세가 사망하면서 공석이 된 폴란드 왕 자리에 꽂아주었다.

하지만 정부婦夫를 왕으로 만들어 폴란드를 영원히 러시아의 지배 아래에 두려는 예카테리나 대제의 결정에는 한 가지 심각한 착오가 있었다. 스타니스와프는 예카테리나의 치맛자락을 붙들고 출세를 꿈꾸는 속물이 아니었던 것이다. 그는 오스트리아와 프랑스, 프로이센과 러시아라는 강대국 틈새에서 마치 볼모처럼 거래되는 약소국 폴란드를 강대하게 만들고자 했다.

2년 전인 1765년에 빅토르 루이가 폴란드 바르샤바의 왕궁에 초청받은 것 역시 이러한 야심의 일환이었다. 폴란드의 왕이자 작센의 지배자가 된 스타니스와프는 바르샤바 왕궁을 일신할 계획을 세우고 있었다. 전왕 아우구스트 3세는 엘베 강 옆의 필니츠 성Schloss Pillnitz을 좋아해 왕궁을 거의 버려두다시피 했기 때문이다. 보르도 출신의 건축가인 빅토르 루이에게 보르도 지방의 오랜 귀족 가문인 뮈레Muret 가의 근황과 보르도 지사인 클로드 부셰Claude Boucher의 도시 정비 계획의 진행 상황을 물어볼 정도로 스타니스와프는 프랑스 문화와 최신 유행에 관심이 많았으니 자연히 왕궁의 리노베이션에 프랑스 건축가를 염두에 두고 있었다.

바르샤바 궁을 여느 왕실에도 뒤지지 않는 번듯한 왕궁으로 바꾸고 싶어 한 스타니스와프와 건축가로서의 성공에 목마른 빅토르 루이는 여러모로 합이 잘 맞는 한 쌍이었다. 신분은 천양지차지만 둘다 문화와 예술에 관심이 넘치는 삼십 대의 젊은이였다. 빅토르 루이는 그해 스타니스와프의 예술 담당 컨설턴트 자리를 꿰찼다. 왕의 예술품 구입에 대한 조언을 비롯해 궁의 내부 장식을 담당하는 막중한

폴란드와 관련된 빅토르 루이의 작품 활동은 거의 알려지지 않았다가 최근 바르샤바 국립대학 도서
관에 소장된 데생들이 발굴되면서 연구가 시작되었다. 이 데생들은 빅토르 루이가 스타니스와프 왕의
명령을 받아 바르샤바 왕궁 내부를 리모델링하면서 제작된 것이다.

▲ 빅토르 루이, 〈바르샤바 왕궁의 살롱 디자인 구상도〉, 1765년.

▼ 빅토르 루이, 〈바르샤바 왕궁 내 의회당 구상도〉, 1765년.

역할이었다. 빅토르 루이에게 맡겨진 첫 번째 프로젝트는 왕궁 내 왕의 서재를 새로 장식하는 업무였다. 친히 화집을 건네주던 왕의 눈길을 떠올리자 빅토르 루이의 가슴은 맹렬하게 뛰기 시작했다.

40개의 의자

빅토르 루이는 거머쥔 행운을 그저 바라만 보는 바보가 아니었다. 그는 바르샤바를 떠나기 전에 미리 서재를 실측해 전체 설계도를 그리고 내부 장식에 대한 대략의 구상을 마쳤다. 천장이며 벽도 새로 단장하겠지만 가장 중요한 것은 파리의 최신 유행을 왕궁에 불어넣고 싶다는 젊은 왕의 구미에 맞는 '의자'였다.

서재에는 총 네 종류의 의자 40개를 놓을 예정이었다. 우선 벽에 붙여놓는 붙박이 의자 겸 장식으로서 등받이가 큰 안락의자인 포테유 아 라 렌fauteuil à la reine 13개와 다리가 달린 대형 소파인 카나페canapé 2개 그리고 모임에 따라 옮겨 가며 쓸 수 있는 가벼운 안락의자인 포테유 앙 카브리올레fauteuil en cabriolet 13개가 필요하다. 또 안락의자에 앉지 못하는 신분의 방문객들을 위해 12개의 타부레도 갖춰야 한다.

빅토르 루이는 폴란드에서 귀국하자마자 의자 디자인을 구상하기 시작했다. 우선 루브르 궁 앞쪽에 위치한 판화 가게들을 돌며 최신 유행의 가구 판화를 닥치는 대로 사들였다. 다리의 생김새나 등받이의 각도, 조각 장식의 모양 등이 자세하게 묘사된 데시나퇴르dessinateur

▲ 18세기 데시나퇴르의 판화들은 일종의 디자인 도면이라고 할 수 있다. 그 자체만으로도 아름다워서
오늘날 수집의 대상이 되고 있다.
장 데모스텐 뒤구르크, 〈살롱 벽면 설계도〉, 1780년.

의 판화는 최신 유행의 의자를 만드는 데 제일 중요한 자료였다.

데시나퇴르는 의자를 비롯한 가구며 은식기 등의 디자인은 물론이거니와 문양과 장식만 전문적으로 도안해 판화로 찍어 파는 전문 직업인이었다. 트렌드를 만들어내고 이끄는 이들이니만큼 유행을 포착하는 데 그들의 판화를 보는 것만큼 좋은 방법은 없었다.

데시나퇴르의 판화를 전문적으로 판매하는 가게들이 모여 있는 루브르 궁 앞의 튀일리 지역은 전 유럽의 유행이 태어나고 사그라지는 곳이었다. 데시나퇴르 중에서는 멀리로는 러시아, 가까이로는 합스부르크 왕가를 고객으로 둔 명성이 자자한 이들이 많았다. 특히 섭정기의 유명한 데시나퇴르인 장 베랭$^{Jean\ Bérain}$ 같은 이는 디자인을 팔아 그야말로 돈을 쓸어 담았다. 데시나퇴르가 각광받는 직업으로 떠오르자 가구 장인들도 판화 사업에 뛰어들었다. 루이 14세 시대에 최고의 가구 장인인 샤를 불은 가구보다도 고유의 디자인을 인쇄한 판화로 더 큰 돈을 벌었다.

빅토르 루이는 이렇게 수집한 판화들을 꼼꼼하게 분석해 가구 전문 데시나퇴르인 루이 프리외$^{Louis\ Prieur}$에게 디자인을 의뢰했다.

의자, 살롱의 주연이 되다

사실 루이 14세 시대만 해도 서재를 비롯한 왕족이나 귀족들의 생활공간에서 의자는 주인공이 아닌 조연에 불과했다. 17세기에 공간

을 좌지우지하는 가구는 의자가 아니라 테이블이나 장식장이었다. 게다가 앞 장에서 보았듯이 궁정의 에티켓도 의자의 발전을 가로막는 요인이었다. 루이 14세의 궁정에서 안락의자에 앉을 수 있는 사람은 몇 되지 않았기 때문이다.

의자는 여기저기로 옮겨 가며 쓸 수 있는 가구가 아니라 벽에 붙여 놓는 붙박이 장식에 가까웠다. 따라서 한번 배치하면 옮길 필요가 없기 때문에 등받이가 크고 육중했다. 더구나 등받이와 시트가 직각에 가깝고 딱딱하기만 한 의자의 기본 구조는 루이 13세 시대 이후로 변함이 없었다. 즉 붙박이 안락의자^{fauteuil meublant}라는 이름 그대로 이 의자들은 아무 때나 앉아서 쉴 수 있는 의자가 아니라 보고 감탄하기 위한 장식품이자 궁정이라는 배경을 위한 소품에 불과했다. 모델하우스에 놓여 있는 전시용 의자와 마찬가지인 셈이라 그럴싸한 외관이 제일 중요해서 화려한 천으로 마감하고 요란한 조각 장식과 금도금으로 치장했지만 정작 편안하지 않았고 편안할 필요도 없었다.

의자가 바야흐로 인테리어의 꽃으로 등장하기 시작한 것은 태양왕 루이 14세가 사망한 후 어린 루이 15세를 대신해 재종조부인 오를레앙 공(필리프 2세)이 섭정을 시작한 1715년경이다. 신분과 에티켓으로 귀족들을 옴짝달싹하지 못하게 줄 세웠던 루이 14세의 죽음은 곧 해방을 의미했다. 궁정인들은 앞다투어 왕의 이름으로 계획된 도시 베르사유에서 지저분하고 혼란스럽긴 해도 생동감이 넘치는 파리로 귀환했다.

유력자들은 파리의 마레 지구와 포부르 생토노레^{Faubourg Saint Honoré}

등받이의 각도가 직각에
가까우며 큰 네모형이다.

팔걸이와 시트가
직각에 가깝다.

팔걸이 아랫부분과 다리가
일자로 이어져 있다.

다리 사이를 이어 장식을 붙였다.
앙트르투아즈entretoise라고 하는
이 부분은 장식 역할도 하지만
다리를 벌어지지 않게 보강해준다.

루이 14세 시대의 포테유와 루이 15세 시대의 포테유는 이름만 같을 뿐 전혀 다른 의자처럼 보일 정도
로 차이가 크다. 루이 14세 시대의 포테유는 대부분 벽에 붙여놓는 붙박이형 의자로 만들어졌기 때문
에 등받이가 직각에 가깝다. 팔걸이와 다리, 시트의 배치 역시 편안함보다는 벽에 붙였을 때 가장 예쁘
게 보일 수 있는 형태를 추구했다. 반면에 루이 15세 시대의 포테유는 실제로 앉기 위한 의자다. 큰 바
구니 형태의 드레스를 입고도 편안하게 앉을 수 있도록 팔걸이가 뒤로 물러난 것은 물론 전체적으로
높이가 낮고 시트가 넓어 푹신한 안락의자에 가깝다.

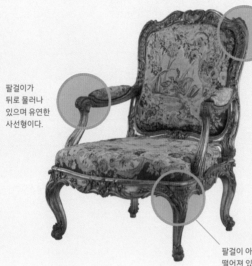

팔걸이가
뒤로 물러나
있으며 유연한
사선형이다.

등받이의 모서리가
둥글어 부피가 작아
보이며 등받이의
각도 역시 뒤로 더
젖혀져 있다.

팔걸이 아랫부분과 다리가
떨어져 있고 다리가 유연한
곡선형이다. 다리 사이의
앙트르투아즈가 사라졌다.

◀ 루이 14세 시대의 포테유, 작자 미상, 1700~1710년.

▶ 루이 15세 시대의 포테유 아 라 렌, 니콜라 퀴니베르 폴리오, 1749년.

살롱의 낮과 밤. 18세기의 살롱은 단순한 사교 모임이 아니었다. 당대인들은 살롱에서 책을 읽고 토론을 하며 게임 같은 여흥을 즐기면서 문화적 소양을 쌓았다.

▲ 장 프랑수아 드 트루아, 〈몰리에르 작품 낭독회〉, 1728년.

▼ 피에르 루이 뒤네스닐 2세, 〈드로잉 룸의 카드 놀이〉, 18세기.

등지에 새 저택을 짓고 살롱을 열어 초대객들을 맞이했다. 살롱은 새 시대의 파리를 상징하는 문화 현상이었다. 문학과 철학, 정치와 외교, 미술과 교양 등에 관해 토론하는 모임인 살롱은 여러모로 궁정의 문화와는 달랐다. 사소한 행동 하나도 엄격한 에티켓에 얽매이는 권위적인 궁정의 분위기와는 달리 살롱에서는 숨통이 트이는 자유로운 분위기가 감돌았고 무엇보다 작위에 목매지 않아도 되었다. 예술가, 건축가, 문학가, 법률가, 의사 등 지식과 교양을 겸비하고 좌중을 즐겁게 해주는 재치나 언변을 갖춘 이라면 누구나 살롱의 주인공이 될 수 있었다. 베스트셀러 작가인 볼테르나 왕의 주치의, 인기 있는 극작가와 장관이 스스럼없이 한자리에서 대화를 나누는 진풍경이 펼쳐지는 장소였다.

살롱은 프랑스의 모든 유행이 시작되는 곳이자 새로운 문화와 정신을 접할 수 있는 만남의 장이었으며 동시에 유럽의 귀족 자제들이 인맥을 쌓고 프랑스식 사교 처세술을 익히는 학교이기도 했다. 빅토르 루이가 스타니스와프를 처음 만난 것도 마담 조프랭^{Madame Geoffrin}의 살롱에서였다. 마담 조프랭은 유명한 살롱의 안주인임과 동시에 폴란드의 유력한 귀족 가문의 자제인 스타니스와프의 프랑스 후견인으로서 그에게 인맥과 사교술을 가르치고 있었다.

당시 살롱은 단지 인맥을 형성하는 사교 모임으로 끝나지 않았다. 18세기를 다루는 역사가들이 살롱에 주목하는 이유는 살롱이라는 문화 현상 아래에서 신분과 종교에 얽매이지 않고 스스로 '생각하는 주체'로서의 개인이 자라났기 때문이다. '나는 생각한다. 고로 나는

▲ 18세기의 멋쟁이 여성들은 스페인 왕비인 파르마의 마리아 루이사처럼 양옆으로 벌어진 바구니
형 드레스(파니에)를 입었다. 그녀 뒤로 보이는 의자처럼 시트가 넓고 팔걸이가 뒤로 물러난 안락의
자가 아니면 앉기조차 버거울 듯한 모양의 드레스다.
로랑 페쇠, 〈파르마의 마리아 루이사〉, 1765년.

존재한다'라는 데카르트의 명제처럼 18세기의 교양인들은 살롱에 드나들며 철학과 과학, 역사와 문학, 지리를 토론하면서 자율적이고 합리적으로 사고하는 방법을 익히고 전파했다.

'생각하는 개인'의 가장 가까운 동반자

생각하는 개인으로서의 내가 중요해지면서 타인의 방해를 받지 않는 은밀하고 조용한 사생활이나 편안하고 안락한 시간에 대한 욕구도 늘어났다. 하루 종일 궁정인들의 시선을 받으며 평생을 연예인처럼 살았던 루이 14세에 비해 루이 15세는 베르사유 궁정 안에 소수의 측근만 드나들 수 있는 일종의 작은 쉼터인 카비네를 만들어 딸

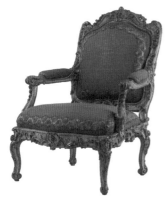

▲ 니콜라 퀴니베르 폴리오가 1749년 파르마의 마리아 루이사의 주문으로 제작한 포테유 아 라 렌. 왼쪽의 초상화 속 의자와 거의 유사하다.

들과 함께 차를 마시거나 아주 가까운 측근만을 불러 함께 하는 저녁 식사를 즐겼다. 비단 왕궁뿐만 아니라 귀족들의 저택에서도 사적인 고요함을 만끽할 수 있는 카비네나 천장이 낮아 비밀스러운 이야기를 하기에 안성맞춤인 부두아르boudoir 같은 공간이 유행하기 시작했다.

의자의 전성기를 연 것은 이처럼 새롭게 바뀐 라이프 스타일이었다. 변화는 먼저 의자의 기본 구조에서 시작되었다. 등

루이 들라누아의 의자 배송 1768

루이 14세 시대의 초상화가인 피에르 미냐르와 루이 15세 시대의 대표적인 화가인 미셸 반 루의 초상
화는 비슷한 듯 다르다. 둘 다 화가라는 정체성을 강조하기 위해 작품 앞에서 포즈를 취했지만 미냐르
는 사뭇 진지하고 근엄한 모습인 데 반해 미셸 반 루는 좀 더 편안하고 유쾌한 모습이다.

두 화가가 앉아 있는 의자도 다르다. 미냐르의 의자는 등받이가 사각형인 전형적인 루이 14세 시대의
의자지만 미셸 반 루의 의자는 부드러운 곡선 다리에 등받이도 바이올린 모양인 루이 15세 시대의 의
자다.

◀ 피에르 미냐르, 〈자화상〉, 1678년.

▶ 루이 미셸 반 루, 〈아버지의 초상화를 그리고 있는 화가와 그의 누나〉, 1763년.

받이가 뒤로 기울어지고 앞쪽이 큰 사다리꼴 형태의 시트가 출현했다. 폭이 2미터가 넘는 과하게 부풀린 치마를 입은 귀부인들도 편안하게 앉을 수 있을 정도로 팔걸이가 바깥으로 벌어지면서 뒤로 물러났다. 의자에 앉았을 때 안정적으로 다리가 땅에 닿도록 의자의 높이 역시 낮아졌다.

등받이의 각도나 시트의 넓이, 의자의 높이는 아주 사소하고 작은 변화 같지만 이것이 의미하는 바는 무시할 수 없다. 의자의 변화가 미치는 영향이 가장 잘 드러나는 것은 초상화다. 17세기를 대표하는 화가 미냐르와 18세기에 각광받은 화가 미셸 반 루의 초상화를 보자.

둘 다 화가답게 아틀리에를 배경으로 초상화를 남겼지만 둘의 태도는 사뭇 다르다. 등받이가 큰 의자에 앉은 미냐르는 면접에 임하는 진지한 취업 준비생 같은 자세다. 등받이에 기대지 않고 허리를 곧추세웠다. 발레라도 하듯 오른발을 앞으로 내밀고 뒷다리를 살짝 구부린 자세는 우아하지만 부자연스럽다. 반면에 미셸 반 루는 등받이에 등과 허리를 기대고 편안하게 다리를 꼬았다. 느긋하고 여유로운 느낌이 절로 묻어난다. 이런 차이가 과연 초상화를 그리는 작법의 차이에서 비롯된 것일까?

귀족의 초상화도 마찬가지다. 17세기 초상화에 등장하는 인물들은 한결같이 근엄하고 딱딱하다. 하지만 18세기인들은 다르다. 각자 편안한 방향으로 다리를 꼬거나 심지어 턱을 괴고 팔을 늘어뜨리기도 한다.

초상화의 주인공인 인물을 설명하는 방식도 다르다. 17세기 초상

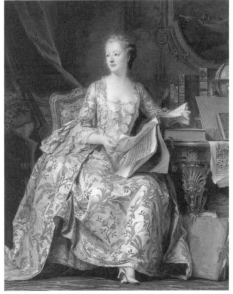

둘 다 궁정 여인의 초상이지만 동원된 소품은 사뭇 다르다.

루이 14세가 가장 총애한 딸인 프랑수아즈 마리 드 부르봉의 초상화는 전형적인 궁정 여인의 초상화에 등장하는 꽃과 보석, 화려한 직물이 동원되었다.

반면에 루이 15세의 애첩인 퐁파두르 부인의 초상화에는 디드로의 『백과전서』와 『법의 정신』, 지구본이 등장한다. 사유하고 고민하는 개인의 취향이 더욱 풍부하게 반영되어 있는 것이다.

▲ 프랑수아 트루아, 〈프랑수아즈 마리 드 부르봉의 초상〉, 1690~1700년.

▼ 모리스 캉탱 드 라투르, 〈퐁파두르 후작부인의 초상〉, 1748~1755년.

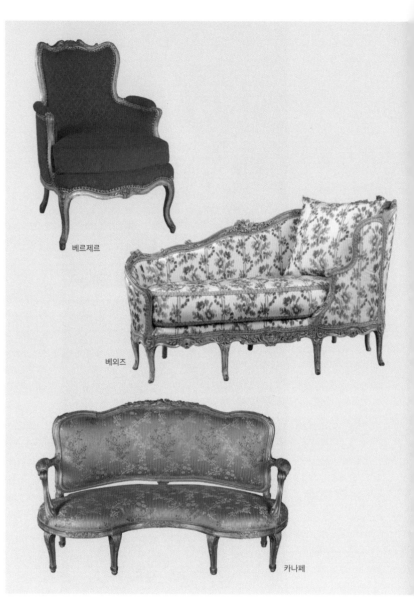

베르제르

베외즈

카나페

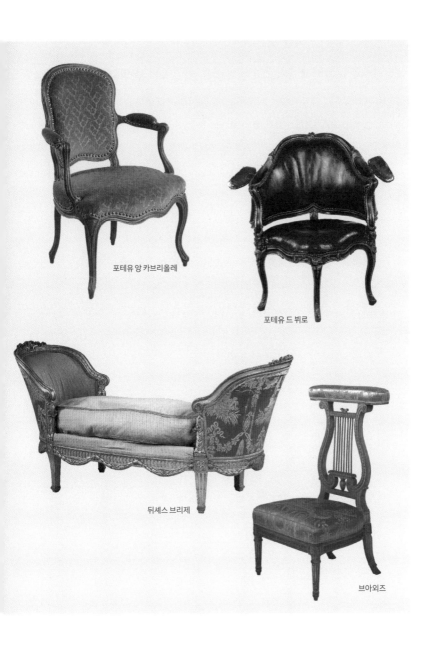

포테유 앙 카브리올레

포테유 드 뷔로

뒤셰스 브리제

브아외즈

▲ 다채로운 의자들.

18세기는 의자의 황금기였다. 여러 명이 앉을 수 있는 소파에 해당하는 카나페나 긴 안락의자인 베외즈, 뒤셰스, 오늘날의 라운지 체어에 해당하는 베르제르, 쉽게 옮길 수 있는 포테유 앙 카브리 올레, 뒤에 서 있는 이가 팔을 괴고 게임을 구경할 수 있도록 등받이 위쪽에 긴 쿠션을 댄 브아외즈, 그리고 포테유 드 뷔로 같은 사무용 의자까지 수많은 의자가 탄생했다. 또한 이 시대부터 기능에 따라 의자가 세분화, 다변화되면서 의자의 가계도 복잡해지기 시작했다.

화에는 작위를 나타내는 훈장이나 부를 뜻하는 보석, 은식기 등이 등장하지만 18세기 초상화에는 책과 악보, 악기와 책상 등 개인의 관심사를 나타내는 물건들이 조연으로 출연한다. 18세기 초상화에 담겨 있는 것은 종이 인형처럼 딱딱한 표정의 왕이나 재상, 귀족 누구누구로서의 한 사람이 아니라 스스로 사유하고 고민하면서 성장하는 개인이다. 계몽사상이나 인권과 자유에 대한 진지한 사유는 바로 이 '개인의 역사'에서 시작되었다.

의자는 스스로 생각하고 행동하는 개인들을 위한 가장 소중한 동반자였다. 삶의 어떤 순간에도 함께하는 충실한 동반자처럼 삶의 모든 풍경에 의자가 등장하기 시작하면서 의자의 종류도 폭발적으로 늘어났다. 루이 14세 시대에 벽면을 장식한 덩치 큰 안락의자 대신에 카비네, 부두아르 같은 사적인 공간에 어울리는 포테유 앙 카브리올레가 탄생했다. 깡충깡충 뛰는 모습을 뜻하는 동사인 카브리올레에서 비롯된 이름처럼 이 의자는 작고 가벼웠다. 차 한 잔을 앞에 놓고 멍하니 창문을 바라볼 때 고개를 지긋이 기댈 수 있도록 안락의자의 양옆에 귀를 붙인 베르제르bergère와 비스듬히 누워 몸매를 자랑하면서 유혹의 시선을 던질 수 있는 섹시한 의자인 뒤셰스duchess, 전선줄의 참새 떼처럼 나란히 앉아 소문을 속살거리기에 적당한 소파인 카나페 등 대략 40종류의 의자가 일시에 탄생하면서 의자의 황금기가 도래했다. 꽃줄 무늬가 유행하면 꽃줄 무늬 장식을 단 의자가, 조가비 모양이 인기를 끌면 아예 안장이 조가비 모양인 의자가 나올 정도로 의자는 유행의 총아로 떠올랐다.

메뉴지에의 왕국, 본누벨

다시 빅토르 루이의 마차를 따라가보자.

마차가 빅투아르 광장을 지나 파리의 북쪽 경계인 생드니 문으로 향하는 클레리 가$^{rue\ Cléry}$에 들어서자 본격적으로 정체가 시작되었다. 마부가 고함을 지르고 채찍을 휘둘러도 공방의 도제들은 눈 하나 깜짝하지 않고 태연하게 길 한가운데에 달구지를 세우고 목재를 내렸다. 아무리 길이 막혀도 속절없이 기다릴 수밖에 없었다. 나무를 자르고 대패질하는 요란한 소리와 톱밥 냄새가 사방에서 몰려들었다. 메뉴지에menuisier의 아틀리에가 모여 있는 본누벨$^{Bonne\ Nouvelle}$ 지역에서는 파리의 좁은 길에 단련된 거친 마부들도 꼬리를 내렸다.

파리는 길 하나를 사이에 두고 동네마다 분위기와 풍경이 사뭇 달랐다. 각 동네마다 특징이 달랐기 때문에 어느 동네에 가면 무엇을 구할 수 있는지를 손바닥 들여다보듯이 훤히 알아야 파리지엔이라고 할 수 있었다. 사치품을 구경하려면 센 강의 좌안과 우안을 잇는 다리 위의 가게들이 제일이다. 왕가와 귀족이 애호하는 향수는 뤽상부르 궁전 근처에서, 알자스 출신의 장인이 만든 동냄비는 캥캉푸아Quincampoix 거리에서, 프랑스 최고의 부엌칼은 마레 지구에서 판다.

이제 막 빅토르 루이의 마차가 들어선 빅투아르 광장에서 생드니 문으로 향하는 긴 대로를 중심으로 한 본누벨 지역은 메뉴지에의 공방이 모여 있는 동네였다. 이 거리의 주인은 메뉴지에들과 휘하의 도제들이었다.

▲ 에베니스트들은 바스티유 너머의 포부르 생앙투안 지역에, 메뉴지에들은 빅투아르 광장에서 생드
 니 관문 사이의 본누벨 지역에 근거지를 두고 있었다.
 미쉘 에티엔 튀르고, 〈파리 지도〉, 1734~1739년.

▼ 빅토르 루이의 마차는 가운데에 동상이 서 있는 원형의 빅투아르 광장을 지나 대로를 따라 메뉴지
 에의 본거지인 본누벨 지역으로 진입했다.
 미쉘 에티엔 튀르고, 〈파리 지도〉 부분.

프랑스에서 가구를 만드는 장인들은 작업의 종류의 따라 메뉴지에와 에베니스트^{ébéniste}로 나뉘었다. 비록 둘 다 가구를 만드는 전문 장인들의 동업조합인 '메뉴지에 에베니스트 조합'에 소속되어 있었지만, 에베니스트의 세계와 메뉴지에의 세계는 한 집안의 두 형제처럼 닮은 듯 달랐다.

에베니스트라는 직업명은 아프리카 서해안이나 인도네시아에서 가져온 최고급 목재인 에벤^{ébène}, 즉 흑단에서 유래했다. 원래는 에베니스트도 메뉴지에와 다를 바 없었는데 흑단을 사용해 고급 가구를 만들다가 자단, 마호가니 등 유럽에서는 나지 않는 수입 목재를 얇게 켜서 장식하는 플라카주^{placage} 기술이나 나무 조각으로 문양을 만드는 마케트리^{marqueterie} 기술이 본격적으로 전파되면서 새로이 분파된 직업군이었다. 플라카주나 마케트리는 이름은 달라도 둘 다 가구 표면에 장식을 넣는 기술이다. 그래서 표면이 넓은 서랍장이나 옷장, 테이블이 에베니스트의 전문 분야가 되었다. 플라카주나 마케트리 기술의 종주국은 이탈리아였기 때문에 에베니스트 중에는 독일이나 이탈리아에서 온 이민자들이 많았다. 그들은 바스티유 감옥 너머의 포부르 생앙투안^{Faubourg Saint-Antoine} 지역에 모여 살았다.

메뉴지에는 단일 수종의 나무를 사용해 만드는 콘솔이나 의자 같은 생활 가구부터 벽에 붙이는 나무 장식판인 랑브리^{lambris}와 문짝, 액자 등 목재를 사용하는 집 안 장식을 도맡았다. 호두나무나 너도밤나무, 은행나무 등 프랑스에서 생산되는 수종을 주로 다루었기 때문인지 메뉴지에는 대를 이어가며 운영하는 가족 사업인 경우가 많았

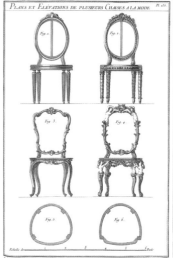

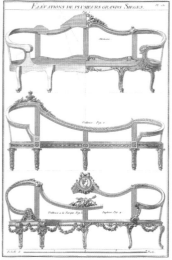

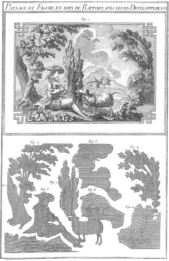

▲ 메뉴지에는 의자나 문짝처럼 단일 수종을 사용하는 가구를 전문적으로 만들었다.
 드니 디드로, 『백과전서』, 1751~1772년.

▼ 에베니스트는 마케트리라는 전문 기술을 사용하는 직업군이었다.
 드니 디드로, 『백과전서』, 1751~1772년.

다. 유명 메뉴지에 가문인 틸리아르^{Tilliard} 가처럼 4대를 물려가며 운영하는 공방이 적지 않았고, 그 때문에 메뉴지에의 기술은 오로지 어깨너머로 전수되는 비밀스러움을 간직하고 있었다.

장인으로 가는 머나먼 길

전문 분야는 다르지만 에베니스트나 메뉴지에는 둘 다 같은 동업 조합에 속해 있었기 때문에 장인이 되는 길은 동일했다. 대부분의 도제들은 12살이나 13살 때 작업장으로 들어갔다. 장인이 도제를 먹이고 재우며 기술을 가르쳤으므로 흔히 먹고살 길이 막막한 이들이 도제가 되었을 것이라고 생각하지만 실상은 그렇지 않았다. 18세기의 도제들은 오늘날의 공무원 시험 준비생과 마찬가지였다. 공부를 하는 데 돈이 드는 것처럼 기술을 배우는 것도 공짜가 아니었다. 도제가 되려면 공증인의 입회하에 공식 계약서를 쓰고 보증인을 세워야 했다. 게다가 6년에 걸친 도제 기간 동안에는 수업료를 내야 했기에 뒷바라지해줄 부모가 없으면 어림없는 일이었다.

6년의 도제 기간이 끝나면 장인에게 소정의 급료를 받는 콩파뇽^{compagnon}이 되는데 이후에도 대략 3년에서 6년간을 더 수련했다. 이 수련 기간이 끝날 무렵 일등 콩파뇽이 되면 장인을 대신해 혼자서 주문을 처리할 수 있는 실력을 갖추게 된다. 즉 장인이 되기 위해 밟아야 할 견습 기간만 얼추 12년에 달했다.

장인의 칭호인 메트르^{maître}는 국가 면허였다. 일단 장인이 되려면 콩파뇽 수련 기간을 성공적으로 마치고 동업조합 대표들이 입회한 가운데 시험을 치러야 했다. 동업조합 대표들의 눈앞에서 의자 하나를 실물 사이즈로 만드는 시험은 그동안의 고생에 비하면 비교적 간단했다.

하지만 장인이 되는 과정에서 최고의 난관은 기술이 아니라 '돈'이었다. 장인 면허를 받으려면 동업조합에 거금의 돈을 지불해야 했다! 이 면허 대금은 외국인과 자국인 사이에 차등이 있었는데 외국인인 경우에는 무려 536리브르, 프랑스인인 경우에는 386리브르였다. 당시 소 한 마리가 대략 40리브르였으니 면허 대금은 만만찮은 목돈이었다.

반면에 장인의 자식이나 형제, 사촌, 사위 등 동업조합에 속해 있는 장인의 가족은 절반에도 못 미치는 121리브르만 내면 되었다. 장인 집안 출신에게 절대적으로 유리한 구조였던 것이다. 그래서 장인 집안 출신이 아닌 일등 콩파뇽 중에는 세상을 떠난 장인의 과부나 딸과 약삭빠르게 결혼해 아예 장인의 가족이 되는 이들이 많았다. 면허를 따는 데 돈도 적게 드는데다 장인의 이름을 계속 유지한 채로 손님을 이어받을 수 있었기 때문이다.

그래서 유명 장인의 가계도는 매우 복잡하게 얽혀 있는 경우가 많았다. 이를테면 루이 15세 시대의 왕실 장인인 외벤^{Jean François Oeben}은 독일 출신의 이민자였다. 무일푼이었지만 실력 하나만 믿고 유럽에서 제일가는 에베니스트들의 본거지인 포부르 생앙투안 지역에 발을 디

외벤 ——— 동업 ——— 반데르크루즈

결혼

여동생

마르게리트

제자

결혼

를뢰 리즈네

▲ 가구 장인들의 관계도.

던 외벤은 RVLC라는 이니셜로 알려져 있는 독일 출신의 에베니스트 반데르크루즈^Roger Vandercruse의 여동생 마르게리트를 부인으로 맞아 장인 가족으로 면허를 취득했을 뿐 아니라 처남의 인맥 덕분에 빨리 자리를 잡을 수 있었다.

외벤에게는 리즈네^Jean Henri Riesener와 를뢰^Jean François Leleu라는 걸출한 수제자 두 명이 있었다. 왕실의 주문을 도맡다시피 한 대형 에베니스트인 외벤이 42세로 갑자기 세상을 떠나면서 리즈네와 를뢰 사이에서는 난데없이 치열한 구혼 작전이 펼쳐졌다. 남편이 일찍 세상을 뜨는 바람에 공방을 물려받은 과부 마르게리트와 결혼한다면 아틀리에의 차기 주인이 될 수 있기 때문이었다. 경찰청에 맞고소까지 해가며 치열한 다툼을 벌인 두 구혼자 중에서 승자는 마르게리트를 구워삶은 리즈네였다.

사정을 모르는 이들이 보기에는 나이 많은 과부, 그것도 돌아가신 스승의 부인이라니 그다지 탐탁지 않은 혼처일지 모르나 이 결혼은 리즈네와 를뢰의 커리어를 결정적으로 갈라놓았다. 외벤이 쌓아둔 고객 리스트와 왕실의 신망을 바탕으로 리즈네는 공방을 물려받자마자 아직까지도 전설적인 프랑스 왕실 가구로 손꼽히는 루이 15세의 책상을 만들어 일약 스타급 에베니스트가 된 반면에 실력에서는 리즈네에 뒤지지 않았던 를뢰는 여러 번 공방을 옮겨 다닌 끝에야 겨우 자리를 잡을 수 있었다.

하지만 장인의 과부나 딸과 결혼해 아틀리에를 물려받는 것은 장인에게 마땅한 아들이 없을 때의 이야기였다. 그러니 그런 행운을 누

▲ 의자 틀이 보이는 메뉴지에의 작업장(위)과는 달리 에베니스트의 작업장(아래)은 정교한 마케트리
작업을 위해 긴 테이블이 설치되어 있었다.
드니 디드로, 『백과전서』, 1751~1772년.

릴 수 있는 이는 만의 하나에 불과했다. 장인 면허 대금을 마련하지 못한 콩파뇽들은 남의 작업장을 전전하며 월급공으로 일했다. 오로지 장인 면허가 있어야만 본인 명의로 가게를 열 수 있었기 때문이다.

장인이 되면 본인이 만든 가구의 품질을 책임진다는 의미에서 의무적으로 직인을 찍어야 했다. 직인이 찍히지 않은 가구는 동업조합의 규제를 벗어난 가구로서 엄격히 말하면 불법 제작물이었다. 그러나 생계 앞에서는 법도 무용지물이었다. 장인이 되지 못한 많은 콩파뇽들은 직인이 찍히지 않은 가구를 대량으로 만들어 팔아 생계를 이었다. 메뉘지에 공방이 모여 있는 본누벨 지역과 인접한 생드니 가에는 불법으로 제작한 이런 싸구려 의자와 침대를 몰래 파는 가게들이 적지 않았다.

'호두나무'에서

본누벨 지역의 한 공방에 들어선 빅토르 루이는 곁눈질로 장인 루이 들라누아Louis Delanois를 유심히 관찰했다. 들라누아는 나무를 다루는 메뉘지에가 그러하듯 일을 많이 해서 두툼하고 거칠어진 손으로 하나씩 짚어가며 꼼꼼하게 데생을 들여다보고 있었다. '과연 내가 옳은 선택을 한 것일까?' 빅토르 루이는 한동안 생각에 잠겼다.

루이 들라누아의 아틀리에가 있는 부르봉 드 빌뇌브 가에는 들라누아보다 명성이 높은 메뉘지에들이 많았다. 왕가의 주문을 받는 프

랑수아 폴리오^{François Poliot}라든가 오를레앙 공의 살롱 의자를 만든 틸리아르 집안의 공방이 지척이었다. 스타니스와프의 주문이라면 어디서나 환영받을 만했다. 그가 어떤 왕이건 간에 왕가에 들일 가구를 만들었다는 것만으로도 엄청난 선전 효과가 있을 테니까. 더구나 일급의 유명 장인을 고르면 고급 태피스트리가 걸린 우아하고 고급스러운 살롱에 앉아 차를 마시며 디자인을 의논할 수도 있을 터였다.

빅토르 루이는 바닥에 널려 있는 대패밥 부스러기와 연장이 쌓인 작업대 때문에 발 디딜 틈도 없이 좁고 어두운 들라누아의 공방을 새삼 돌아보았다. 들라누아는 '호두나무^{Au Noyer}'라는 상호를 걸고 공방을 연 지 6년밖에 안 된 신생 장인이었다. 도제의 수도 열 명이 채 되지 않았다. 하지만 경쟁이 심한 이 업계에서 6년 만에 프랑스 전역에서 실력 있는 메뉘지에들만 모여드는 본누벨 지역에 공방을 마련한 것만 해도 대단한 일이었다.

"그러니까 다리는 네 개 모두 카늘레^{cannelé}를 넣는다는 거죠?"

빅토르 루이가 펼쳐놓은 데생을 보고 들라누아가 되물었다.

그려진 의자는 매우 특이한 다리를 하고 있었다. 거꾸로 세워놓은 원뿔처럼 아래로 갈수록 뾰족하게 가늘어지는 디자인으로, 다리 표면에는 더 날렵하게 보일 요량으로 빙 둘러가며 길고 가는 홈을 넣었다. 루이 프리외가 디자인한 이 다리는 길고 우아한 곡선을 이루며 아래로 갈수록 둥글게 말려 작은 원 형태로 바닥에 닿는 루이 15세 스타일의 다리와는 전혀 달랐다.

다리 외에도 다른 점은 한두 가지가 아니었다. 우선 팔걸이 받침이

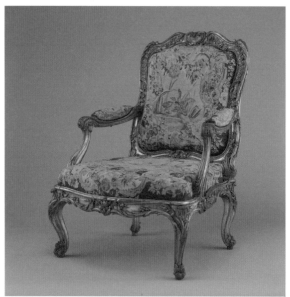

불과 20년 사이에 포테유 아 라 렌의 모습은 혁신적으로 변화했다. 로코코 스타일의 영향을 받은 폴리오의 의자는 전체적으로 우아한 곡선미가 돋보인다. 반면에 네오클래식 스타일인 자크 공두앙의 의자는 그리스 신전의 형태에서 영향을 받아 좀 더 직선적이고 간결하다.

이러한 전체적인 차이는 세부 디테일의 차이에서 온다. 공두앙의 의자는 뒤로 물러났던 팔걸이가 루이 14세 시대의 포테유처럼 다시 다리와 직선 형태로 이어지며 등받이 또한 기하학적으로 다듬어져 있다. 빅토르 루이가 들라누아에게 의뢰한 의자는 자크 공두앙의 의자처럼 네오클래식 형태의 의자였다. 특히 그리스 신전의 기둥 모양을 의자에 직접적으로 적용해 다리에 세로로 홈을 판 카늘레 형태의 다리가 네오클래식 의자의 특징이다.

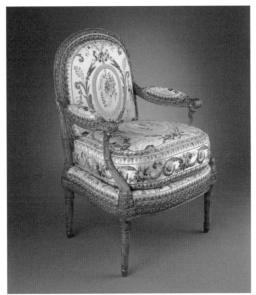

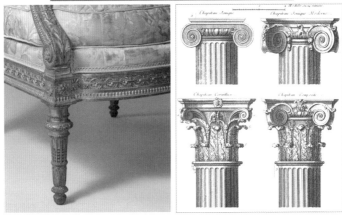

◀ 니콜라 퀴니베르 폴리오, 포테유 아 라 렌, 1754~1756년.

▶ 자크 공두앙, 포테유 아 라 렌, 1779년.
　드니 디드로, 『백과전서』, 1751~1772년.

다리보다 뒤로 물러나 있는 루이 15세 스타일과는 달리 팔걸이 받침과 다리가 일직선상에 있었다. 팔걸이 받침이 다리와 만나는 지점에는 네모난 상자 형태의 장식이 달려 있는데 그 상자 안에 간결한 꽃무늬를 새겨 넣었다. 당시에는 아주 생소했지만 이 의자는 훗날 네오클래식 스타일로 불리게 될 새로운 형태의 의자였다.

네오클래식 스타일의 의자는 그리스 신전을 의자로 옮겨놓은 것이나 마찬가지였다. 그리스 신전의 천장과 기둥, 벽체는 의자의 등받이, 다리, 팔걸이에 고스란히 응용되었다. 그리스 신전 건축과 마찬가지로 엄밀하게 적정 비율을 계산해 배치했기 때문에 간명하고 직선적인 형태와 윤곽을 가지고 있다. 장식 역시 간결했다. 축소된 꽃문양이 조가비 장식처럼 의자 겉면에 도드라지는 조각을 대신했다.

애당초 빅토르 루이가 들라누아를 염두에 둔 이유는 바로 이 때문이었다. 빅투르 루이가 스타니스와프를 위해 준비한 의자는 기존의 의자와는 아예 구조와 스타일이 달랐다. 자신의 작업 스타일이나 고집을 내세우지 않고 새로운 조류를 받아들일 수 있는 젊고 야심 찬 메뉴지에, 36살의 들라누아는 그런 면에서 맞춤한 인물이었다.

그럼 계약서를 쓰기로 하죠

"조각은 드니 쿨롱종Denis Coulonjon에게 맡기는 게 어떻겠어요?"
들라누아는 안장 앞부분에 길게 새겨진 아칸서스 잎 모양의 장식

을 손으로 짚으며 빅토르 루이를 돌아보았다. 드니 쿨롱종이라면 믿을 수 있는 조각가였다.

조각은 의자에서 빼놓을 수 없는 장식이지만 의자를 제작하는 장인인 메뉴지에는 의자에 조각을 하지 못했다. 실력이 없어서가 아니라 법이 그랬다. 동업조합은 철저하게 분리되어 있었기 때문에 조각은 오로지 조각 동업조합에 속한 나무 전문 조각가만의 영역이었다. 그러니까 메뉴지에는 오로지 의자의 틀만 만들었다.

메뉴지에가 만든 의자의 틀은 다리와 등받이 등의 세부가 장부촉으로만 이어진 상태로 다른 전문 장인들의 공방을 차례로 전전했다. 대부분의 의자에 조각 장식이 들어가기 때문에 통상 가장 먼저 조각 장인의 공방을 거친다. 그리고 금도금을 해야 하면 도금 전문 장인인 도뢰르doreur에게, 색깔을 칠해야 하는 의자는 칠 전문 장인인 펭트르peintre 공방으로 보내진다. 이후 의자에 따라 천갈이나 쿠션은 타피시에tapissier 공방으로, 등받이와 안장이 등나무면 등나무를 엮는 전문가인 카니에르cannière의 공방을 거쳐 메뉴지에에게 다시 돌아온다. 모든 제작 과정이 끝난 의자는 메뉴지에 공방에서 각 부위를 잇는 장부촉에 쐐기를 박아야 비로소 완성된다.

이처럼 의자는 협업의 산물이기 때문에 실력 있는 메뉴지에라면 단지 자기 일만 잘하는 것이 아니라 조각가와 타피시에, 펭트르 등 함께 일하는 동업조합의 다른 장인들에게 신망을 얻어 좋은 팀을 꾸리고 각자의 사정과 입장을 살펴 일이 원활하게 돌아갈 수 있도록 중재할 수 있어야 했다.

▲ 루이 프리외가 의뢰를 받아 그린 스타니스와프 왕의 서재에 놓을 가구 데생은 현재 바르샤바 국립
도서관에 남아 있다. 루이 들라누아는 이 그림을 손가락으로 짚어가며 세부를 구상해 가구를 만
들었다.
루이 프리외, 가구 스케치, 1765년

동업조합이 달라 작업 내용이 엄격하게 분리되어 있었으나 동시에 장인들은 거미줄처럼 촘촘하게 연결되어 있었다. 계약서에 잉크가 마르기도 전에 누가 어떤 일을 맡았는지, 누가 대금을 제대로 치르지 않았는지가 대번에 소문이 났다. 작업 스타일이나 성격에 따라 서로 배척하거나 선호하는 장인들이 분명히 존재했고 그 때문에 장인의 세계에서 인맥은 다른 무엇보다 중요했다. 들라누아는 명망 있는 메뉴지에 집안 출신이 아님에도 성실함과 실력을 바탕으로 조각가와 타피시에들에게 인정받는 떠오르는 신성이었다.

　"그럼 계약서를 쓰도록 하죠."

　빅토르 루이가 마침내 마음을 굳히고 말했다.

　그러자 들라누아는 일등 콩파뇽에게 장 프랑수아$^{Jean François}$를 불러오라고 일렀다. 대부분의 장인들이 그러하듯이 들라누아 역시 제대로 글을 쓰지 못했다. 자기 이름조차 정확히 쓰지 못해 성인 들라누아를 다 붙여 써야 함에도 엉뚱한 곳을 띄어 쓰는 실수를 자주 했다. 결혼 서약서에서도 그랬다. 아내가 글을 쓸 줄 안다면 계약서를 쓸 때마다 적잖은 돈을 지불해가며 장 프랑수아 같은 대서사代書士를 부를 필요가 없을 텐데……. 들라누아는 늘 이 점이 아쉬웠다.

　"그럼 이틀 뒤에 기욤의 사무실에서 만나기로 하죠."

　장 프랑수아가 쓴 서류에 서명하면서 들라누아와 빅토르 루이는 들라누아의 사무를 봐주는 공증인인 기욤Guillaume의 사무실에서 만날 약속을 했다. 공증인 앞에서 정식 계약을 마쳐야 서로 안심이 될 터였다.

목재상

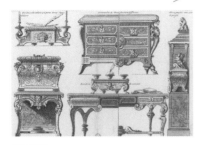

데시나퇴르

타피시에의 작업장

장식 띠 제조공의 작업장

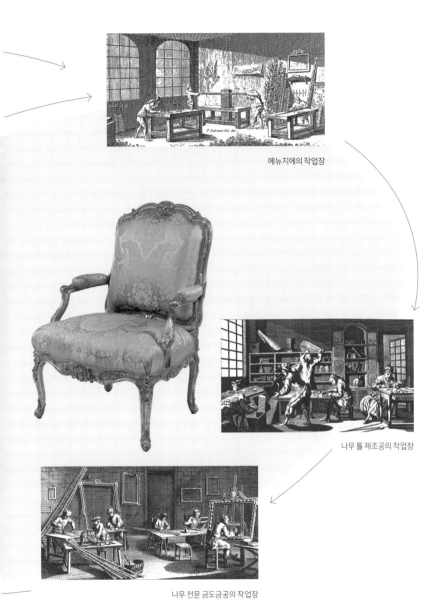

메뉴지에의 작업장

나무 틀 제조공의 작업장

나무 전문 금도금공의 작업장

의자는 메뉴지에, 조각가, 도뢰르, 펭트르, 타피시에 등 수많은 전문 직업군의 손을 거쳐 탄생하는 협업의 산물이었다.

▲ 너도밤나무 위에 금도금을 입혀 만든 의자.
 장 아비스, 포테유, 1750년.

센 강의 목재상, 퀴비에

들라누아는 계약서에 공증을 마치자마자 서둘러 도제를 데리고 센 강가의 목재상 퀴비에^{Cuvier}를 찾아 나섰다. 파리 센 강변의 라페^{Rappé} 항구나 로피탈^{L'Hôpital} 항구는 최상의 목재를 구할 수 있는 중심지였다. 강가에 자리 잡은 목재상들은 샹파뉴, 퐁텐블로, 로렌, 보주 근처의 숲에서 베어 센 강을 따라 바지선으로 운반되어 온 목재뿐 아니라 포르투갈이나 이탈리아를 거쳐 프랑스에 들어온 온갖 수입 목재까지 취급했다.

들라누아가 라페 항에 들어섰을 때 마침 퀴비에는 목재 하역을 감독하는 중이었다. 산간 지방인 오베르뉴^{Auvergne}에서 가져온 최고급 호두나무에는 향긋한 숲의 향기가 남아 있었다. 이 호두나무에 물을 뿌려가며 적절한 습기를 더해 5~6년 동안 널어 말리면 황토 빛 바탕에 검정 수맥 무늬가 또렷하게 드러나는 최고급 목재가 된다. 호두나무를 본 들라누아의 눈이 반짝 빛났다. 그에게 필요한 것도 바로 이 호두나무였다.

의자에 사용되는 목재는 완성될 의자의 가격, 형태, 장식에 따라 달랐다. 유럽 내에서 생산되는 토종 목재로는 회양목, 떡갈나무, 너도밤나무, 호두나무, 벚나무 등이 있으나 고급 의자에 쓰이는 수종은 대부분 호두나무나 너도밤나무다. 간혹 전나무나 벚나무를 쓰는 경우도 있지만 극히 드물었다. 너도밤나무는 단단해서 조각에 적합하지 않지만 그 덕분에 쉽게 망가지지 않고 틀어짐이 적다. 나뭇결과 무

늬가 규칙적이지만 특유의 하얀 빛깔 때문에 금도금이나 색깔을 칠하는 의자에 적합하다.

스타니스와프의 의자는 금도금이나 색을 입히지 않고 나무 본연의 색을 고스란히 드러내야 하는 모델이다. 왁스 한 겹만 칠해도 우아하고 은은한 빛깔과 광택이 살아나 의자의 형태를 단번에 부각시켜주는 호두나무가 제격이다. 게다가 호두나무는 부드러워서 복잡한 꽃줄 문양 같은 섬세한 조각이 가능하다.

이런 목재는 아무 데서나 구할 수 있는 게 아니다. 퀴비에는 유명 목재상답게 메뉴지에들이 당장 사용할 수 있는 최고급 목재를 가득 쌓아놓고 있었다. 같은 수종이라도 어떻게 말리느냐에 따라 색과 결이 달라지기 때문에 전문적인 목재상과 거래를 트는 것은 좋은 메뉴지에가 되기 위한 첫걸음이었다.

퀴비에 같은 전문 목재상들은 풍차나 물레방아를 이용한 거대한 톱으로 나무를 잘라 표준화된 형태로 판매했다. 27밀리미터 두께에 25센티미터짜리 합판인 앙트르부entrevous, 견본 틀을 만들 때 주로 쓰는 두께가 25밀리미터 이하의 얇은 전나무 목판인 퓌이에feuillet, 가로 33센티미터에 세로 5미터 85센티미터로 문짝을 만들 때 쓰는 플랑슈planche 등등.

결이 곱고 색이 좋은 일등급 목재는 흔하지 않아서 메뉴지에들은 돈이 생기면 다량의 목재를 비축하는 데 열을 올렸다. 오래된 가구나 옛 건물의 대들보 등을 사서 재활용하기도 했기 때문에 메뉴지에의 아틀리에에는 꼭 목재를 비축해두는 큰 창고가 딸려 있었다. 목재를

▲ 목재상에서 취급하는 목재와 작업 광경.
　드니 디드로, 『백과전서』, 1751~1772년.

다루는 일이다 보니 경험이 쌓여갈수록 메뉴지에는 자연히 목재에 관해서라면 도를 트게 된다. 이런 이유로 은퇴할 나이가 된 메뉴지에 들은 비축해놓은 목재와 경험에서 얻은 지식으로 목재업에 뛰어들기도 했다.

어디서 최신 유행의 의자를 구할 수 있는가?

들라누아에게 스타니스와프의 주문은 엄청난 행운이었다. 그보다 노련하며 왕가의 주문을 도맡아온 명망 높은 메뉴지에들이 포진해 있는데 이런 주문이 들어오다니. 공방을 연 이래로 그는 돈이 되는 일이면 무엇이든지 했다. 그중에서도 타피시에는 가장 큰 거래처였다.

파리에서 최신 유행의 의자를 구하는 가장 손쉬운 방법은 집 안의 커튼 같은 직물이나 가구의 천갈이를 전문으로 하는 장인인 타피시에의 가게를 찾는 것이다. 파리에는 모랭Morin이나 르페브르Lefèvre, 프랑수아 프로케$^{François\ Proquez}$처럼 왕가와 대귀족의 주문을 받는 생토노레 가의 고급 타피시에부터 평범한 가정집의 커튼이나 침대보를 만들어주는 편물점 수준의 타피시에까지 무려 287개나 되는 타피시에의 매장이 널려 있었다.

타피시에들은 단지 천갈이만이 아니라 가구 수선과 청소, 이사와 포장 업무까지 맡고 있었는데 그중에서도 가장 수익이 짭짤한 것은 의자 중개업이었다. 그들은 미리 주문해 만들어둔 다양한 의자 틀을

진열해놓고 팔았다. 옵션도 다양했다. 의자 틀 외에도 조각 장식, 색깔, 금도금 여부 등을 선택할 수 있었다. 옵션을 선택하면 조각 장식은 타피시에와 거래하는 조각가의 아틀리에에서, 금도금은 금도금 전문 장인에게 보내 마무리했다.

게다가 타피시에들이 취급하는 의자는 모두 장인의 직인이 찍힌 공인 인증 제품이라 믿을 수 있었다. 고객 입장에서는 구태여 대패밥과 나무 조각으로 가득 찬 메뉴지에의 아틀리에를 찾아갈 필요 없이 그 자리에서 마음에 드는 것을 골라 주문하고 천갈이 역시 맡길 수 있으니 여러모로 편리했다. 말하자면 이곳에선 원 스톱 쇼핑이 가능했던 셈이다.

더욱이 지금의 홈쇼핑 호스트 뺨치게 고객의 혼을 쏙 빼놓는 타피시에의 입심도 매상을 올리는 데 톡톡히 한몫했다. 금실과 은실을 사용해 꽃무늬를 짜 넣은 다마스크나 빛에 따라 은은한 광택이 물처럼 흘러가는 새틴 같은 온갖 화려하고 보드라운 직물들을 눈으로 보고 손으로 만져보면서 타피시에가 청산유수로 떠들어대는 설명을 듣다 보면 안 사고는 배길 수 없는 지경이 되는 것이다. 타피시에들이 파는 의자가 날개 돋친 듯 팔리는 건 너무나 당연했다.

들라누아는 타파시에의 가게에서 판매할 의자 모델을 수없이 만들었을 뿐 아니라 부엌에서 쓰는 허드레 테이블이나 개집을 고치는 사소한 일도 마다하지 않았다. 오래된 의자를 뜯고 등받이나 다리만 살짝 바꾸어 최신 모델로 고쳐주는 리모델링도 했다. 그에게는 왕가의 가구 장인인 아버지도 없고 공방을 결혼 선물처럼 들고 올 과부

아내도 없으니 주문을 가려가며 받을 처지가 아니었다.

빅토르 루이가 들고 온 이 주문은 들라누아가 최초로 왕가에서 받은 주문이었다. 비록 프랑스 왕가는 아닐지언정 이 기회를 통해 러시아나 합스부르크 왕가 쪽에 줄을 댈 수도 있을 것이다. 이 의자를 어떻게 제작하느냐에 따라 공방의 명운은 물론이거니와 장인으로서의 입지가 결정되는 것이나 마찬가지였다.

변덕스러운 왕의 비위를 맞춰라

들라누아에게 스타니스와프의 의자가 얼마나 중요했는지는 제작 과정만 봐도 알 수 있다. 그는 통상적인 절차의 두 배에 달하는 준비 기간 동안 불평 한마디 하지 않았다. 다행히 그는 남들보다 끈질겼고 스타니스와프의 변덕에도 개의치 않을 정도로 무던했다.

보통 주문이 들어오면 들라누아는 데생을 기준으로 주문자와 함께 의자의 형태와 장식을 결정했다. 수종, 형태, 장식, 가격 등에 관해 어느 정도 절충이 되면 실물 사이즈로 세부 데생을 그려 주문자와 협의를 마친다. 그 뒤 나무나 찰흙, 밀랍으로 7분의 1 사이즈로 축소한 의자 모형을 만든다. 데생에서 그림으로 보이는 형태와 실제 입체로 만들어지는 형태는 느낌이 전혀 다르기 때문에 모형을 만들어 장식이며 형태 등을 다시 확인하는 것이다.

그 후 모형을 기본으로 완성될 의자에 사용할 목재와 똑같은 목재

▲ 찰흙으로 만든 포테유 베르제르 모형, 1780년경, 파리 장식미술 박물관.

로 4분의 1 사이즈로 축소한 견본을 만든다. 이 견본은 단순히 겉모양만 흉내 낸 것이 아니라 각 세부의 연결점인 장부촉의 형태, 쐐기의 모양 등 의자의 속까지 실물과 똑같이 제작된다. 그리고 이 견본을 바탕으로 마침내 실제 사이즈의 의자를 만든다.

하지만 스타니스와프의 의자는 시작부터 달랐다. 우선 메뉴지에인 들라누아 자신이 아니라 파리 최고의 밀랍 모형 전문가인 마드무아젤 비에롱^{Mademoiselle Biheron}이 4분의 1 사이즈의 모형을 만들었다. 마드무아젤 비에롱은 외과 의사인 장 베르디에^{Jean Verdier}가 자랑스럽게 여기는 인체 모형을 제작한 여성이었다. 간이며 심장 같은 온갖 장기부터 얼굴까지 실물과 똑같이 만들어진 인체 모형은 보는 사람이 오싹해질 만큼 생생하기 이를 데 없었다. 비에롱이 만든 밀랍 의자 모형은 실제 의자를 감쪽같이 축소시켜놓은 듯이 생생해서 일회용 모델로 쓰기에 아까울 정도였다.

들라누아는 밀랍 모형을 바르샤바로 보내며 꼭 돌려달라는 단서를 붙였다. 모형이 공방으로 돌아오면 유리관에 넣어 전시해둘 요량이었다. 어떤 고객이라도 그 모형을 본다면 주문장에 사인하지 않을 수 없을 테니 말이다.

비에롱의 모형을 받은 바르샤바에서 허락이 떨어진 뒤 들라누아는 통상의 견본 대신에 실물 사이즈의 의자 틀을 만들었다. 그리고 밀랍으로 장식을 만들어 의자 틀에 붙였다 뗐다 할 수 있도록 했다. 고급 장난감처럼 스타니스와프와 측근들이 장식을 떼었다 붙여보면서 효과를 확인하고 가장 마음에 드는 것을 선택할 수 있도록 하기

위해서였다. 들라누아와 빅토르 루이가 만들어 보낸 장식들은 모두 조각가인 쿨롱종의 손을 거친 일급품으로 어떤 장식을 갖다 대도 의자와 완벽하게 조화를 이루었다. 그 바람에 스타니스와프는 마음을 결정하지 못해 장식의 조합을 세 번이나 바꾸는 변덕을 부렸다.

마침내 마음을 졸이며 기다리던 왕의 허락이 떨어지자 들라누아는 아직 의자를 만들어야 하는 긴 과정이 남았음에도 팔부 능선을 넘은 듯 후련함을 느꼈다.

기하학의 결정체, 의자

들라누아는 9밀리미터짜리 얇은 나무판인 푀이에 위에 컴퍼스와 자를 써가며 견본 틀을 그리다 말고 한숨을 내쉬었다. 나무판자 위에는 도저히 의자의 일부라고는 보이지 않는 동심원과 곡선이 가득했다. 천천히 해야 할 일이었다. 완성된 의자를 보면 전혀 눈치챌 수 없지만 실상 의자는 '기하학 놀이'나 다름없다. 곡선과 원과 삼각형이 만나 이루어지는 게 바로 의자니까.

의자의 형태나 장식이 확정되면 옷본처럼 그 모양대로 목재를 자르기 위한 견본 틀을 만든다. 견본 틀은 실제 제작의 첫걸음이다. 견본 틀은 보통 얇은 나무판자 위에 도안을 그려 만든다. 의자는 앞면, 측면, 뒷면이 다른 입체물이다. 그래서 카브리올레 의자 하나를 만드는 데에만 등받이, 다리, 팔걸이 등을 여러 측면에서 본 30~40개의

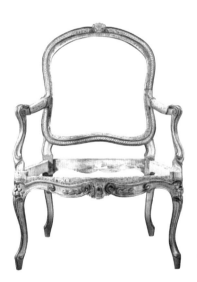

▲ 18세기의 의자는 기하학의 결정체였다. 기하학적으로 디자인된 견본 틀을 도면대로 조립하면 의
자가 완성된다.

드니 디드로, 『백과전서』, 1751~1772년.

견본 틀이 필요했다.

견본 틀은 의자의 설계도면과 마찬가지이기 때문에 견본 틀만 있으면 얼마든지 동일한 의자를 제작할 수 있었다. 그래서 견본 틀은 한 번 쓰고 버리는 것이 아니라 아틀리에에 보관해 두고두고 사용하는 제일가는 재산이었다.

견본 틀에는 각 장인의 특징과 기술이 숨겨져 있어 견본 틀만 보아도 누구의 작품인지를 판별할 수 있었다. 이를테면 의자 각 부위의 두께를 계산하는 까다로운 작업이 그러했다. 의자에 조각 장식이 들어가면 조각을 파낼 여분의 두께를 만들어줘야 한다. 즉 같은 등받이라도 조각이 들어가는 부분과 조각이 들어가지 않는 부분은 두께가 다르다. 또한 금도금을 해야 하는 의자 역시 재단할 때 여분을 만들어줘야 한다. 나무를 대패로 밀고 풀을 발라 금박을 붙이는 과정에서 최소 5밀리미터가 깎여 나간다.

이 두께를 어떻게 계산하고 어떻게 분배하느냐에 따라 결과적으로 의자의 안정성과 모양이 달라진다. 틸리아르 가의 의자는 유독 안장 앞 부위가 두텁고 폴리오의 의자는 등받이 위아래 부분의 두께가 확연히 다르다. 이런 각 부분의 세세한 두께의 차이가 결국 장인마다의 고유한 스타일을 만들어낸다.

스타니스와프 왕에게 갈 의자의 다리는 특히 까다로웠다. 앉는 이의 몸무게를 안정적으로 받치면서 동시에 최대한 날렵한 느낌을 살릴 수 있도록 깊은 세로줄 무늬의 홈 장식을 파 넣어야 했다. 이는 곧 최후에 완성될 다리에 비해 직경이 1센티미터 이상 크게 목재를 재단

해야 한다는 것을 뜻했다.

들라누아는 신중한 성격답게 여러 번 가늠해보고 나서야 조심스럽게 목재를 잘라내고 곡선을 다듬었다. 그의 의자들이 이런 성격을 꼭 닮았음은 물론이다. 탄탄한 기본기와 과장되지 않은 곡선, 얌전한 끌질이 들라누아 의자의 특징이었다.

해가 뉘엿뉘엿 넘어가는 시간이 되어서야 들라누아는 견본 틀을 정리하고는 일등 도제를 불렀다. 견본 틀에 맞춰 목재를 재단하는 것은 일등 도제의 몫이었다. 들라누아는 대패질이 들어가야 할 부분을 꼼꼼하게 짚어주며 미리 꺼내놓은 목재 중에서 각 부위별로 써야 할 목재를 일일이 표시해주었다. 이 주문의 중요성을 익히 알고 있는 일등 도제는 사뭇 긴장한 표정으로 들라누아의 지시를 경청했다.

"이 주문을 제대로 마무리하기만 하면 내년에는 작업장을 확장할 수 있을 게야."

이번 주 내에 목재를 재단해 의자 틀을 만들면 조각가 쿨롱종의 공방에서 조각을 마치는 데 대략 이 주일은 걸릴 것이다. 스타니스와프의 의자는 쿠션과 직물을 바르샤바의 타피시에 공방에서 맡을 예정이기 때문에 쿨롱종의 작업이 끝나자마자 들라누아의 공방으로 되돌아올 것이다. 최대한 빨리 장부촉을 연결해 배에 실으면 모든 것이 끝난다.

이 의자들은 얼마나 받을 수 있을까. 13개의 등받이가 큰 안락의자는 개당 70리브르는 너끈히 받을 수 있으리라. 그는 이미 공방을 확장할 꿈에 부풀어 안뜰을 마주보고 있는 맞은편 건물 주인인 우아

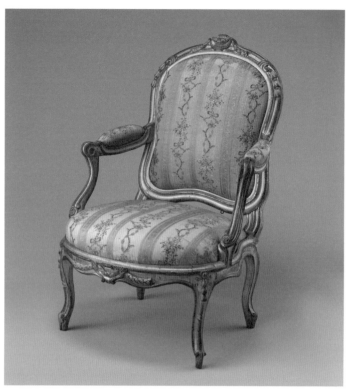

들라누아가 만든 스타니스와프의 서재 의자는 현재 모두 유실된 상태다. 그 외에 남아 있는 들라누아의 의자는 그의 성격답게 얌전한 끝질과 탄탄한 형태미가 특징이다.

▲ 루이 들라누아, 포테유, 1765년.

▼ 루이 들라누아의 포테유에 새겨져 있는 그의 장인 인장.

송빌 남작Baron d'Oisonville의 대리인에게 슬쩍 운을 떼놓았다. 들라누아는 장부에 적힐 숫자를 가늠해보며 자꾸만 입꼬리가 올라가는 것을 멈출 수 없었다.

들라누아의 금전 출납부

스타니스와프가 주문한 의자는 1768년 8월에 바르샤바로 배송되었다. 안락의자 26개, 카나페 2개, 타부레 12개의 총 가격은 7,390리브르였다. 안타깝게도 지금 이 의자들은 흔적도 없이 사라져버렸다. 현재 남아 있는 자료는 들라누아 공방의 금전 출납부뿐이다.

프랑스 국립 고문서보관소에 남아 있는 들라누아 공방의 금전 출납부는 극히 예외적인 경우에 속한다. 주요 박물관에서 소장하고 있는 의자라 할지라도 제작자의 이름이 남아 있는 경우는 드물며 설령 남아 있더라도 생몰년도조차 알 수 없는 경우가 태반이다. 우리의 들라누아처럼 대다수의 장인들은 문맹이었고, 그래서 그들의 이야기를 글로 적어 남기거나 혹여 그들의 이야기를 글로 남겨줄 수 있었을지도 모르는 글줄깨나 아는 이들과 친분을 맺지 못했다. 그들은 대팻밥과 먼지로 가득한 공방에서 주문받은 가구를 만들다가 조용히 세상을 떠났다.

이 장에서 소개한 모든 이야기는 아주 사소하지만 귀중한 자료인 들라누아 공방의 금전 출납부를 바탕으로 만들어냈다. 가상의 이야

기지만 여기에 등장한 인물 모두는 실존한 이들이다. 조각가인 쿨롱 종이나 들라누아의 목재 거래상인 퀴비에 역시 외상 장부 덕택에 다행히 그 이름을 후세에 남길 수 있었다.

들라누아와 퀴비에, 쿨롱종이 활동한 시절에 의자는 지금과는 전혀 다른 논리에 따라 제작되었다. 현대의 의자 디자인과 제작을 지배하고 있는 효율적이고 경제적인 재료와 조합 방식, 대량 생산이 가능한 단순한 구조 같은 산업 디자인의 절대 명제 대신에 18세기의 장인들은 안정적이고 아름다운 형태, 정교하고 완성도 높은 장식을 추구했다. 착상 단계에서부터 비용과 능률성을 고려하는 현대의 디자이너들과는 달리 18세기의 메뉴지에들은 사물 자체로서 의자의 아름다움과 상징성, 기능성을 생각했다.

모든 단계를 손으로 제작했기 때문에 장인들의 가구는 단 하나도 같은 것이 없을 뿐 아니라 자세히 들여다보면 만든 이의 성격마저 짐작할 수 있다. 우리의 들라누아처럼 신중하게 끌을 놀려 완만한 곡선을 긋는 이가 있는가 하면 유달리 힘차고 리듬감 넘쳐서 마치 파도 같은 곡선을 만들어내는 이도 있었다.

경제성에 대한 개념도 오늘날과 달랐다. 18세기 장인들에게 경제성이란 많이 만들어 많이 파는 것이 아니라 적게 만들되 비싸게 파는 것이었다. 그래서 18세기의 의자는 상품이라기보다 '작품'에 가까웠다. 더구나 그 작품의 완성자는 한 명이 아니었다. 오늘날의 영화나 드라마처럼 의자는 메뉴지에, 데시나퇴르, 조각가, 도뢰르, 펭트르, 타피시에 등 수많은 직업군의 손을 거쳐 탄생한 협업의 산물이었다.

18세기 후반을 끝으로 의자는 장인과 장인의 손을 거쳐 만들어지는 전문 수공예품이 아니라 기계의 힘을 빌려 만들어지는 산업 생산품으로 변모한다. 다음 장에서 만날 토머스 치펀데일은 의자가 매뉴팩처라는 소규모 공장의 제품에서 가구 산업이라는 대규모 산업의 상품으로 변모하는 과정을 대표하는 인물이다. 즉 들라누아를 비롯해 18세기 중반에 활동한 가구 제작자들은 '작품'을 만들어낸 마지막 세대였다.

❖

　지난 삼십 년 동안 장식미술에 관한 연구는 끊임없이 계속되었지만 여전히 무연고자처럼 만든 이의 이름을 찾지 못한 의자들이 많다. 여기, 지금은 박물관과 경매장에서 볼 수 있는 의자 하나로만 남은 수많은 사람들이 있다. 의자라는 물건 뒤에 숨어 있는 그들의 삶을 누군가는 기억해주었으면, 오래된 의자를 보며 누군가는 그들의 손가락이 지나간 길을 읽어주었으면 좋겠다.

　이 글은 그들에게 바치는 작은 헌사이자 감사다.

토머스 치펀데일 성공기

매뉴팩처 시대의 혁신가

5

가구계의 셰익스피어라고?

영미권에서 토머스 치펀데일Thomas Chippendale의 의자나 서랍장은 고급 앤티크 가구의 대명사로 통한다. 사실 그의 이름은 일개 가구 제작자를 넘어선 지 오래다. 화가나 조각가의 동상은 많아도 가구 제작자의 동상은 극히 드문데 치펀데일은 고향인 오틀리Otley에 동상이 세워져 있다.

그의 이름은 지난 3세기 동안 영화나 드라마, 소설에서도 꾸준히 등장해왔다. 이를테면 『찰리와 초콜릿 공장』을 쓴 가장 영국적인 베스트셀러 작가 로알드 달Roald Dahl의 단편소설 「목사의 기쁨Parson's Pleasure」에서 치펀데일 서랍장은 이야기를 풀어나가는 주인공이나 다름없다. 목사로 가장해 농가를 돌면서 골동품을 헐값에 사들여 비싼 값에 되파는 노회한 골동품상 보기스는 우연히 한 농가에서 치펀데일 서랍장을 발견하면서 대박의 예감에 몸을 떤다. "그럴 리가 없어, 현실일 수가 없어." 그는 눈앞에 보이는 서랍장의 존재를 도저히 믿을 수 없어 식은땀을 흘린다. 로또에 당첨된 사람의 심정이 딱 이럴 테다. 산전수전을 다 겪은 골동품상조차 치펀데일의 서랍장 앞에서는 이성을 잃을 만큼 치펀데일의 명성은 대단하다.

비단 로알드 달뿐만이 아니다. 호들갑을 떨진 않지만 뿌리 깊은 자부심으로 무장한 영국인들은 토머스 치펀데일을 가구계의 셰익스피어로 단언한다. 아직도 셰익스피어의 희비극에 찬사를 바치는 것처럼, 1718년에 출생해 1779년에 사망한 18세기인임에도 불구하고 여

전히 토머스 치펀데일은 영국 최고의 가구 제작자로 추앙받고 있다.

반면에 영불해협 너머의 프랑스, 독일, 이탈리아 등 유럽 대륙에서는 이 가구계의 셰익스피어라는 별명에 콧방귀를 뀐다. 특히 18세기 내내 유럽의 유행을 주도한 프랑스에서는 유독 평가가 박하다. 그래봤자 프랑스가 원조인 로코코 스타일에 숟가락이나 얹은 가구 제작자가 아니냐는 것이다.

하지만 거만한 프랑스인들조차 인정할 수밖에 없는 게 하나 있다. 토머스 치펀데일이 18세기 유럽을 통틀어 상업적으로 가장 성공한 가구 장인이자 전화도 인터넷도 없는 시절에 그 이름을 바다 건너 유럽 본토에 알린 최초의 영국인 가구 제작자라는 점 말이다. 오로지 프랑스 장인의 가구만을 세계 최고로 치던 콧대 높은 18세기 프랑스인들조차 치펀데일의 명성을 알고 있었다. 심지어 루이 16세는 치펀데일의 저서를 직접 엄선한 책들로만 채운 자신의 서재에 소장하기까지 했다. 유럽의 유행에 레이더를 곤두세우고 있던 러시아의 귀족들은 물론이거니와 예카테리나 여제 역시 치펀데일의 저서와 가구를 주문했다.

18세기에만 그랬던 게 아니다. 오늘날 디자인의 종주국으로 꼽히는 스칸디나비아 삼국이나 대서양 넘어 5천 킬로미터 밖의 미국에서도 치펀데일의 의자를 만나기란 어렵지 않다. 특히 미국에서 치펀데일의 가구는 영국 못지않은 대접을 받는다. 케이블 TV에서 방송하는 경매나 앤티크 관련 프로그램에 치펀데일의 가구가 등장할 때마다 과장이 가득 담긴 미국식 찬사가 쏟아진다. 오죽하면 치펀데일의

걸작은 모조리 미국 상류층의 저택이 즐비한 베벌리힐스나 햄프턴의
저택에 숨겨져 있다는 이야기가 나돌 정도도.

도대체 그의 무엇이 특별했기에 그토록 성공할 수 있었을까?

치펀데일은 동시대의 어느 가구 제작자도 가지 못한 길을 개척한
인물이다. 의자가 장인의 작품에서 산업 생산품으로 변모한 긴 여정
에서 치펀데일은 신대륙 개척자에 준하는 위치를 차지한다. 치펀데
일을 가구계의 콜럼버스라고 말하면 '그럴 리가……' 하는 독자들도
있을지 모르겠다. 그도 그럴 것이 오늘날 치펀데일의 가구는 일명 '클
래식 고전 가구'의 대표적인 모델로 취급되고 있기 때문이다.

하지만 과연 치펀데일이 살았던 시절에도 그랬을까? 그렇지 않았
다. '앤티크의 전설', '앤티크의 정석'이라는 다소 판에 박힌 선전 문구
가 달린 치펀데일의 의자에는 현대인인 우리의 시선으로는 미처 포
착하지 못한 치펀데일만의 혁신과 성공 비결이 숨겨져 있다.

성공 비결 1. 나를 알려라, 『더 젠틀맨』

토머스 치펀데일의 성공 비결을 이야기할 때 빼놓을 수 없는 것은
가구보다도 우선 그의 저서다. 1754년 치펀데일은 『더 젠틀맨 앤드
캐비닛 메이커스 디렉터The Gentleman and Cabinet-Maker's Director』(이하 『더 젠
틀맨』으로 약칭)라는 책을 출간했다. 우리말로 '신사와 가구 제작자를
위한 조언집'이라 할 수 있는 이 책은 저자인 치펀데일이 직접 디자인

THE

GENTLEMAN

AND

CABINET-MAKER's

DIRECTOR.

BEING A LARGE

COLLECTION

OF THE MOST

Elegant and Useful Designs of Houshold Furniture

IN THE

GOTHIC, CHINESE and MODERN TASTE:

Including a great VARIETY of

BOOK-CASES for LIBRARIES or Private
ROOMS. COMMODES,
LIBRARY and WRITING-TABLES,
BUROES, BREAKFAST-TABLES,
DRESSING and CHINA-TABLES,
CHINA-CASES, HANGING-SHELVES,

TEA-CHESTS, TRAYS, FIRE-SCREENS,
CHAIRS, SETTEES, SOPHA'S, BEDS,
PRESSES and CLOATHS-CHESTS,
PIER-GLASS SCONCES, SLAB FRAMES,
BRACKETS, CANDLE-STANDS,
CLOCK-CASES, FRETS,

AND OTHER

ORNAMENTS.

TO WHICH IS PREFIXED,

A Short EXPLANATION of the Five ORDERS of ARCHITECTURE,
and RULES of PERSPECTIVE;

WITH

Proper DIRECTIONS for executing the most difficult Pieces, the Mouldings being exhibited
at large, and the Dimensions of each DESIGN specified:

THE WHOLE COMPREHENDED IN

One Hundred and Sixty COPPER-PLATES, neatly Engraved,

Calculated to improve and refine the present TASTE, and suited to the Fancy and Circumstances of
Persons in all Degrees of Life.

Dulcique animos novitate tenebo. OVID.
Ludentis speciem dabit & torquebitur. HOR.

BY

THOMAS CHIPPENDALE,

Of St. *MARTIN's-LANE,* CABINET-MAKER.

LONDON,

Printed for the AUTHOR, and sold at his House in St. MARTIN's-LANE. MDCCLIV.
Also by T. OSBORNE, Bookseller, in Gray's-Inn; H. PIERS, Bookseller, in Holborn; R. SAYER, Print-
seller, in Fleetstreet; J. SWAN, near Northumberland-House, in the Strand. At EDINBURGH, by
Messrs. HAMILTON and BALFOUR: And at DUBLIN, by Mr. JOHN SMITH, on the Blind-Quay.

▲ 토머스 치펀데일, 『더 젠틀맨 앤드 캐비닛 메이커스 디렉터』의 속표지.

한 의자를 비롯해 서랍장, 침대, 테이블 등 각종 가구의 그림을 실은 일종의 디자인 북이다. 가구 디자인 북치고는 드물게 베스트셀러를 기록한『더 젠틀맨』은 1754년에 첫 판이 나왔고 5년 뒤인 1759년에 두 번째 판이, 1762년에 마지막 판이 출간되었다.

사실 이런 유의 책은 치펀데일 이전에도 많았다. 특히 유럽 본토의 유행에 늘 비상한 관심을 가지고 있던 영국은 패턴 북이라 불린 18세기판 인테리어 무크지의 종주국이었다. 바다를 건너지 않아도 패턴 북만 보면 유럽 대륙의 유행이 한눈에 보였기 때문이다.『새로운 장식 드로잉A New Drawing Book of Ornaments』,『신사와 건축가를 위한 유용한 디자인The Gentlemens or Builders Companion Containing Variety of Useful Designs』,『영국의 건축The British Archtiect』 등 셀 수 없이 많은 패턴 북들이 당시에 출판되었다.

그럼에도 치펀데일의 저서가 유독 주목을 받은 이유는 역사상 최초로 가구 제작자가 저자로 나선 가구 패턴 북이었기 때문이다.『더 젠틀맨』 이전에 나온 패턴 북의 저자들은 주로 건축가나 장식 전문가였다. 그렇기 때문에 벽이나 창문부터 문틀, 정원의 정자, 꽃병에 이르기까지 집 안에 필요한 온갖 장식과 물건들을 총망라해놓은 책들이 대부분이었다. 반면에 치펀데일은 철저하게 자신의 전문 분야에 주력했다.

메뉴판이 단출한 맛집처럼『더 젠틀맨』에 수록되어 있는 것은 간단한 설명을 곁들인 의자, 소파, 침대, 테이블, 장식장, 거울, 조명의 디자인이 전부다. 그렇지만 가구 제작자가 출간한 책답게 가구 하나하

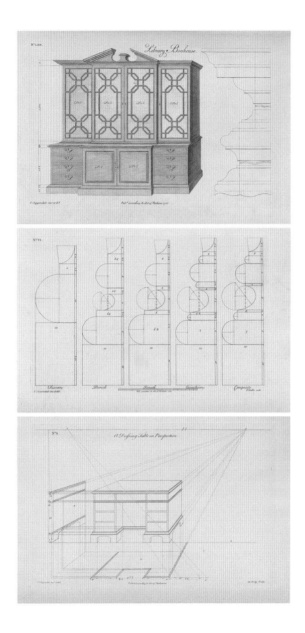

▲ 『더 젠틀맨』에 수록된 책장 디자인. 전체적인 실루엣은 물론 각 세부 치수와 옆면에서 바라본 입체 굴곡을 상세하게 제시했다.

● 가구 장식의 기본이 되는 기둥 스타일을 기하학적으로 정리한 도면. 숙련된 가구 제작자라면 도면 만 보고도 만들 수 있도록 세부 비율과 치수, 각도를 기하학적으로 정리했다.

▼ 원근화법으로 그려진 테이블 도면은 각 부분의 비율과 치수가 명확하다.

나의 도안은 숙련된 기술자라면 누구나 디자인을 보고 따라 만들 수 있을 정도로 상세하다. 의자의 다리와 옆선, 등받이 등을 치수와 함께 세세하게 묘사했고 부분 장식은 따로 떼어 크게 그려놓았다. 테이블 상판을 자르는 각도, 각 부분의 조합 방식, 전체적인 실루엣의 튀어나오고 들어간 형태 등을 옆모습, 윗모습 등 다양한 각도에서 보여주었다.

여느 가구 제작자라면 기술적 비밀로 여길 부분마저 너무나 상세히 제시하는 바람에 치펀데일의 책을 들고 다른 장인에게 제작을 의뢰하는 일이 왕왕 벌어졌을 정도였다. 영국의 골동품 시장에 치펀데일 스타일의 가구가 넘쳐나는 것은 바로 이 때문이다. 개중에는 겉모양만 치펀데일의 모델을 본뜬 조악한 가구도 적지 않은데 수없이 난무하는 카피들은 유럽 대륙에서 치펀데일이 푸대접을 받는 데 지대한 역할을 했다.

치펀데일의 시대에 영국의 가구 제작자는 실내 인테리어를 비롯한 건물 전체를 총괄하는 건축가에 비하면 하등한 직업군이었다. 건축 설계는 미술과 대등할 정도로 정신적이고 고아한 분야인 반면에 가구 제작은 시골의 이름 없는 목수에게나 걸맞은 분야쯤으로 여겼던 것이다. 그럼에도 건축가들이나 펴내는 패턴 북의 세계에 도전할 만큼 자부심이 넘쳤던 치펀데일은 책에 수록한 설명 하나하나에서도 자신감을 숨기지 않았다. "지금까지 이런 디자인의 의자는 없었다"라거나 "이 디자인은 본 적도 들은 적도 없을 것이다", "이건 내가 만든 최고의 의자다"라는 식으로 거의 낚시 광고 수준의 설명을 달았

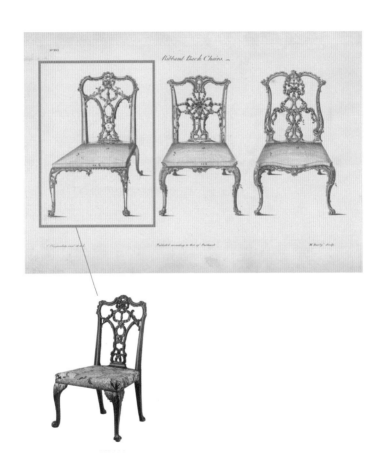

▲ 치펜데일의 대표 상품 중 하나인 리본 백 의자. 리본을 꼬아놓은 모양의 등받이가 특징인 의자라는 뜻으로 '리본 백'이라는 이름을 붙였다.

다. 심지어 그의 대표작 중 하나인 리본 장식의 등받이가 달린 리본 백 의자ribbon back chair에 대해서는 "자랑으로 하는 말이 아니라 정말 이지 이것은 온 유럽에서 최고의 디자인"이라고 자신 있게 내세운다.

사실 치펀데일의 저서는 일종의 홍보 카탈로그나 마찬가지였다. 가구 제작자가 만든 책이니만큼 책을 보다가 마음에 드는 디자인이 나오면 바로 주문할 수 있었다. 『더 젠틀맨』의 광고 아래에는 빠짐없이 책에 나온 가구들을 세인트 마틴스 레인St. Martin's Lane에 위치한 치펀데일의 가게에서 주문할 수 있다는 문구를 붙였고, 책에서도 누누이 이를 강조했다.

『더 젠틀맨』의 자부심 넘치는 설명을 읽다 보면 도대체 어떤 가구이기에 이렇게 유세를 떠는지 호기심이 발동하게 되고, 한 번쯤 치펀데일의 가게에 들러 구경이나 해볼까 하는 욕구가 인다. 치펀데일이 노린 것은 바로 이 점이었다.

누구나 비교적 쉽게 자신의 책을 출판할 수 있을뿐더러 온갖 카탈로그며 홍보물에 둘러싸여 살아가는 우리들에게 『더 젠틀맨』의 가치는 쉽게 와닿지 않는다. 『더 젠틀맨』을 출판할 당시 치펀데일은 갓 런던에 도착한 신출내기 가구 제작자에 지나지 않았다. 영국뿐 아니라 프랑스, 러시아, 오스트리아의 왕실에까지 널리 이름을 알린 리즈네나 외벤 등의 기라성 같은 장인들에 비하면 그의 경력은 하찮은 수준이었다.

하지만 이 유명한 장인들 중 그 누구도 자신의 이름을 붙인 저서를 출판할 생각은 꿈에도 하지 않았다. 앞서 언급했듯이 자신의 디자인

을 판화로 만들어 판매한 샤를 불 같은 걸출한 장인이 있기는 했다. 하지만 샤를 불 역시 데생을 책으로 펴내 자신을 광고하고 명성을 드높여 그 덕으로 더 많은 가구를 주문받을 생각은 하지 못했다.

치펀데일 이전의 장인들에게 성공이란 앞 장의 주인공 들라누아처럼 왕가의 주문을 받아 최고로 사치스럽고 화려한 가구를 만들어 비싸게 파는 것이었다. 반면에 치펀데일은 책을 통해 자신의 디자인을 널리 알림으로써 더 많은 사람들에게 가구를 팔고자 했다. 들라누아와 치펀데일 간에, 유럽 본토의 장인과 영국의 장인 간에 이토록 경제성에 대한 개념이 달랐던 데에는 이유가 있었다. 이 차이가 어디서 비롯되었는지는 '성공 비결 2'에서 보다 자세하게 다루겠다.

『더 젠틀맨』의 성공으로 치펀데일이 단번에 최고의 가구 제작자로 유명세를 떨치자 이후 패턴 북 출간은 영국에서 성공을 꿈꾸는 야심 찬 가구 제작자라면 반드시 거쳐야 할 필수 관문이 되었다. 치펀데일의 경쟁자인 인스 앤드 메이휴Ince & Mayhew의 『집 안 가구의 일반 시스템The Universal System of Household Furniture』, 로버트 맨워링Robert Manwaring의 『목수를 위한 고딕 장식 완벽 가이드북The Carpenter's Compleat Guide to the Whole System of Gothic Railing』을 비롯해 치펀데일의 다음 세대에 속하는 조지 헤플화이트George Hepplewhite의 『가구 제작자와 장식업자를 위한 가이드북The Cabinet-Maker and Upholsterer's Guide』, 토머스 셰러턴Thomas Sheraton의 『가구 제작자와 장식업자의 드로잉 북The Cabinet-Maker and Upholsterer's Drawing Book』 등이 속속 출간되었다. 하지만 그 어떤 책도 치펀데일의 『더 젠틀맨』만큼 대대적인 성공을 거두지는 못했다. 무엇이

든 첫 번째를 능가하기는 어려운 법이다.

성공 비결 2. 나의 고객은 누구인가?

치펀데일은 영민한 비즈니스 감각의 소유자답게 자신의 저서인 『더 젠틀맨』을 당시 영국의 문화예술계에서 큰 영향력을 행사한 휴 퍼시 노섬벌랜드 백작Hugh Percy, Earl of Northumberland에게 헌정했다. 그는 18세기 영국에서 아홉 번째로 지위가 높은 귀족이었고 영국 북부에서는 가장 입김이 센 귀족 가문의 수장이었다. 건축에 유난히 관심이 많아 웨스트민스터 다리 건설 자문단의 위원을 역임했으며 스탠위크 파크Stanwick Park의 재건을 후원했고 롱호턴Longhoughton에 천문대도 세웠다. 또한 런던의 노섬벌랜드 하우스를 비롯해 시온 하우스Syon House, 안위크 캐슬Alnwick Castle 등 영국 전역에 손꼽히는 저택과 부동산을 보유하고 있었다.

말하자면 노섬벌랜드 공작은 영국 가구 제작자들에게 최고로 이상적인 고객이었던 것이다. 요즘의 인플루언서들처럼 그가 어떤 가구를 사들였다는 입소문만으로도 홍보 효과가 대단했으며 그의 선택이라면 누구나 고개를 끄덕일 만큼 권위를 인정받았다. 책을 헌정하면서 치펀데일은 예술과 과학에 관한 노섬벌랜드 공작의 지식을 찬양했는데 이는 정말이지 노련한 처세가 아닐 수 없었다.

노섬벌랜드 공작 외에도 『더 젠틀맨』의 첫 판에는 구독자 명단이

▲ 치펜데일의 헌정서.
"예술과 과학에 대한 당신의 깊은 이해와 지식……"으로 시작하는 요란한 찬사가 붙어 있다. 치펜
데일은 영민한 비즈니스 감각을 발휘해 노섬벌랜드 공작에게 『더 젠틀맨』을 헌정했다.

▲ 체스터필드 하우스는 당대 런던에서 가장 주목받는 저택 중 하나였다.
에드워드 월포드Edward Walford가 펴낸 『런던의 어제와 오늘Old and New London』 제4권의 삽화, 19세기.

라는 제호하에 치펀데일의 저서를 공짜로 받은 이들의 이름이 등장한다. 요즘으로 치면 협찬을 받은 유명인이나 마찬가지인 이들의 면모는 당시 런던의 가구 제작자라면 누구나 간절히 바라는 VIP 고객 목록이나 다름없었다. 런던의 하이드 파크 동쪽에 위치한 고급 주택 단지인 메이페어에 지은 체스터필드 하우스를 로코코풍으로 단장해 사교계의 이목을 집중시킨 체스터필드 경Lord Chesterfield, 당시 영국 귀족 사회에서 유행과 멋을 선도한 인물로 유명세를 떨친 몬트퍼드 경Lord Montford, 아마추어 건축가이자 미술 애호 단체를 여럿 창설한 토머스 로빈슨 경Sir Thomas Robinson, 웨일스의 왕자 프리더릭의 막역한 친구로 당시 영국 왕실과 가깝게 지내며 백작의 작위를 받고 평생 정부의

고위 관리직을 역임한 길퍼드 경$^{Lord\ Guilford}$, 파리의 유행에 뒤처지지 않으려고 프랑스에서 인테리어 업자까지 불러와 저택을 장식할 정도로 소문난 인테리어 광이었던 킹스턴 공작$^{Duke\ of\ Kingston}$ 등 경제력과 사회적 지위, 인맥, 영향력을 두루 갖춘 이들을 꼼꼼하게 엄선했다.

하지만 제아무리 『더 젠틀맨』이 당대의 가장 뛰어난 가구 디자인 책이라 할지언정 철학서나 역사서도 아닌데 어떻게 이토록 화려한 구독자 명단이 가능했을까? 공짜라고는 하지만 이런 가구 무크지에 자신의 이름이 실리는 게 아무렇지도 않았을까? 게다가 치펀데일은 『더 젠틀맨』을 출판한 당시 이제 막 이름을 알리기 시작한 햇병아리 가구 제작자에 불과했는데 말이다.

그 이유는 싱겁도록 단순하다. 바로 치펀데일의 책이 '유럽' 대륙이 아니라 '영국'에서 출판되었기 때문이다. 하지만 아직 실망하기엔 이르다. 영국이란 나라가 당시 유럽 본토와 얼마나 다른 세상이었는지를 알게 되면, 의외로 이 단순한 해답이 의미심장하게 다가올 테니 말이다.

18세기 유럽에서 영국은 귀족들이 패턴 북을 뒤져가며 집 안의 집기를 하나하나 고르고 관리하는 데 세심하게 신경을 쓴 유일한 나라였다. 영국의 귀족들은 설혹 공작이라 할지라도 직접 주문서를 확인하고 작은 디테일 하나도 스스로 챙겼을 뿐 아니라 심지어 자잘한 하자라도 발생할라치면 직접 항의 편지를 쓰는 것도 부끄러워하지 않았다. 잉글랜드 남동부의 켄트를 대표하는 하원의원으로 공무에 바쁜 나치불 남작$^{Baron\ Knatchbull}$ 같은 유명 정치인이 대금 지불을 독촉하

는 치펀데일에게 손수 답장을 쓰는 나라가 영국이었다. 유럽 본토의 귀족들이 체면을 차리느라 절대 하지 않았을 배달 일정 챙기기, 대금 계산 등의 잡다한 일도 마냥 집사에게 맡겨놓지 않았다.

영국의 귀족들이 이처럼 옹골찬 실속파가 된 데에는 그만한 이유가 있었다. 영국 역시 유럽 본토와 마찬가지로 백작이나 공작 같은 귀족 작위는 장자 상속이 원칙이었다. 하지만 유럽 본토에서는 장자가 아니어도 귀족의 자제로 태어나면 귀족의 일원으로 살아갈 수 있었다. 둘째 아들, 셋째 아들에게 주어지는 작위와 영지가 따로 있었기 때문이다. 이를 아파나주apanage라고 하는데 이 단어에는 영지를 떼어 준다는 의미가 들어 있다. 하지만 귀족으로 태어나면 온갖 신분적 이익을 누릴 수 있는 대신에 노동을 제공해서 돈을 버는 직종에는 종사할 수 없다는 꼬리표도 함께 붙었다.

반면에 영국에서는 장남 아래의 나머지 형제들은 귀족의 자제일 뿐 법률적으로 따지면 귀족이 아니었고 영지나 작위도 받지 못했다. 이러한 차남 이하의 후손들은 먹고살기 위해 변호사, 법률가, 의사, 정치가 등의 전문직종에 진출했고, 유럽 본토의 귀족 사회에서는 경원시한 무역상, 은행가 등 상업에 종사하는 이들도 많았다. 그리고 이런 직업을 갖는 것이 전혀 부끄러운 일이 아니었다. 이것이 바로 영국만의 특수한 젠트리gentry 문화다.

젠트리는 원래 귀족 작위를 가진 시골 유지를 가리키는 말이었지만 치펀데일의 시대에 이르면 작위를 가지지 못한 귀족 출신들을 일컫는 말로 의미가 넓어진다. 말하자면 젠트리는 18세기 영국의 중산

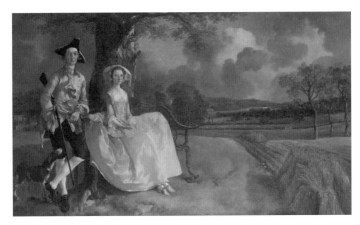

▲ 게인즈버러의 유명한 작품에 등장하는 앤드루 부부는 당대 영국의 중산층에 해당하는 젠트리 계급이었다.
토머스 게인즈버러, 〈앤드루 부부〉, 1750년.

층이었다. 제인 오스틴의 소설 『오만과 편견』에 등장하는 베넷 일가나 빙리, 다아시는 당대 젠트리의 표본 같은 인물들이었다. 좋은 교육을 받고 사회로 진출해 성공한 젠트리들은 땅을 사서 집을 지었다. 영국을 여행하다 보면 도처에서 무슨 무슨 하우스라고 이름이 붙어 있는 저택들을 만나게 되는데 이 저택들의 대부분은 젠트리의 집이다.

전문직이라고는 하나 아무래도 직접 노동을 해서 부를 축적한 만큼 젠트리들의 생활 자세나 취향은 본토의 귀족들과는 사뭇 달랐다. 특히 엘리자베스 여왕의 대항해 시대를 거치면서 상업과 무역으로 큰돈을 손에 쥔 젠트리들은 자산을 투자하는 것만큼이나 집 안을 장식하는 데에도 심혈을 기울였다. 18세기 조지 왕조의 영국을 흔히 '에이지 오브 쇼age of show', 즉 '과시의 시대'라는 별칭으로 부르는 이

유가 여기에 있다. 축적한 부를 바탕으로 여기저기 새 건물을 짓고 건축가와 인테리어 디자이너, 가구 제작자들을 불러들여 자신의 취향과 시대감각을 한껏 자랑하고자 한 젠트리들이 문화의 주역으로 등장한 시대였던 것이다.

치펀데일의 저서 『더 젠틀맨』은 당시 영국의 상류층인 귀족과 더불어 이러한 젠트리라는 잠재된 소비층을 겨냥하는 데 성공했기 때문에 역대급 베스트셀러가 될 수 있었다. 집을 짓고 꾸미는 일에 관심이 많은 젠트리와 귀족들은 『더 젠틀맨』의 충실한 독자로 시작해 직접 치펀데일의 가게를 찾아 가구를 주문하는 충성스러운 고객으로 발전했다.

스페인의 와인을 수입하면서 무역업에 뛰어들어 동인도회사의 사장을 역임했을 뿐만 아니라 영국 은행의 총재가 된 길버트 히스코트 경Sir Gilbert Heathcote이 대표적인 예다. 그는 풀럼과 런던의 저택뿐 아니라 노스 앤드의 브라운스 하우스Browne's House와 러틀랜드의 노먼턴 파크Normanton Park를 치펀데일의 가구로 채웠다. 에드워드 1세의 후손으로 영국 최고의 귀족 가문의 일원인 노퍽 공작Duke of Norfolk도 구독자에 이름을 올리고 『더 젠틀맨』에 나온 것과 똑같은 의자를 주문했다. 역시 영국의 대귀족 가문인 랭커스터 가문의 후손인 보퍼트 공작Duke of Beaufort은 치펀데일에게 자신의 저택인 배드민턴 하우스의 장식을 일임했다. 이곳은 배드민턴이라는 경기의 이름이 유래한 곳이기도 하다.

이외에도 예술작품부터 자연사 표본에 이르기까지 다양한 오브제

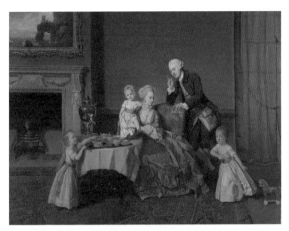

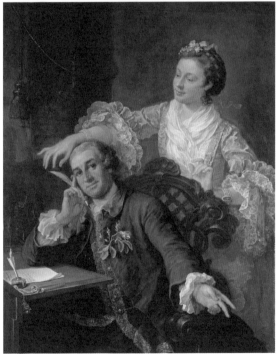

1714년부터 1830년까지 조지 왕조 시기의 영국은 '과시의 시대'라는 별칭으로 불린다. 치펀데일은 이 '과시의 시대'를 영리하게 헤쳐나간 가구 제작자였다.

▲ 요한 조파니, 〈14대 윌러비 경과 그의 가족〉, 1766년.

▼ 윌리엄 호가스, 〈연극 배우 데이비드 개릭과 부인 에바의 초상〉, 1757~1764년.

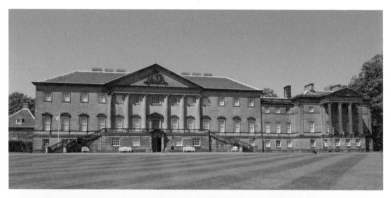

노스텔 프라이어리는 치펀데일 탄생 3백 주년 기념 전시를 열었을 정도로 치펀데일의 가구를 많이 소장하고 있다.

▲ 노스텔 프라이어리의 외관.

▼ 노스텔 프라이어리의 서재.

를 수집한 열성적인 컬렉터 윌리엄 컨스터블^{William Constable}이 아낌없이 돈을 쏟아부어 리모델링한 버턴 컨스터블 홀^{Burton Constable Hall}(현재는 박물관이다), 3대 에그리먼트 백작^{3rd Earl of Egremont}인 조지 윈덤^{George Wyndham}이 친구인 화가 윌리엄 터너의 작품을 비롯해 방대한 예술품을 소장하기 위해 자신의 영지에 지은 저택 페트워스 하우스^{Petworth House}, 스코틀랜드 귀족으로 오스트리아 왕위 계승 전쟁에도 참여한 덤프리스 백작^{Earl of Dumfries}이 아름다운 호변에 지은 덤프리스 하우스 등 당시 셀 수 없이 많은 귀족과 젠트리들이 치펀데일의 가구로 집 안을 장식했다. 특히 엘리자베스 1세 시대부터 가문 대대로 포목상을 해 큰돈을 번 롤런드 윈 경^{Sir Rowland Winn}의 노스텔 프라이어리^{Nostell Priory}는 집 전체가 가히 치펀데일 박물관이라 할 만큼 그의 가구로 집 안 곳곳을 채웠다.

성공 비결 3. 팔리는 스타일을 찾아라

　치펀데일의 가구 중에서 의자는 가장 인기가 많은 품목이자 가구 제작자라면 포기할 수 없는 주력 상품이었다. 18세기식 인테리어는 한 공간 안에 놓이는 가구는 모조리 한 가지 스타일로 통일하는 것이 정석이었다. 가구 중에 가장 많은 수를 차지하는 의자는 모델 하나에 통상 여덟 개에서 많게는 서른 개까지 한꺼번에 주문이 이루어지는 상품이니, 모델 하나만 잘 뽑아도 뭉칫돈이 들어왔다.

치펀데일의 『더 젠틀맨』 역시 의자에 많은 지면을 할애했다. 1판에서는 38개, 1762년에 출간된 3판에서는 60개의 의자 디자인을 실었다. 요점만 딱딱 짚어주듯이 모던 스타일, 중국 스타일, 고딕 스타일로 나누어 전개했는데 치펀데일은 의자를 스타일별로 나누어 판매한 최초의 가구 제작자였다.

당시 영국에서 모던 스타일이란 프랑스에서 건너온 로코코 스타일을 가리켰다. 하지만 가구를 비롯해 텍스타일, 건축, 고전 미술 등 문화 예술 전반이 그야말로 로코코 스타일에 푹 젖었다고 할 정도인 프랑스와는 달리 영국에서 로코코는 유럽 본토의 유행이라니까 마지못해 들여다보는 수준을 면치 못했다.

당시 파리는 아침부터 밤까지 잠들지 않는 18세기 유럽 최고의 문화 도시였다. 장식미술사에서 로코코는 조개 문양 혹은 C자나 S자형의 곡선을 조합한 형태나 장식을 뜻하지만, 로코코 문화의 본질은 18세기 초엽 파리의 문화와 분위기에 있었다. 밤늦도록 오페라와 연극에 몰두하면서 내일을 근심하지 않고 오늘을 한없이 즐기는 귀부인의 나부끼는 치마폭이나 천장이 낮은 비밀스러운 부두아르에서 연인과 속삭이는 감미로운 연애, 화려한 상점들이 늘어선 거리를 거닐며 은밀한 눈빛으로 상대를 유혹하는 프랑스 귀족들의 라이프 스타일과 파리의 분위기가 바로 로코코였다.

그러니 프랑스와는 정치적, 사회적 조건이 전혀 다른 영국에서 로코코 문화가 꽃피었다면 그게 더 이상한 일이다. 게다가 로코코 스타일의 가구들은 굽이치는 곡선을 가진 여성스러운 형태에 꽃이나 조

세이스웨이트 가족이 앉아 있는 카나페는 전형적인 로코코 스타일이다. 영국의 로코코 스타일은 유럽 본토와는 사뭇 다른 스타일로 전개되었는데, 치펀데일 역시 자신의 저서에 로코코 스타일의 의자 디자인을 실었다.

▲ 프랜시스 휘틀리, 〈세이스웨이트 가족〉, 1785년.

▼ 『더 젠틀맨』에 실린 로코코 스타일의 카나페 디자인.

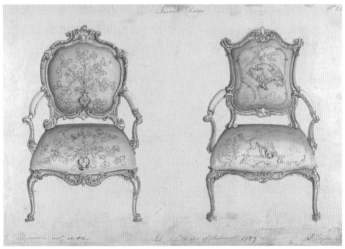

▲ 『더 젠틀맨』에 수록된 치펀데일의 프렌치 체어 디자인.

가비 장식을 단 그야말로 앙증맞은 모양새다. 프랑스에 비해 천장이 높고 창대해 장엄한 느낌을 주는 젠트리들의 저택에는 도통 어울리지 않는다.

그러나 가구 제작자인 치펀데일의 입장에서 로코코 스타일은 팔리지는 않더라도 유럽 본토에서 유행하는 최신 스타일에 도통한 가구 제작자라는 이미지를 알리기 위해서 구색을 갖춰놓아야 하는 스타일이었다. 치펀데일의 매장이 있는 세인트 마틴스 레인 지역은 화가 윌리엄 호가스^{William Hogarth}가 원장이 되면서 로코코를 비롯한 유럽 미술의 흐름을 적극적으로 수용한 세인트 마틴스 레인 아카데미와 유럽 본토의 유행에 민감한 이들이 모여 문화와 예술을 토론한 커피숍 슬로터스 커피 하우스^{Slaughter's Coffee House}가 자리 잡고 있는 런던 첨단 유행의 1번지였다. 파리를 비롯해 이탈리아 전역을 자주 여행한 런던의 멋쟁이 고객들을 사로잡으려면 어쨌든 로코코 스타일의 가구는 필수적인 아이템이었던 것이다.

사실 치펀데일이 『더 젠틀맨』의 로코코 스타일에서 소개하고 있는 '프렌치 체어'는 로코코의 종주국인 프랑스의 입장에서 보자면 이름만 프랑스식 의자일 뿐이다. C자형이나 S자형 조가비 장식, 여러 겹으로 꼬인 리본 등 로코코 스타일을 대표하는 장식이 붙어 있긴 하지만 전체적으로는 중량감이 느껴지며 단단하다. 작고 가벼운 느낌을 최대한 살리기 위해 의자에 곡선을 넣고 심지어 의자 틀을 파스텔 회색이나 흰색으로 칠한 프랑스 장인들의 입장에서는 무늬만 로코코인 요상한 의자였다.

▲ 『더 젠틀맨』에 수록된 치펜데일의 로코코 체어 디자인.

▼ 마호가니를 쓴 치펜데일의 로코코 체어, 1755년.

치펀데일의 프렌치 체어가 진짜 프렌치 체어와 사뭇 다른 느낌을 주는 가장 큰 이유는 어둡고 무거운 색조의 마호가니를 사용했기 때문이다. 치펀데일 하면 마호가니를 떠올릴 만큼 그는 마호가니를 애용했다. 그가 유독 마호가니를 좋아해서가 아니라 마호가니 가구가 당시 영국에서 고급 가구의 대명사였기 때문이다.

　1700년부터 자메이카, 온두라스, 북미 등지의 식민지에서 영국으로 유입되기 시작한 마호가니는 가벼우면서도 단단하고 나뭇결이 곱다. 게다가 조각에 가장 알맞은 수종으로 알려진 유럽산 호두나무보다 훨씬 섬세한 표현이 가능하다. 색깔 또한 아름답다. 밀도가 깊은 검정색부터 엷은 갈색까지 다양한 톤이 동시에 펼쳐지는 아름다운 단면을 자랑한다. 마호가니의 유행은 대항해 시대부터 무역이 발달한 영국에서 가장 먼저 시작되었고, 프랑스인들은 19세기에 접어들어서야 마호가니의 아름다움을 알아보았다.

　프랑스인에게는 로코코 양식의 특징을 살리지 못한 실패작일지 몰라도 마호가니를 쓴 치펀데일의 로코코 프렌치 체어는 영국에서 가장 성공한 모델 중 하나였다. 안정적이고 중후한데다 마호가니를 써서 한눈에도 고급스러워 보이는 이 의자는 스타일에 관한 한 진지하고 완고한 영국인들의 구미에 딱 맞았다. 마호가니 특유의 광택과 두께, 무게감 때문에 천장이 높고 벽체가 큰 젠트리 하우스와도 잘 어울렸다. 로코코 스타일이지만 동시에 로코코 스타일이 아닌 치펀데일만의 프렌치 체어 속에는 영국적인 공간에 어울리는 로코코 스타일을 만들려고 한 치펀데일의 고민이 스며들어 있었던 것이다.

미국 대통령의 백악관 회담에서 자주 등장하는 게인즈버러 의자는 치펀데일이 프렌치 체어라는 이름으로 소개한 의자다. 등받이와 시트 사이가 벌어져 있지 않고 전체를 쿠션으로 마감해 매우 편안하다.

▲ 『더 젠틀맨』에 수록된 치펀데일의 게인즈버러 의자 디자인.

▼ 로널드 레이건과 공화당 연설문 담당자 페기 누넌이 만난 장면, 1988년 12월 20일.

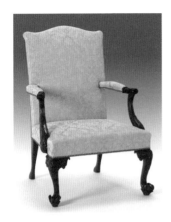

▲ 치펀데일 스타일로 제작된 마호가니 게
인즈버러 의자, 18세기 후반.

하지만 바로 이런 특성 때문에 유럽 본토에서 치펀데일의 의자들은 짝퉁 로코코 스타일로 취급되기도 했다. 특히 『더 젠틀맨』에서 프렌치 체어 섹션에 소개된 치펀데일의 안락의자는 프랑스인들에게 프랑스풍을 흉내 낸 저속한 스타일이라는 비웃음을 샀다. 이 안락의자의 모델은 프랑스의 팔걸이가 달린 안락의자인 포테유다. 하지만 프랑스의 포테유와는 결정적인 차이가 있다. 포테유는 시트와 등받이가 만나는 부분이 뚫려 있다. 반면에 치펀데일의 프렌치 체어는 오늘날의 일인용 소파처럼 시트와 등받이가 바로 붙어 있으며 전체에 쿠션이 달려 있어서 아주 편안하다.

매우 작은 차이지만 이 작은 디테일은 아주 큰 차이를 만들어낸다. 등받이와 시트 사이가 벌어져 있는 포테유는 큰 등받이가 달린 의자라는 인상을 주는 데 반해 치펀데일의 안락의자는 요즘도 흔한 일인용 소파의 18세기 모델이다. 책 한 권 들고 창밖을 바라보며 앉아 있기에 안성맞춤이라 오늘날까지도 골동품 시장에서 인기가 높다.

프랑스인들이 비웃거나 말거나 치펀데일의 안락의자는 게인즈버러 의자Gainsborough chair라는 이름으로 오늘날까지 그 생명력을 잃지 않았다. 미국 대통령이 정상회담을 하는 자리에 가장 많이 등장하는 의자가 바로 이 게인즈버러 의자다.

성공 비결 4. 발상의 전환을 두려워하지 말라

18세기는 로코코의 전성기이기도 하지만 동시에 중국풍의 시대이기도 하다. 중국이 쉽사리 갈 수 없는 머나먼 나라였기에 중국의 그림이나 도자기에 등장하는 정자나 산과 들, 꽃과 새 등의 모티프는 더욱 이국적인 향취를 풍겼다. '중국풍이 대세'라는 문구가 잡지에 등장할 만큼 유럽 전역에서 유행했지만 같은 중국풍이라 할지라도 유럽 본토와 영국은 유행의 방향이 달랐다.

프랑스나 독일의 장인들은 중국의 자개를 수입해 그대로 상판에 붙인 서랍장이나 테이블 등을 만들었다. 당시 중국 자개는 18세기의 최고가품 중 하나였는데 실속을 중시하는 젠트리들의 취향에는 너무 사치스럽고 쓸데없이 화려했다.

그 대신 영국에서는 중국풍 정자인 파고드pagode, 중국풍 다리, 무릉도원 같은 자연 풍경이나 사찰의 모양을 딴 문양이 인기가 많았다. 즉 영국인들이 선호한 것은 진짜 중국 자개판이 아니라 영국적인 눈으로 해석한 중국 스타일이었던 것이다. 1753년 잡지 『더 월드The World』에서는 "어딜 가나 중국식이 판치고 있다. 의자, 테이블, 벽난로, 액자를 비롯해 집 안의 작은 집기까지도 차이니스 매너chinese

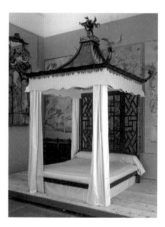

▲ 배드민턴 하우스의 중국풍 침대와 침실 벽 장식. 중국풍과 일본풍이 합쳐진 하이브리드 스타일이다.

▲ 『더 젠틀맨』에 수록된 래디스 디자인과 중국풍 의자 디자인.

치펜데일 시대의 중국풍 유행은 19세기까지 그대로 이어졌다. 재미있는 점은 중국 도자기는 오리지널을 수입했지만 가구만은 중국 스타일에서 모티프를 딴 카피 아닌 카피 스타일을 선호했다는 것이다. 치펜데일이 디자인한 중국풍 침대나 장식장, 테이블, 의자 등을 보면 그 이유를 짐작할 수 있다. 오리지널 중국 가구는 유럽의 생활 관습에 맞지 않고 집 안에도 어울리지 않았기 때문이다.

『더 젠틀맨』에 수록된 중국풍 디자인들.

◀▲ 중국풍 캐비닛 디자인.

◀▼ 중국풍 침대 디자인.

▶▲ 중국풍 장식함 디자인.

▶▼ 중국풍 래티스 디자인.

manner를 따른다"라는 기사로 영국을 휩쓴 중국풍의 유행을 알렸다. 여기서 차이니스 매너란 진짜 중국 물건이 아니라 중국풍 스타일을 가리킨다. 값비싼 오리지널보다 잘 만든 카피 제품을 더 선호했던 것이다.

치펀데일의 의자 중에서 차이니스 매너를 실현한 대표적인 예가 래티스 의자lattice chair다. 래티스란 격자무늬를 뜻하는데 중세 고딕 성당의 창문 장식에서 많이 볼 수 있는 문양이다. 특히 영국에서는 수직선과 수평선이 복잡하게 교차하며 문양을 만들어내는 래티스 장식을 단 고딕 스타일의 창문을 쉽게 볼 수 있다.

치펀데일은 이 래티스에 중국 문양을 접합해 새로운 중국식 의자를 만들었다. 중국식 미닫이문의 문살이나 처마, 전각에서 자주 쓰이는 격자무늬를 따서 의자 등받이로 활용했다. 등받이뿐 아니라 다리와 안장 앞부분, 팔걸이 아랫부분에도 래티스 문양을 넣어 완벽한 중국풍으로 치장한 모델도 출시했다. 의자 등받이 전체가 중국식 미닫이문 문양으로 되어 있는 치펀데일의 의자는 현대인의 눈에도 낯설지 않다. 젠禪 스타일이 유행하면서 대거 등장한 동양풍 의자와 쌍둥이처럼 닮았기 때문이다.

고딕 양식 역시 마찬가지였다. 치펀데일은 고딕 성당에서 흔히 볼 수 있는 첨탑, 기둥, 장미창 등을 조합해 의자 등받이를 만들었는데 사소한 세부의 무늬가 다를 뿐 모두 래티스를 응용한 디자인이어서 멀리서 보면 중국풍 의자와 크게 다르지 않다. 여기서도 영국인들의 실속파다운 면모를 엿볼 수 있다. 진짜 고딕 시대의 의자는 불편할뿐

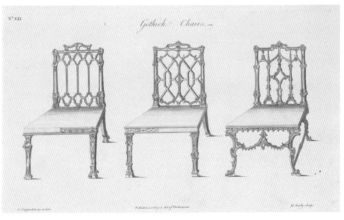

치펀데일의 고딕풍 의자는 고딕 성당의 건축적 디테일을 의자 등받이에 접목했다.

▲ 마스워스에 있는 올세인츠 교구 교회의 래티스 창문.

● 『더 젠틀맨』에 수록된 고딕풍 홀 체어 디자인.

▼ 『더 젠틀맨』에 수록된 치펀데일의 고딕풍 의자.

더러 구하기도 어렵다. 대신에 18세기 영국인들은 고딕풍으로 디자인된 의자를 구입했다.

영국과 유럽 본토가 유행의 방향이 달랐던 것은 고딕풍에 대한 선호에서도 확인할 수 있다. 고딕풍에 대한 영국인들의 사랑은 독보적이다. 『해리포터』에서 그러하듯이 고딕풍은 오늘날까지 영국 하면 떠오르는 대표적인 스타일이다. 반면에 유럽 본토에서 고딕 양식은 16세기 이후 자취를 감췄다. 19세기에 문화재 재건 붐이 불면서 빅토르 위고의 『노트르담의 꼽추』같은 문학작품 덕택에 고딕 성당에 대한 재평가가 이루어졌지만 케케묵은 고딕 스타일로 집 안을 장식하는 사람은 없었다. 그러나 18세기 영국에서 고딕 양식은 여전히 생생하게 살아 있는 전통이었다. 당시 잡지 『더 월드』에 다음과 같은 문구가 등장할 정도였다.

"우리의 집, 우리의 서가, 우리의 침대, 우리의 잠자리, 이 모든 것이 우리의 오래된 대성당을 카피해 만든 것이다."

캔터베리 대성당이나 웨스트민스터 수도원, 세인트 폴 대성당은 영국의 상징이었기에 전통을 중시하는 젠트리들은 고딕 스타일을 선호했다. 치펀데일의 고딕 스타일은 이러한 젠트리들의 취향을 정확히 겨냥했다. 고딕 성당의 장식을 모티프로 문양을 만들고 이러한 문양을 의자 등받이에 접목한 치펀데일의 고딕 체어는 18세기판 하이브리드 디자인이라 할 수 있다.

하이브리드 디자인이라는 개념은 지금은 너무 흔해서 진부할 정도지만 당시에는 전혀 그렇지 않았다. 그것은 산업 시대로 가는 혁명

적인 개념 전환이었다. 의자 생산에서 산업 시대란 어떤 의미일까? 기계를 도입한 생산방식을 뜻하는 것일까?

　기계로 의자를 생산한다는 말은 단순히 사람 손 대신에 기계를 사용한다는 뜻이 아니다. 기계로 목재를 자르고 장부촉 대신에 못을 사용한다고 해서 의자 생산이 산업화되었다고 말할 수는 없다. 의자 생산에서 산업 시대란 단순히 기계를 사용하는 것을 넘어서 기계 생산에 최적화된 방향을 찾아 구조와 형태, 장식 등 의자 디자인을 둘러싼 모든 것들이 바뀌었음을 뜻한다.

　우선 발상을 전환해 의자를 하나의 완성된 덩어리가 아니라 세부의 집합으로 바라보아야 한다. 앞서 들라누아의 작업장에서 보았듯이 18세기의 가구 장인들 역시 등받이, 시트 등 세부를 만들어 연결하는 방식으로 의자를 만들었다. 하지만 그들은 미리 세부를 만들어 놓고 이 모델과 저 모델을 결합해 보다 쉽게 새로운 디자인을 만들고 능률적으로 작업 방식을 개선할 수 있다고는 생각하지 않았다.

　반면에 치펀데일의 의자는 콘셉트에서부터 기존 장인들의 의자와는 달랐다. 이를테면 그는 『더 젠틀맨』에서 로코코, 중국, 고딕이라는 세 가지 스타일을 적절하게 조합해 단시간에 다량의 새로운 디자인을 출시할 수 있는 가능성을 직관적으로 제시했다. 한 페이지 내에서 의자 몸통 하나에 서로 다른 다리를 붙여서 다양한 스타일을 동시에 보여주거나 시트 하나에 여러 팔걸이 디자인을 배치한 스타일을 나란히 보여주었다. 즉 각 세부 디자인을 조합하는 것만으로도 얼마든지 새로운 모델을 만들 수 있다는 것을 명료하게 제시한 것이다.

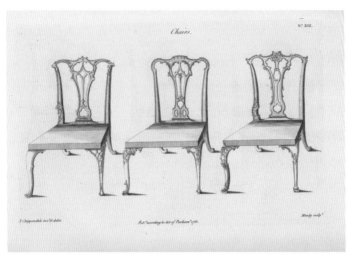

치펀데일은 같은 의자나 테이블이라도 다리의 모양이나 장식에 따라 다양한 모델을 만들 수 있음을 직관적으로 제시했다. 자세히 보면 의자의 양쪽 다리나 시트 아래의 장식, 테이블 아래의 장식 문양을 반쪽씩 다르게 그린 걸 확인할 수 있다.

▲ 『더 젠틀맨』에 수록된 의자 디자인.

▼ 『더 젠틀맨』에 수록된 테이블 디자인.

이처럼 세 가지 양식의 포인트를 적절하게 조합하면 다리는 중국 양식인데 등받이는 로코코 스타일인 의자처럼 무한정한 조합이 가능하다. 특히 치펀데일의 특기인 래티스 디자인은 곡선 형태만 살짝 바꿔도 디자인이 달라 보인다. 오늘날 산업 디자이너라면 누구나 익히 알고 있는 방식이지만 치펀데일의 시대에는 그렇지 않았다. 치펀데일이 몸소 보여줄 때까지 그 누구도 기존의 세부 모델을 조합해 새로운 스타일의 의자를 손쉽게 제작하는 방식으로 가구를 만들어 판이는 없었다.

성공 비결 5. 장인이 아니라 사업가가 되어라

치펀데일은 세인트 마틴스 레인의 60, 61, 62번지에 위치한 세 개의 건물을 터서 공장과 매장으로 썼다. 의자 틀과 완성된 의자를 전시하는 체어 룸chair room, 의자의 천갈이와 쿠션을 비롯해 커튼, 침대보 등 집 안에 들어가는 모든 텍스타일을 상담할 수 있는 업홀스터리 룸upholstery room, 거울이나 조명을 전시해놓은 글래스 룸glass room, 중국풍 스타일을 모아놓은 차이나 룸china room, 서랍장이나 장식장의 상판에 쓰이는 대리석만을 전시하는 대리석 룸 등 매장별로 손님을 맞이하는 공간이 길 쪽에 배치되어 있었다. 나무를 저장하고 자르는 본격적인 작업 공간은 중정을 사이에 둔 안쪽에 세 층에 걸쳐 펼쳐져 있었다.

18세기 가구 제작에서 유럽 본토와 영국의 가장 큰 차이점이 바로

▲ 세인트 마틴스 레인 62번지에 자리한 치펀데일 매장의 배치도, 1803년.

여기에 있다. 프랑스나 독일은 강력한 동업조합의 규제 아래에 메뉴지에와 에베니스트를 비롯해 조각가, 타피시에 등 가구 제작에 관련된 직업군이 철저하게 분리되어 있었다. 그래서 치펀데일의 가게처럼 가구와 직물을 동시에 취급하는 일은 상상조차 할 수 없었다. 동업조합은 오늘날의 변호사협회나 의사협의회처럼 전문 직업인들의 권리를 보호하는 사회적 시스템이자 동시에 엄격한 규제로 인해 발전을 가로막는 요인이 되기도 했다. 이 점 때문에 유럽 본토와 영국은 가구 산업의 발전에서 서로 다른 길을 걸었다. 프랑스를 위시한 유럽 본토의 가구 장인들이 강력한 동업조합 덕분에 보다 세분화되고 전문화되었다면, 동업조합의 규제가 상대적으로 느슨하고 목수 조합 아래에 메뉴지에와 에베니스트, 타피시에가 통합되어 있었던 영국에서는 치펀데일의 경우처럼 모든 집기와 장식품 일체를 취급하는 대형 가구 제작자들이 출현할 수 있었다.

앞 장의 주인공 루이 들라누아와 치펀데일은 거의 동시대를 살았던 인물들이다. 하지만 둘 다 의자를 만드는 업종에 종사했다고 해도 각자의 역할은 판이하게 달랐다. 치펀데일의 시대에 런던의 가구 제작자는 사실 가구 제작자라기보다 트레이드 맨trade man, 즉 사업가에 가까웠다. 치펀데일 역시 스스로를 사업가라고 칭했다. 치펀데일의 사업장에서 실제로 가구를 만든 이들은 저니맨journey man이라고 불린 예순 명가량의 직공들이었다. 심지어 치펀데일의 가구 중에서 본인이 직접 제작한 것은 단 한 점도 없다고 주장하는 장식미술사학자들도 있다. 치펀데일이 영국 장식미술사에서 빼놓을 수 없는 가구 제

작자이기는 하지만 어디서 제작 기술을 배우고 익혔는지에 대해서는 전혀 밝혀진 바가 없기 때문이다.

여러 장인의 독립된 공방을 차례로 거쳐 의자 하나가 만들어지는 유럽 본토와는 달리 18세기 후반의 영국에서는 이미 한 지붕 아래에서 목재를 자르고 조합해 쿠션과 직물로 마감하는 각기 다른 작업들이 한꺼번에 이루어졌다. 의자 생산의 복잡한 절차들이 한자리에서 이루어진 치펀데일의 사업장은 공장제 수공업장, 즉 매뉴팩처였다.

치펀데일은 가구가 독립 장인의 작업장에서 주문을 받아 생산되는 수공예품에서 대규모 공장제 산업 생산물로 변모하는 과정의 첫 세대에 위치한 가구 제작자였다. 치펀데일의 바로 다음 세대 가구 제작자인 토머스 셰러턴의 시대에 이르면 소속 저니맨만 4백 명에 이르는 대형 매뉴팩처가 탄생한다. 산업혁명을 촉발한 동력 기계가 대중화되기 이전인 18세기 중엽에 벌써 영국의 가구 제작자들은 산업화로 가는 길을 열었던 것이다.

매뉴팩처의 운영자이자 사업가로서 치펀데일의 역할은 여느 가구 제작자와는 사뭇 달랐다. 직접 나무를 깎아 가구를 만드는 대신에 요즘의 유명 디자이너들처럼 책을 출판해 유행을 선도하고 실력 있는 인재를 고용해 능률적인 작업이 이루어지도록 관리했다. 실질적인 가구 제작보다 가구 사업에서 더 뛰어난 재능을 보인 그는 무역에도 뛰어들었다. 1772년 6월에 발간된 『더 젠틀맨스 매거진The Gentlemen's Magazine』에는 흥미로운 기사 하나가 등장한다. 가구 제작자인 치펀데일이 면세 특권이 있는 외교 행낭을 이용해 프랑스산 의자 틀을 유통

시켰다는 고발 기사다. 사실 치펀데일은 1769년에도 60개의 프랑스산 의자 틀을 수입하면서 가격을 낮게 신고해 세관에 적발된 바 있었다.

비단 치펀데일만 그런 것은 아니었다. 치펀데일의 최대 라이벌인 인스 앤드 메이휴는 공공연히 파리에서 건너온 프랑스산 가구를 판매한다는 광고 문구를 내걸었다. 집 안 장식에 공을 들이는 젠트리들이 늘어나자 당시 파리의 영국 대사관에서는 젠트리의 주문을 받아 프랑스 고블랭에서 만든 최고급 태피스트리를 운송해주는 사업을 벌여 빈축을 사기도 했다.

성공 비결 6. 혁신 또 혁신하라

잘 만드는 것도 중요하지만 어떻게 파느냐도 그에 못지않게 중요하다. 치펀데일은 오늘날의 가구업체들이 울고 갈 정도로 앞선 판매 전략과 배달 시스템을 구축했다.

치펀데일의 의자는 같은 디자인이라도 스탠더드^{standard}, 리파인드^{refined}, 럭셔리^{luxury} 타입의 세 등급으로 나누어진다. 한 단계씩 올라갈 때마다 다리와 안장 앞부분, 등받이, 팔걸이 부분의 조각이 더 섬세해지는 차이가 있지만 근본적으로는 동일한 타입의 같은 구조를 가진 의자다. 즉 옵션에 차등을 두어 고객의 주머니 사정에 따라 선택을 달리할 수 있는 가능성을 열어둔 것이다. 치펀데일은 이 방식을 '레디메이드' 생산 방식이라고 불렀는데 미리 모델을 만들어놓고

조금씩 변형을 가해 마치 주문 제작품인 것처럼 판매하는 방법이다. 『더 젠틀맨』에 등장하는 가구들은 이런 레디메이드 생산을 위한 표준 모델이었다.

모델을 여러 타입으로 나누어 선택의 여지를 넓히는 방식은 오늘날 고급 주방 가구 브랜드들이 주로 펼치는 판매 전략이다. 18세기의 주문 생산 체계에서 이런 전략은 혁신을 넘어 혁명적이라 할 만한 판매 전략이었다.

또한 치펜데일은 당시 런던에서 그 어떤 가구 제작자보다도 능률적인 배달 시스템을 구축했다. 그의 저서 『더 젠틀맨』은 잉글랜드를 넘어 스코틀랜드를 비롯해 영국 전역의 서점에서 유통되었고, 주요 고객인 젠트리들은 요크셔, 스코틀랜드, 서식스 등 영국 각지에 흩어져 있었기 때문에 배달 문제는 매우 중요한 과제였다. 특히 덩치가 커서

◀ 영국 드라마 〈다운튼 애비〉의 배경이 된 헤어우드 하우스Harewood House.

▶ 헤어우드 하우스에 소장되어 있는 치펜데일의 럭셔리 버전 의자. 다리와 시트의 앞면, 팔걸이의 앞면까지 촘촘하게 조각으로 장식했다.

망가질 염려가 덜한 서랍장이나 책장과는 달리 상대적으로 조합 부위가 더 많고 몸체가 가는데다 조각이 많아 배달 중에 손상되기 쉬운 의자는 가장 골치 아픈 아이템이었다.

치펀데일은 X자 형태의 가로대가 들어 있는 특이한 상자를 고안해 이 문제를 해결했다. X자 모양의 가로대 위에 의자 틀을 나사로 박아 고정시킨 뒤 울 담요로 감싸 사면이 막힌 나무 상자 안에 넣고 사이사이에 완충제 역할을 하는 종이를 집어넣은 것이다. 그래서 아직까지 남아 있는 치펀데일의 고급형 의자 중에는 안장 아랫부분에 나사 자국이 남아 있는 것들이 많다. 치펀데일은 가구에 사인이나 마크를 찍지 않았기 때문에 오늘날 이 나사 자국은 치펀데일의 진품임을 증명해주는 주요한 증거로 쓰인다.

주로 수로를 이용해 운송한 의자가 주문자의 집에 당도할 때쯤이면 치펀데일 매장에서 보낸 출장 기술자가 방문한다. 상자를 해체해 나사를 풀고 의자의 조임새 등을 손보는 역할을 담당한 이 기술자의 출장비는 주문과 운송 비용에 포함되어 있었다. 재미난 점은 간혹 이 출장 기술자의 출장비에 불평을 늘어놓는 좀스러운 젠트리들이 있었다는 사실이다. 지금까지 남아 있는 치펀데일의 거래 장부에는 이 기술자의 출장비에 며칠씩 재워주며 먹이는 비용이 포함되어 있는 것을 아까워한 젠트리들의 항의 편지가 더러 끼워져 있는데, 이런 경우 치펀데일은 그 동네 목수를 불러 배달 상자를 해체하라고 권유하는 대신에 의자에 대한 개런티를 해주지 않았다.

혁신의 값어치

의자의 발전사라는 큰 역사의 강물에서 치펀데일은 산업화로 가는 과도기를 온몸으로 살아간 가구 제작자였다. 치펀데일의 세대를 마지막으로 장인들이 의자를 만들던 시대는 저물었다. 기계가 출현하면서 의자는 가장 능률적이고 효과적으로 생산할 수 있는 디자인을 추구하는 산업 생산품으로 변모했다.

변화를 주도하고 새로운 시대의 요구에 적극적으로 응했던 치펀데일의 의자를 관통하는 가치는 바로 '혁신'이었다. 하지만 최첨단 소재와 기능적이고 능률적인 디자인에 익숙해져 있는 현대인에게 치펀데일의 마호가니 의자 속에 숨겨져 있는 혁신은 쉽게 보이지 않는다. 우리에게 혁신은 멀티 디바이스 키보드나 스마트폰에 더 어울리는 단어이기 때문이다.

하지만 진정한 혁신이란 눈에 보이는 기술이나 형태가 아니라 그속에 담긴 정신이 아닐까. 우리에겐 단지 지나간 시대의 가구로, 앤티크라는 고색古色으로 남은 치펀데일의 의자를 다시 한 번 눈여겨봐야하는 것은 그 때문이다.

참고 문헌

이 책을 쓰기 위해서 책 외에도 다수의 논문과 신문 기사, 고문서, 인터넷 사이트, 영상물, 다큐멘터리 등 다양한 자료를 참조했지만 여기서는 이 책의 토대가 된 주요한 서적들만 언급하기로 한다.

1장 '중세를 기록하라, 미제리코드' 편에서는 도러시 크라우스[Dorothy Kraus]와 헨리 크라우스[Henry kraus]의 독보적인 미제리코드 연구서인 『미제리코드의 감춰진 세계, 프랑스 교회의 스탈 4백 개 분석집[Le monde caché des miséricordes suivi du répertoire de 400 stalles d'églises en France]』(Editions de l'Amateur, 1986년)을 참고했다. 또한 스탈에 관한 가장 최신 연구 논문집이라 할 수 있는 벨레다 뮐러[Welleda Muller]의 『스탈, 몸체의 의자[Les stalles, siège du corps]』(Editions L'Harmattan, 2015년)에서 큰 도움을 받았다.

2장 '사라진 옥좌를 찾아서' 편에서는 2007년 베르사유 궁에서 열린 전시의 카탈로그인 『베르사유가 은으로 채워졌을 때Quand Versailles était meublé d'argent』(RMN, 2007년)와 2017년에 열린 전시의 카탈로그인 『베르사유의 방문자들: 여행자, 왕자, 대사Visiteurs de Versailles: Voyageurs, princes, ambassadeurs』(Gallimard, 2017년)에서 많은 영감과 자료를 얻었다.

3장 '갈망의 의자 타부레' 편에서는 생시몽의 저서인 『회고록』을 빼놓을 수 없으며 국내 번역본으로는 『루이 14세와 베르사유 궁정』(이영림 옮김, 나남, 2009년)을 인용했다. 또한 파니 코산디Fanny Cosandey의 논문집 『계급: 프랑스 앙시앙 레짐의 위계와 우선권Le rang: Préséances et hiérarchies dans la France d'Ancien Régime』(Gallimard, 2016년)을 참고했다.

4장 '루이 들라누아, 왕의 의자를 만들다' 편에서 루이 들라누아에게 의자를 의뢰한 빅토르 루이의 여정에 관해서는 스벤 에릭센Svend Eriksen의 『루이 들라누아, 의자 메뉴지에Louis Delanois, menuisier en sièges(1731~1792)』(F. De Nobele, 1968년)에 많은 빚을 졌다. 더불어 18세기 의자의 집대성이라 할 만한 서적인 빌 팔로Bill G. B. Pallot의 『18세기 의자의 예술L'art du siège au XVIIIe siècle en France』(ACR Edition, 1996년)과 장인 대사전집인 피에르 키젤베르그Pierre Kjellberg의 『18세기 프랑스 가구Le Mobilier français du XVIIIe siècle』(Editions de l'Amateur, 2005년)를 빼놓을 수 없다.

5장의 주인공 '토머스 치펀데일'에 관해서는 전기부터 가구 모음집까지 다양한 서적들이 출간되어 있다. 그중에서도 치펀데일의 일생을 비롯해 가

구 스타일과 비즈니스 모델, 수익성에 관해 상세하게 연구한 결과물인 크리스토퍼 길버트Christopher Gilbert의 『치펜데일의 생애와 업적Life and work of Thomas Chippendale』(MacMillan, 1978년)에서 가장 큰 도움을 받았다.

사물들의 미술사 02

기억의 의자

ⓒ 이지은, 2021

초판 1쇄 발행 2021년 4월 7일

지은이 이지은

펴낸이 김철식

펴낸곳 모요사

출판등록 2009년 3월 11일
 (제410-2008-000077호)

주소 10209 경기도 고양시 일산서구
 가좌3로 45, 203동 1801호

전화 031 915 6777

팩스 031 5171 3011

이메일 mojosa7@gmail.com

ISBN 978-89-97066-65-0 04600
 978-89-97066-36-0 세트